樣書

# 瑜伽光影

林南妡

樣書

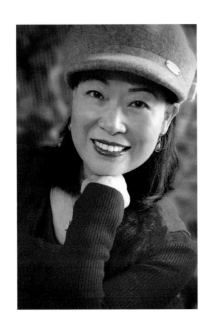

林南妘

1955 年生

台灣宣蘭人

從事瑜伽教學 35 年。

曾任：

- 蘭昀瑜伽教室負責人
- 羅東體育會瑜伽主任委員
- 羅東聖母護校瑜伽老師

現任：

- 中華民國瑜伽協會理事
- 中華淨食康協會理事

天地為光，
我為影。

林南妘 2021.4.13

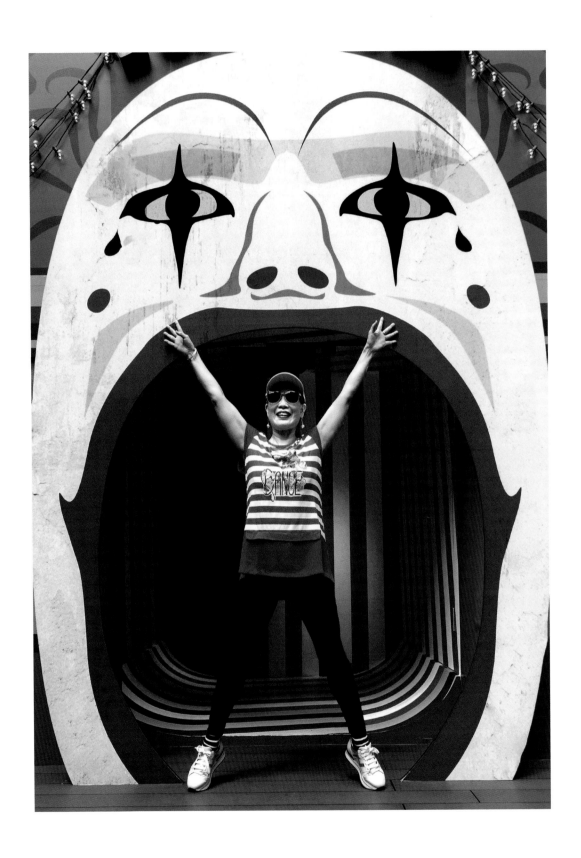

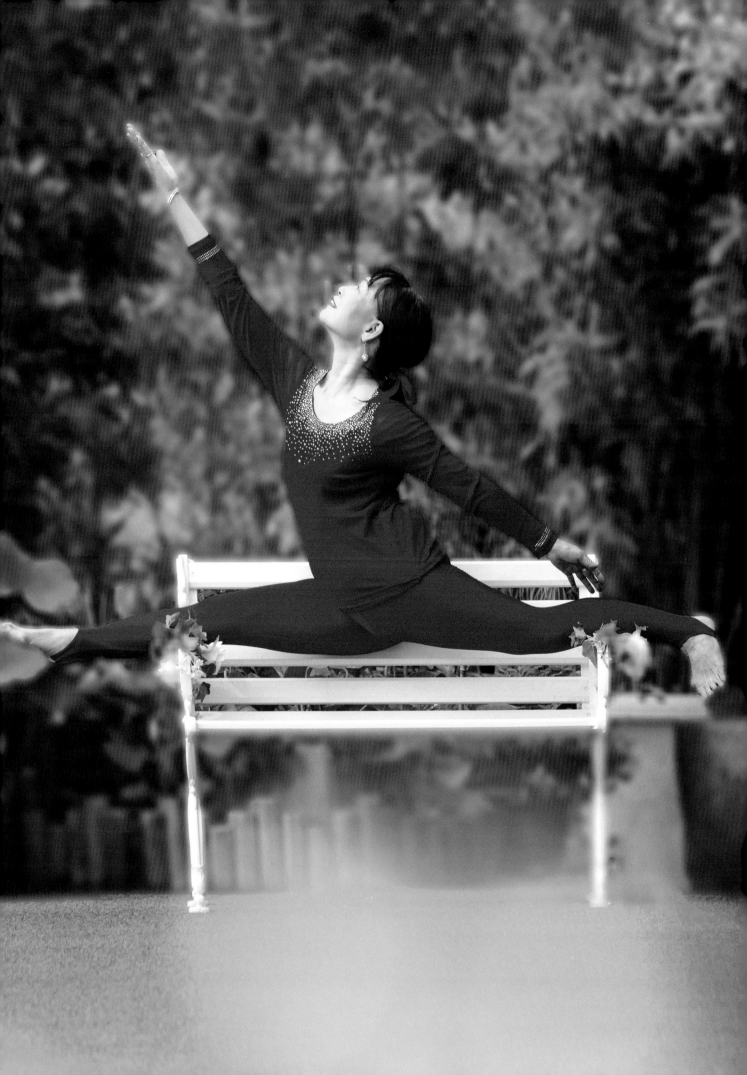

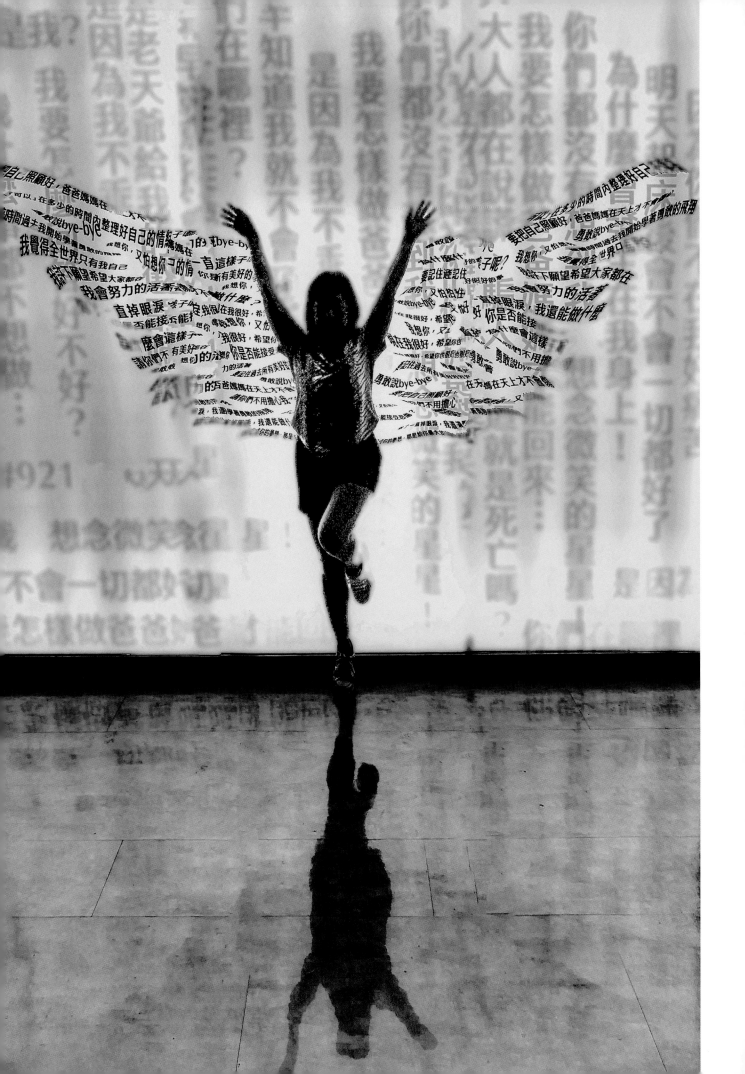

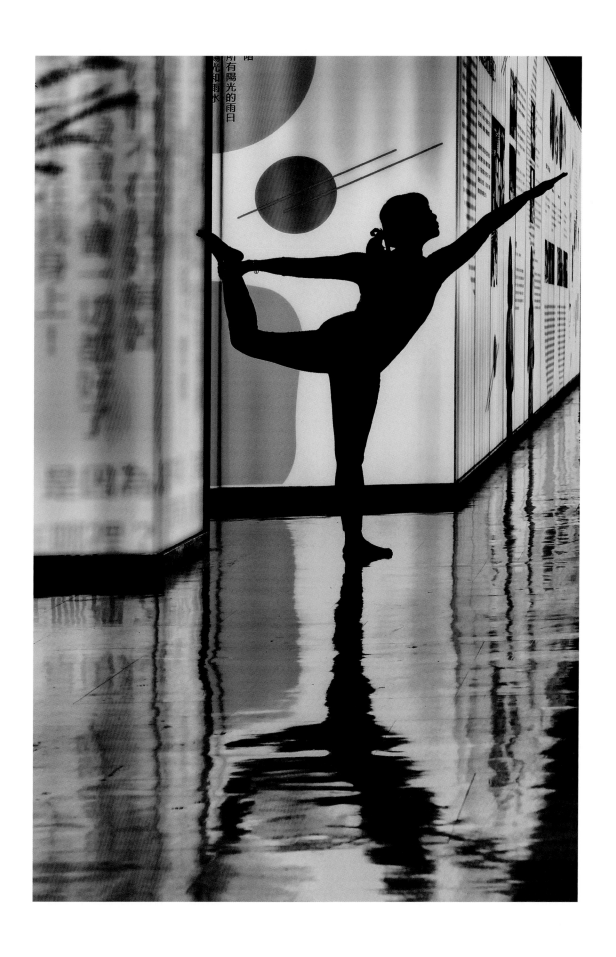

所有陽光的雨日
陽光和雨水

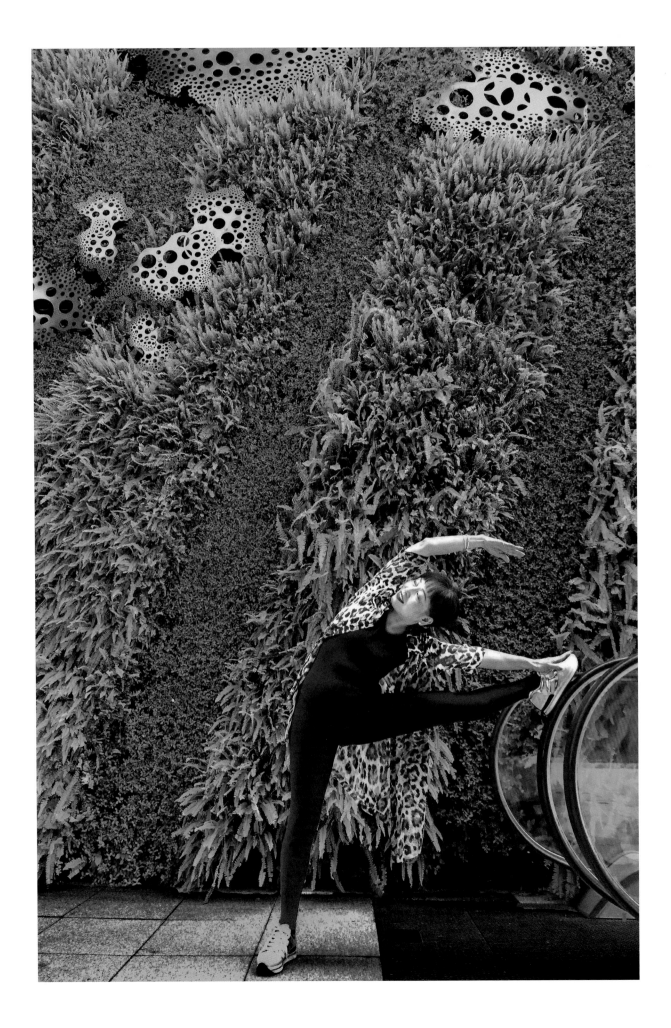

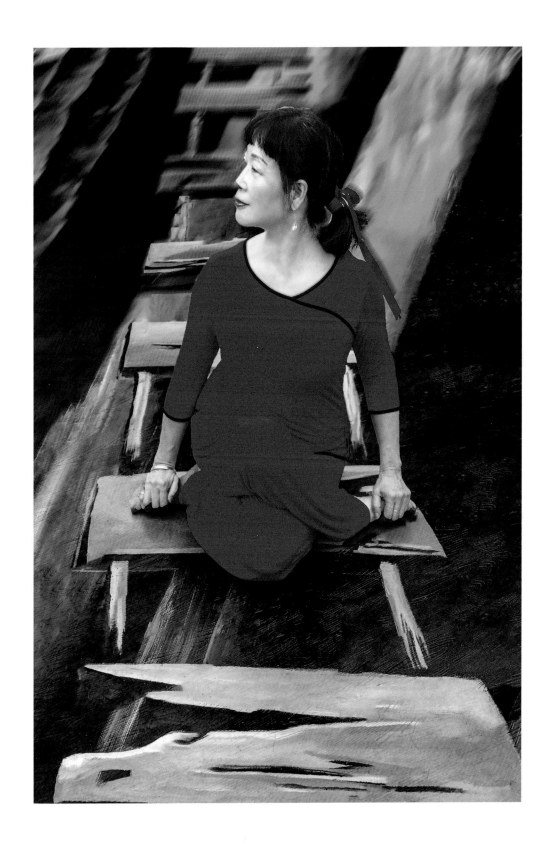

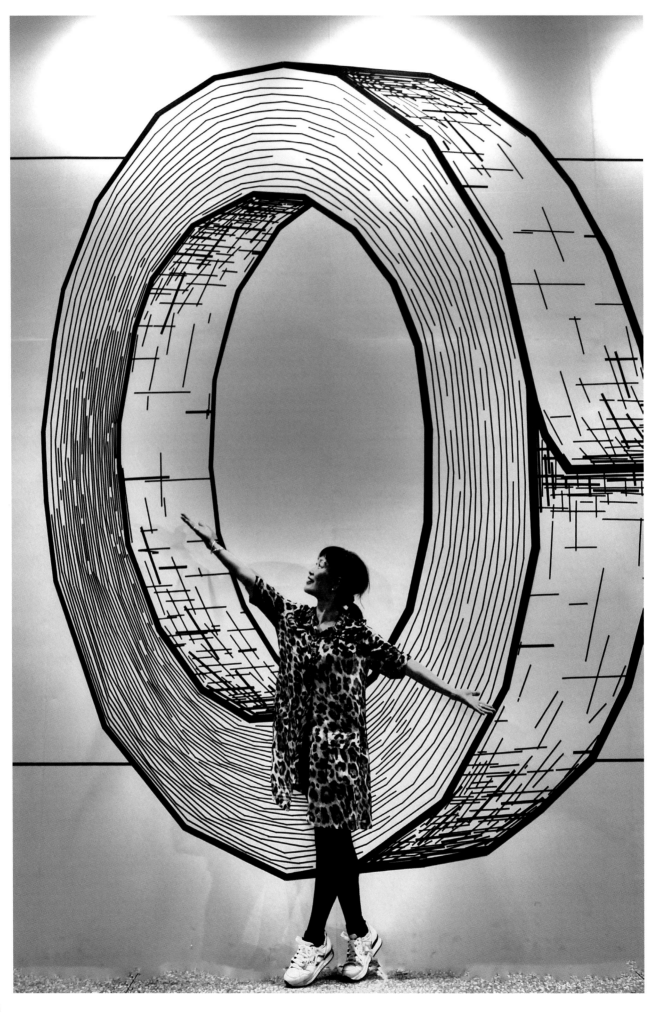

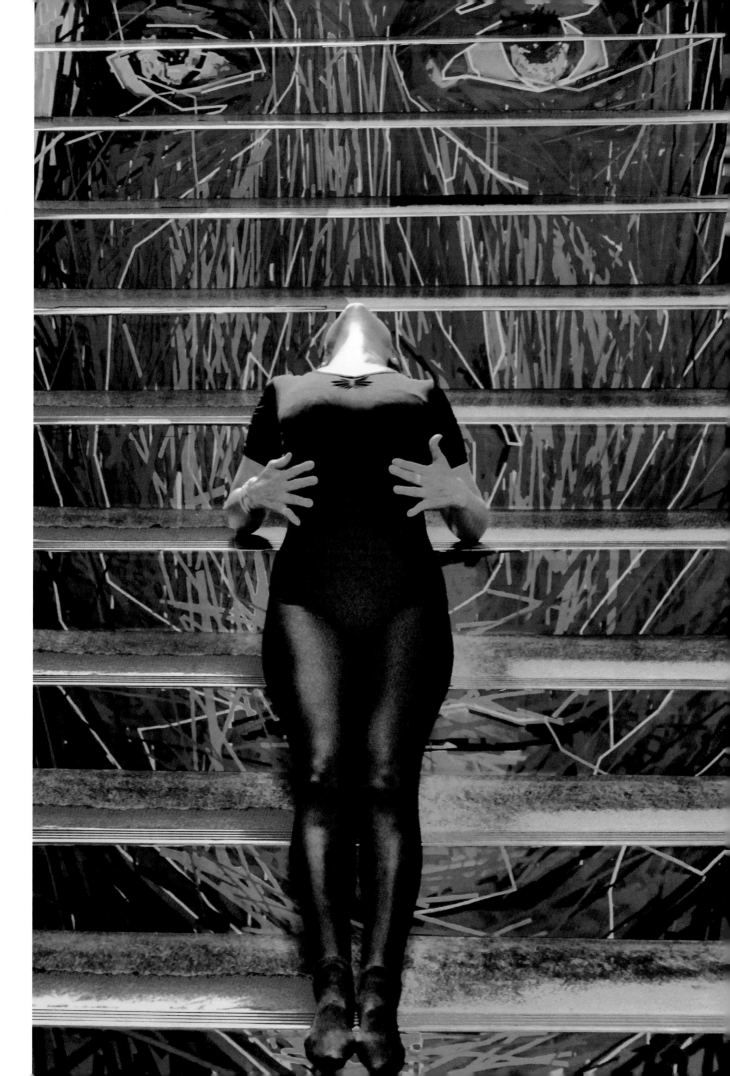

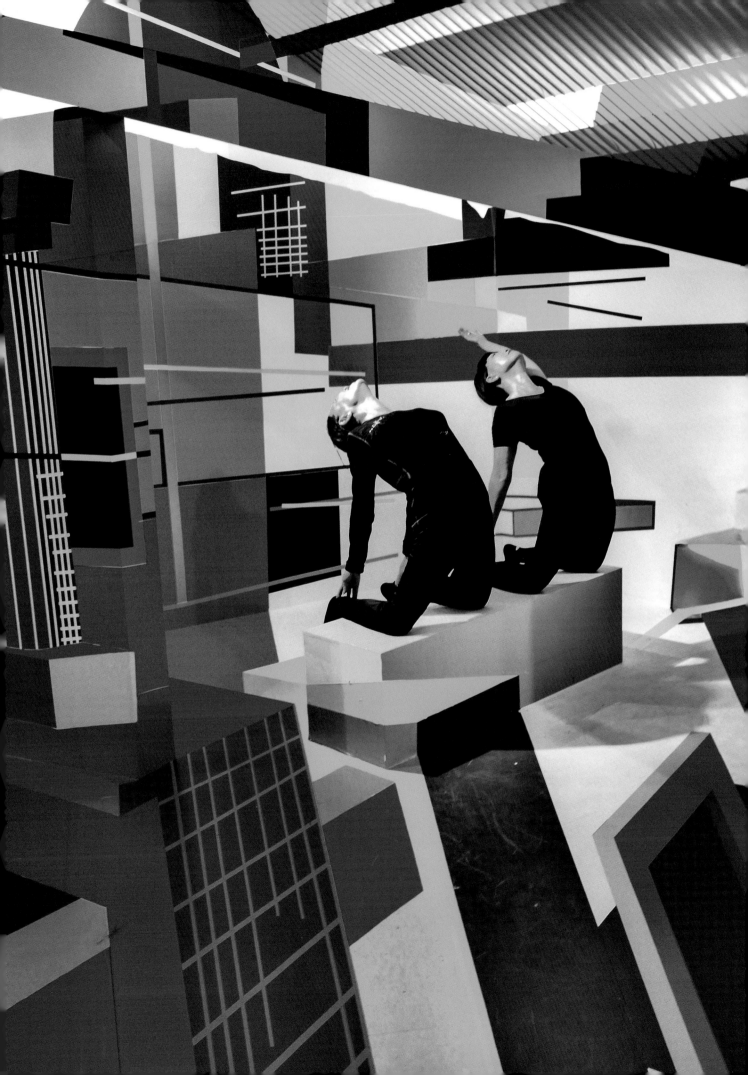

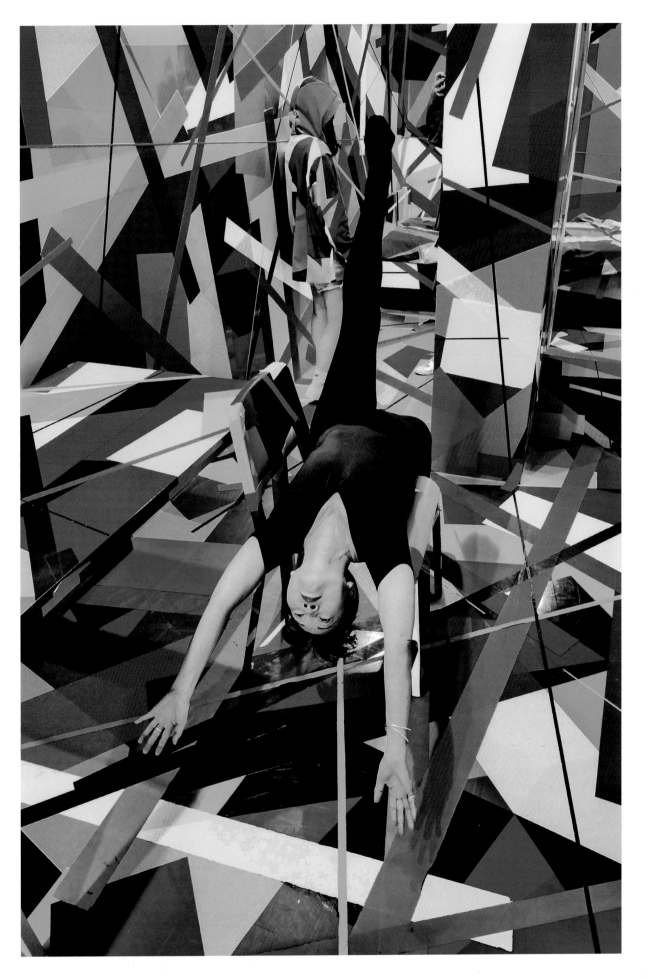

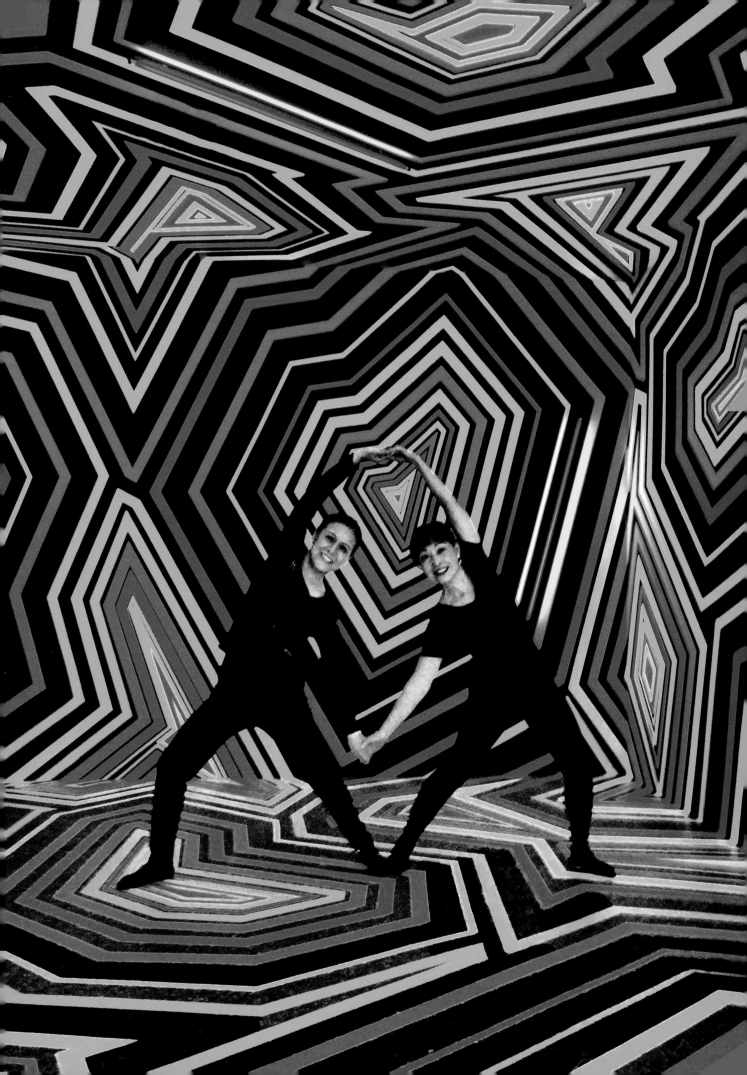

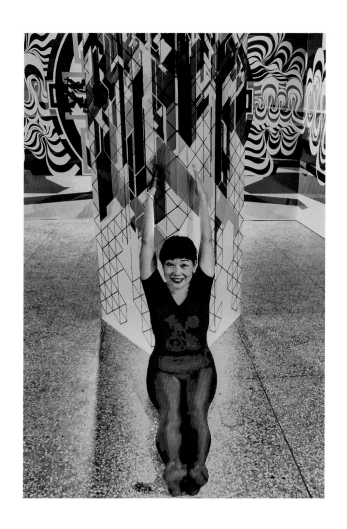

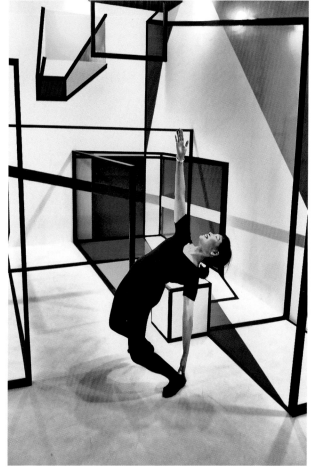

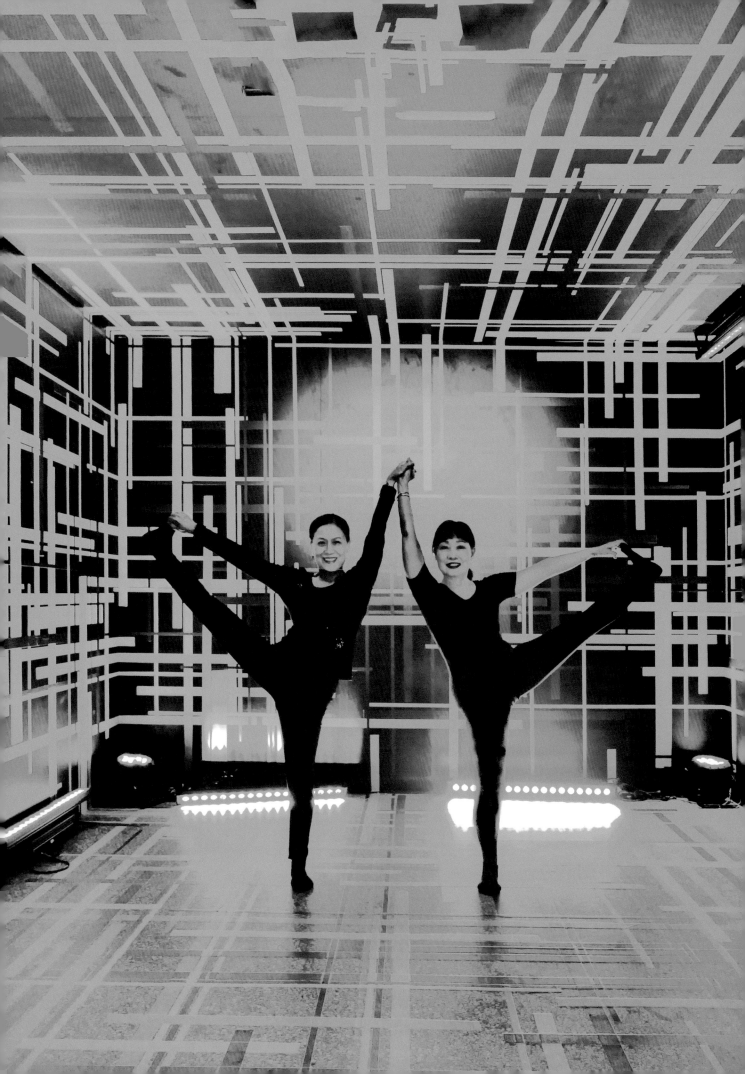

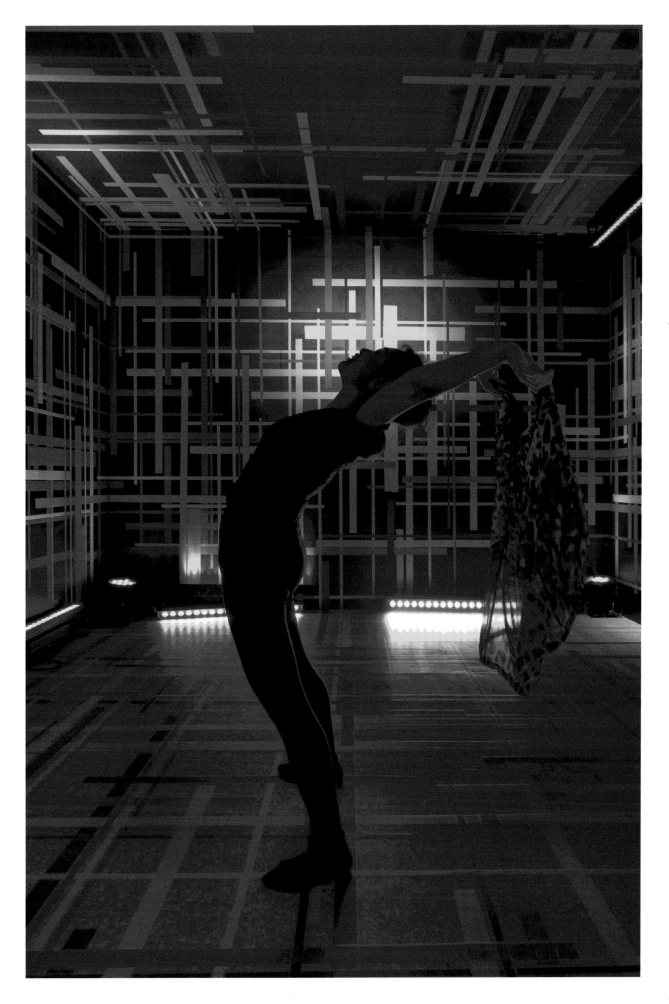

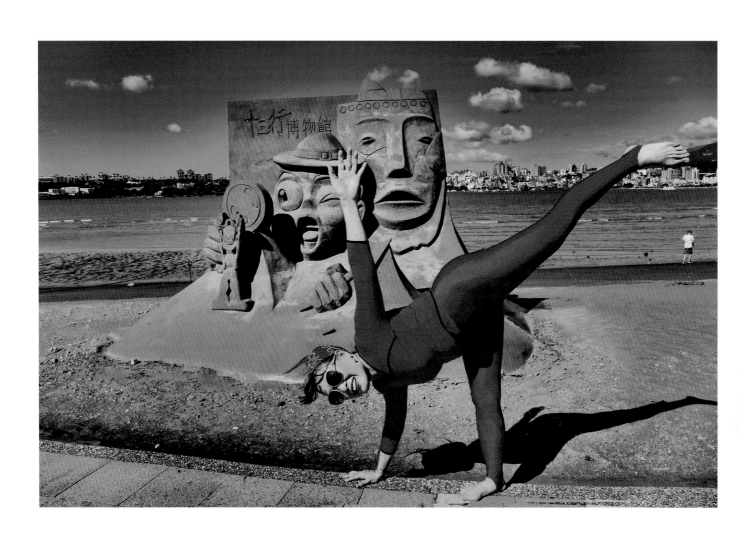

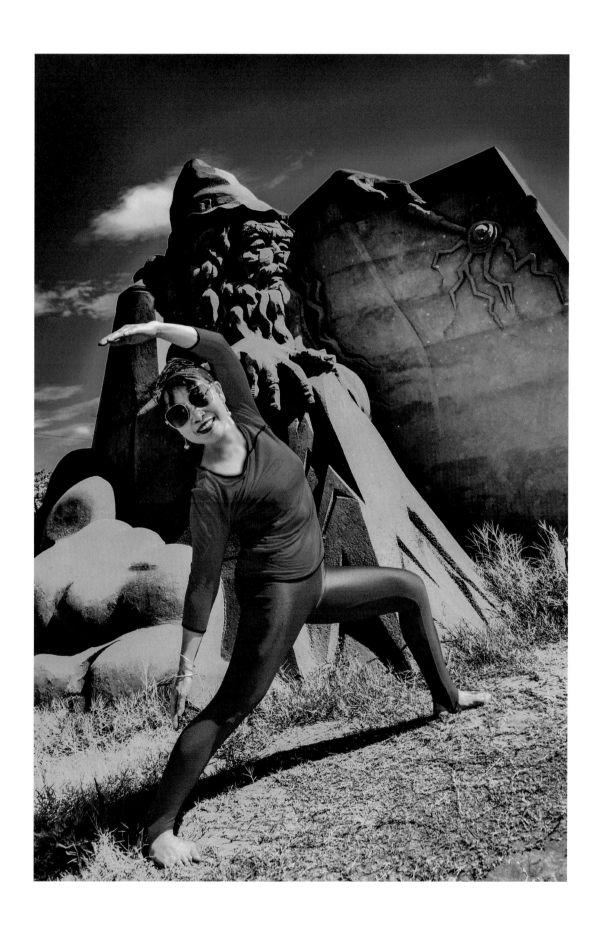

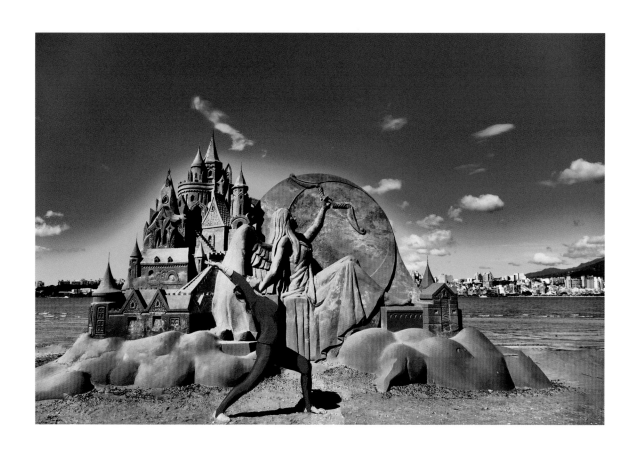

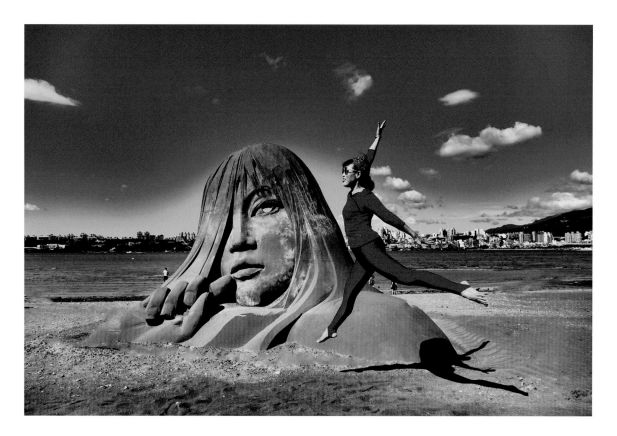

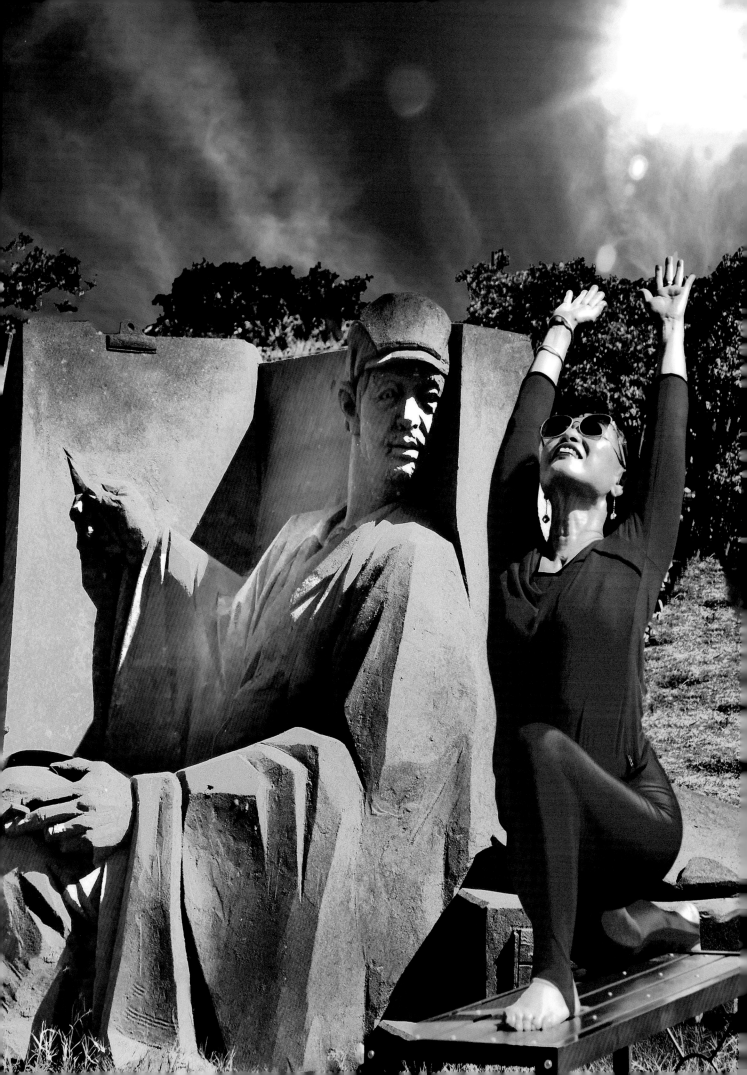

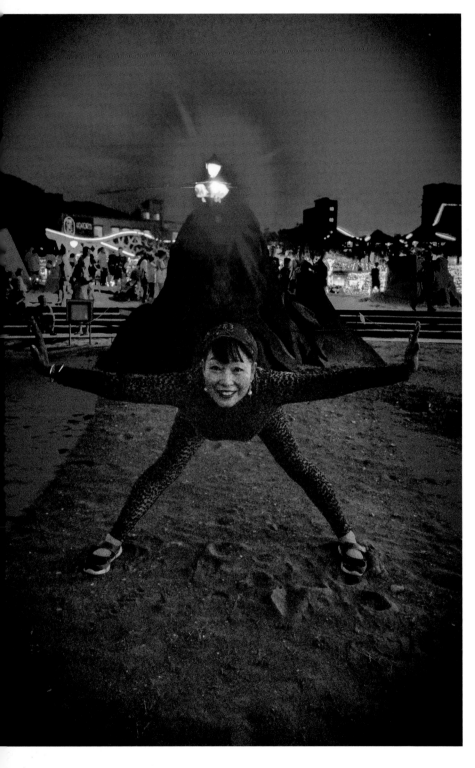

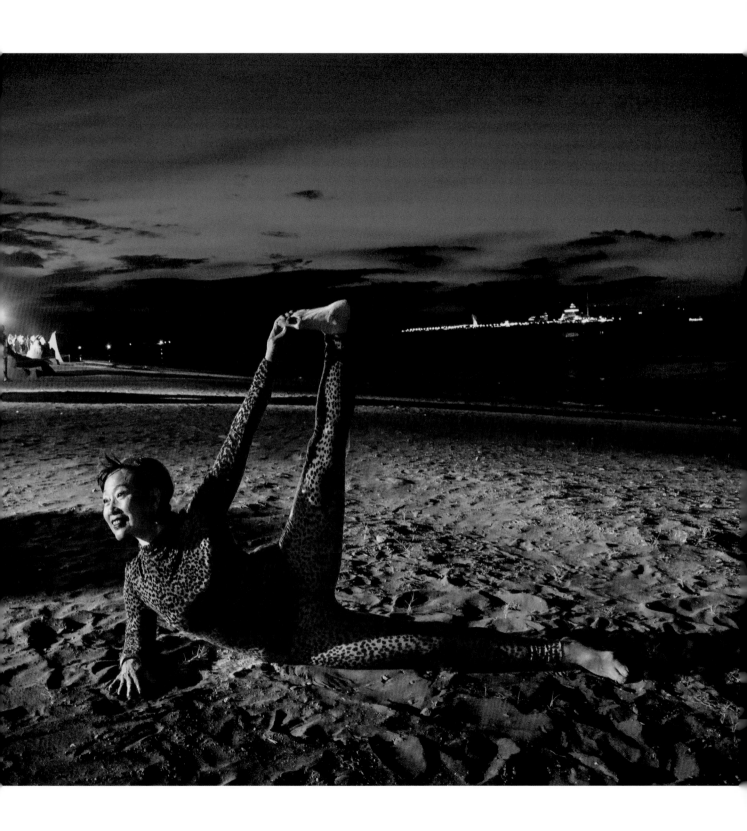

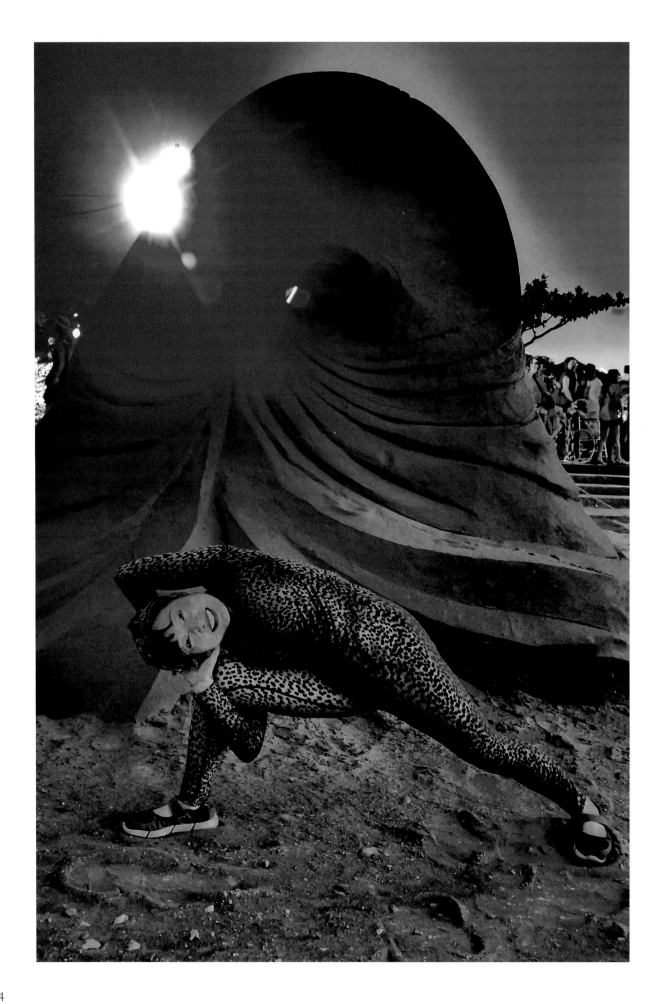

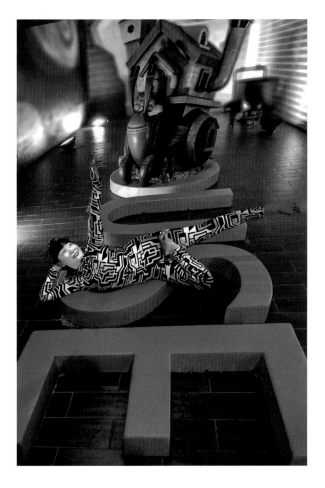
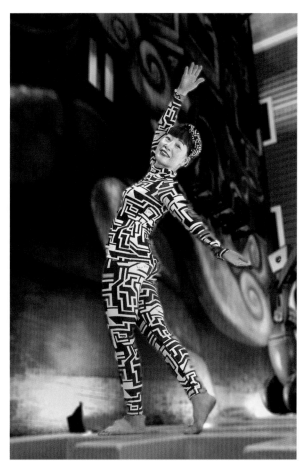
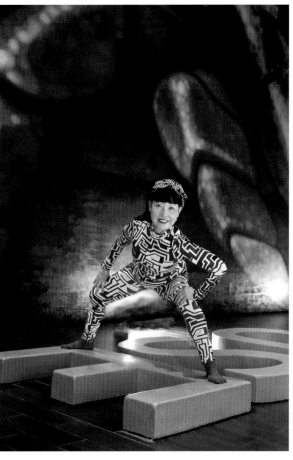
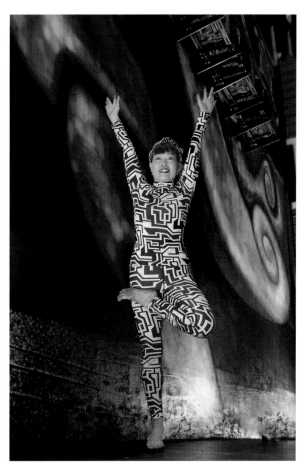

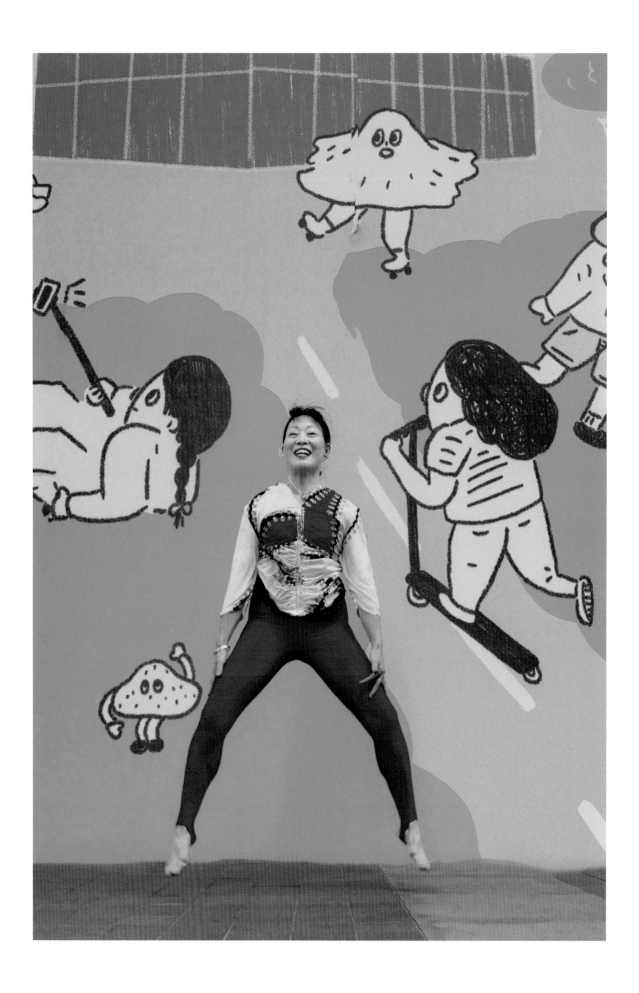

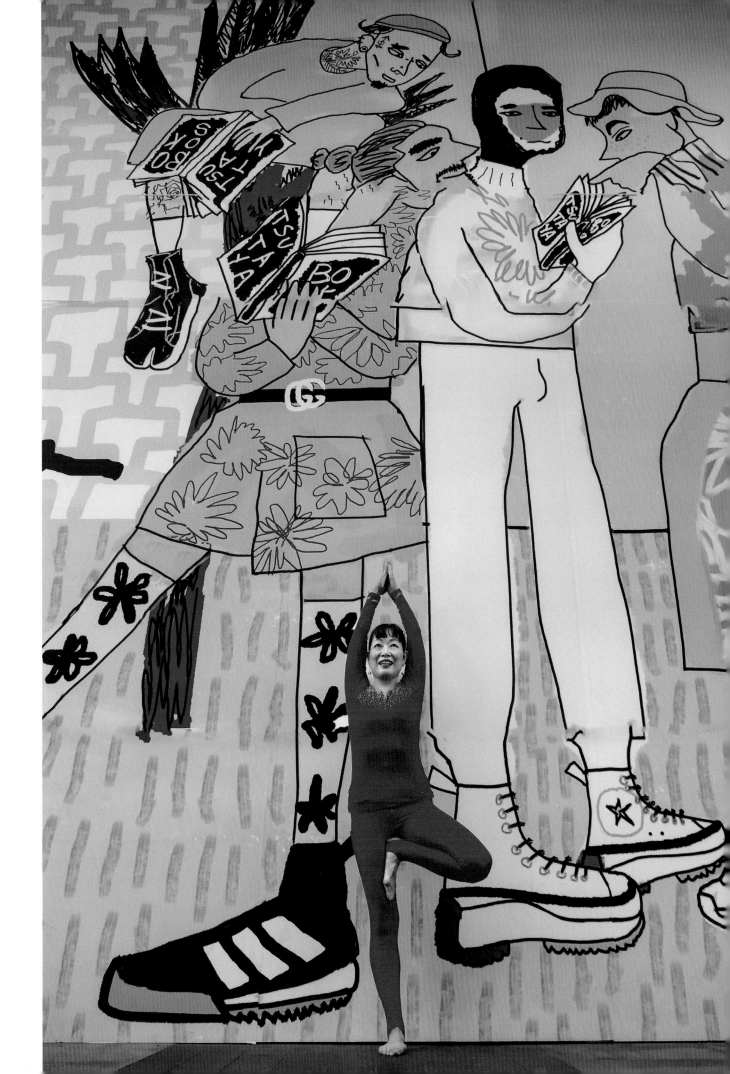

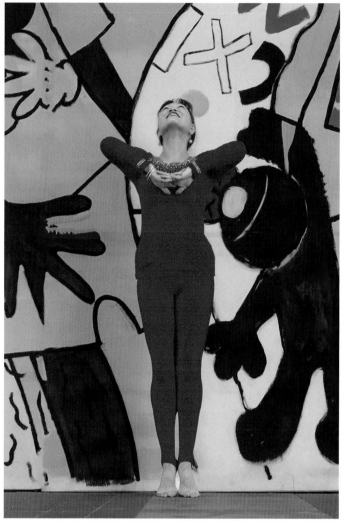

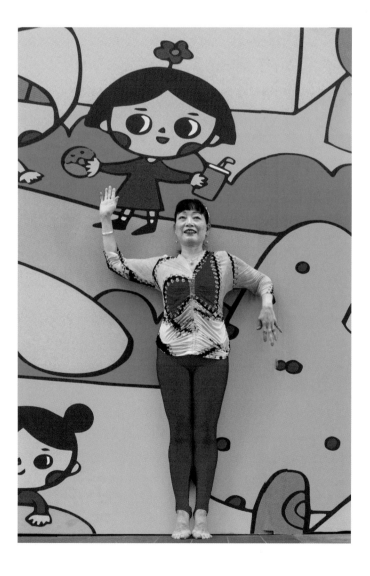

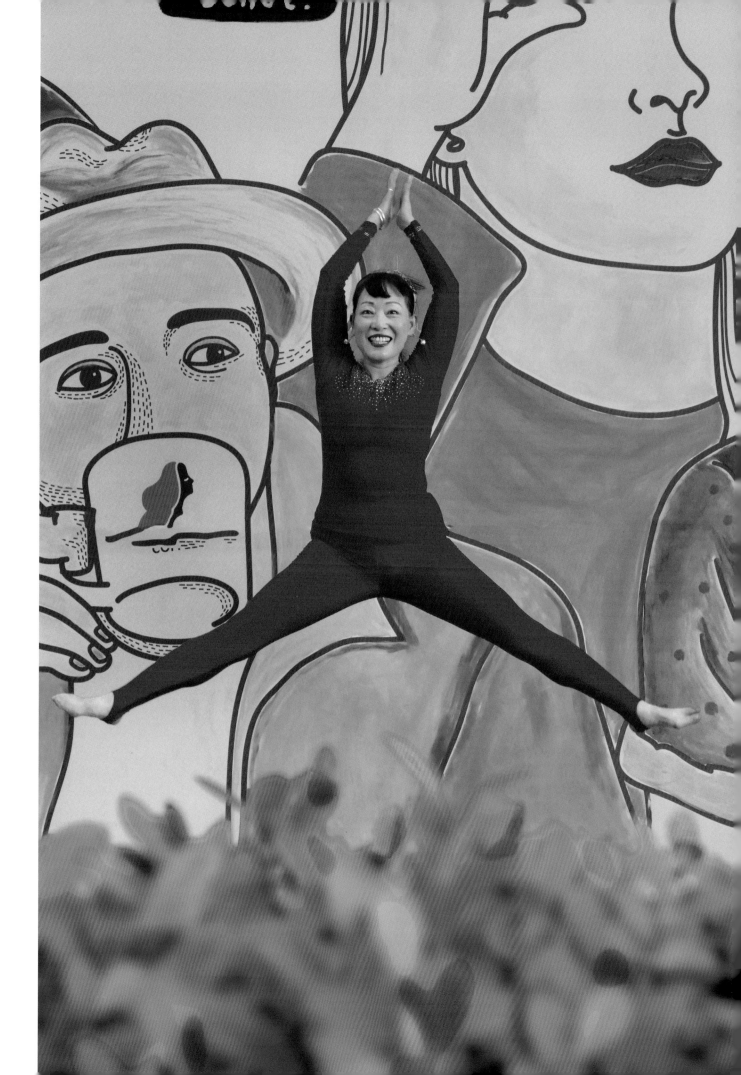

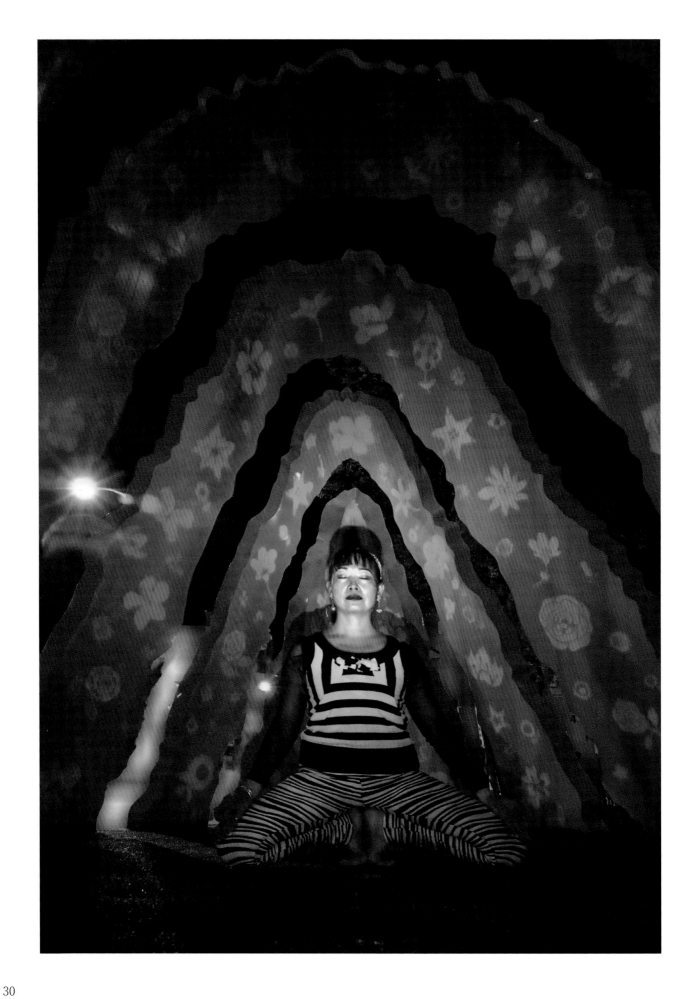

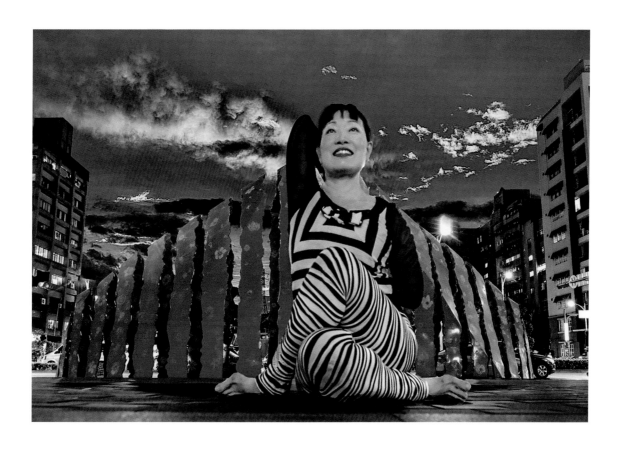

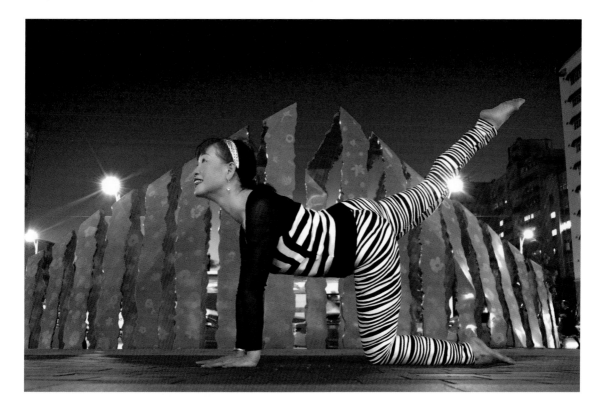

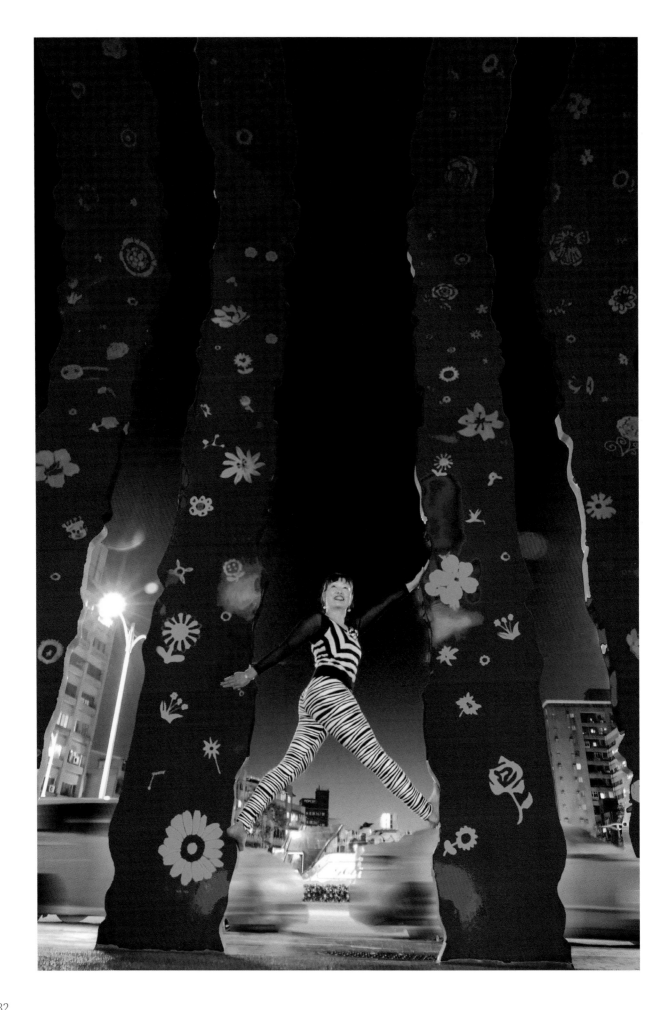

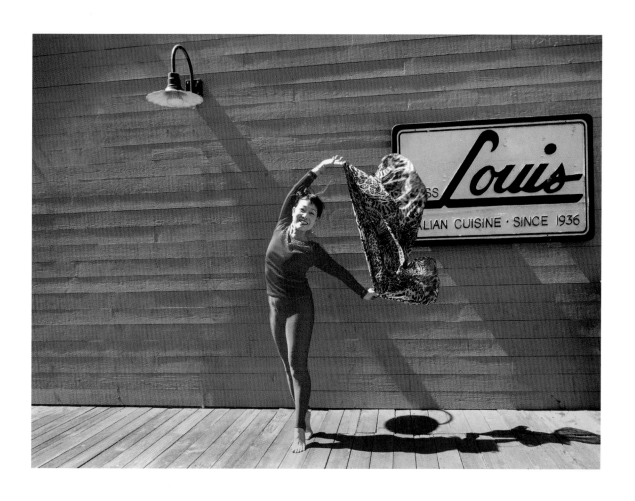

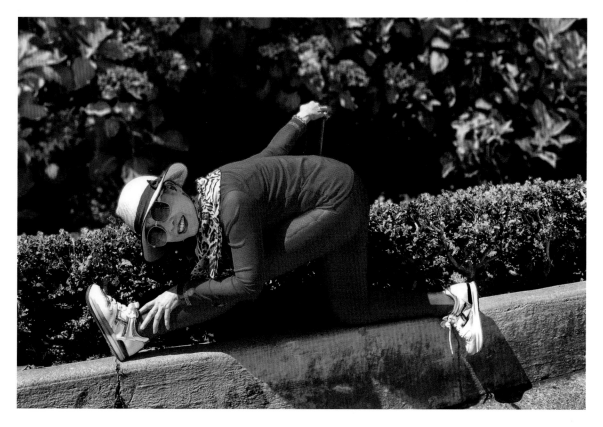

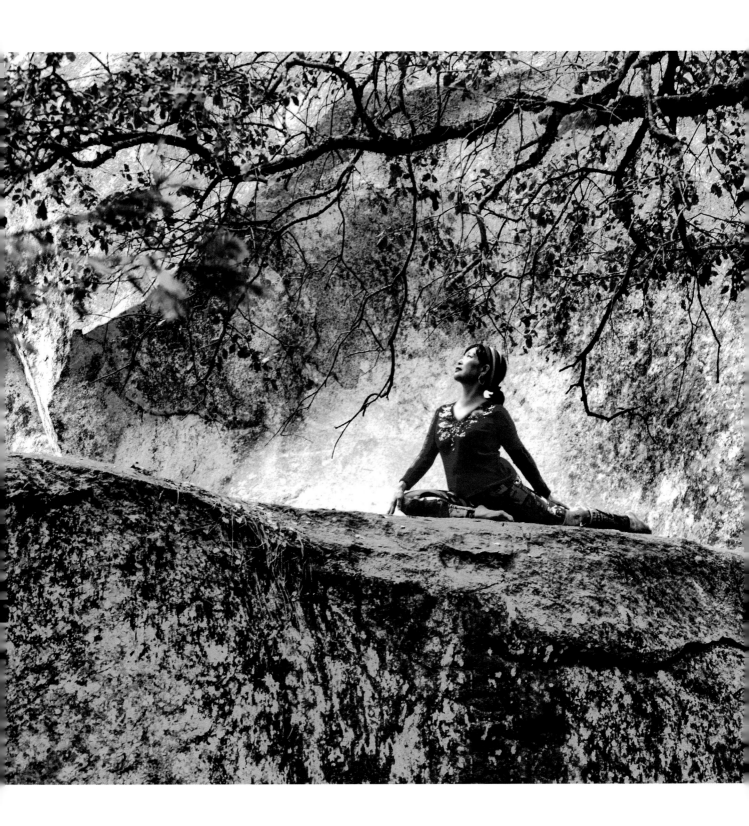

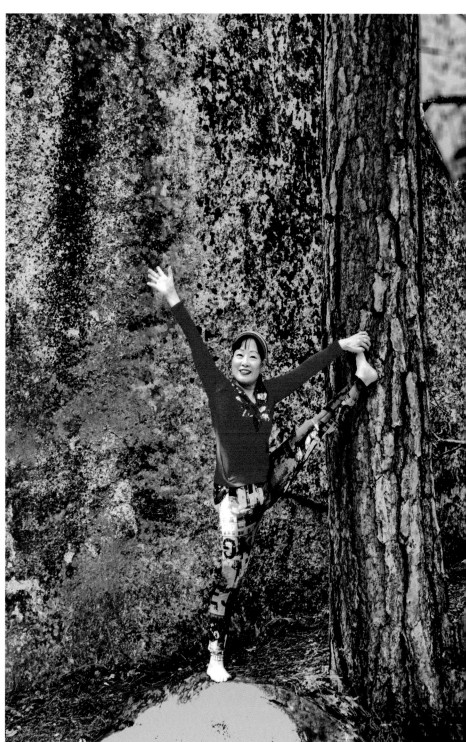

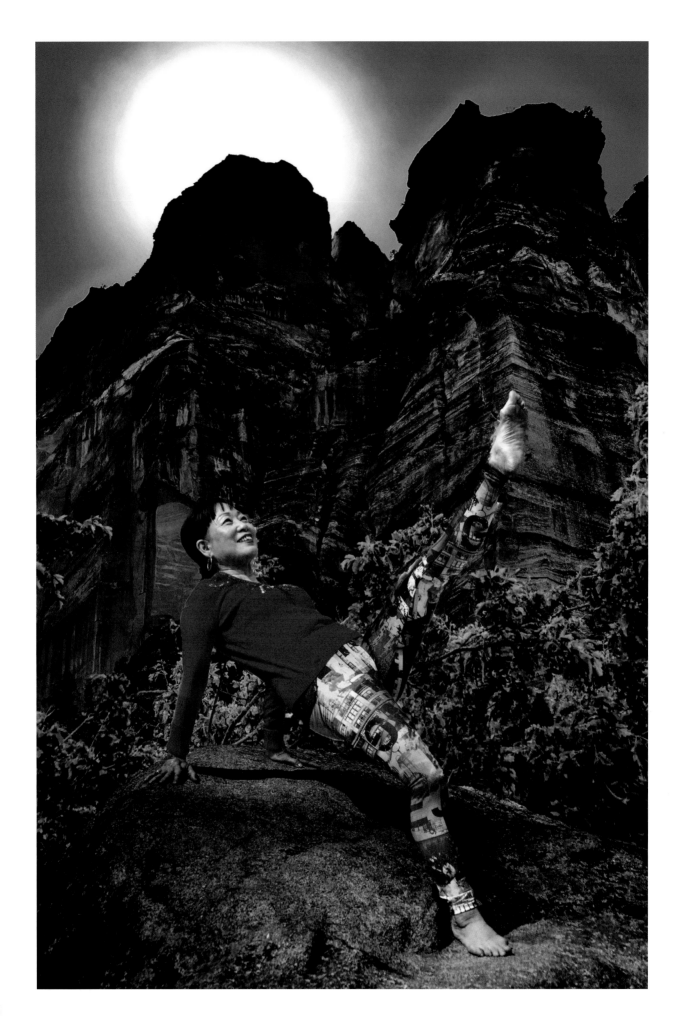

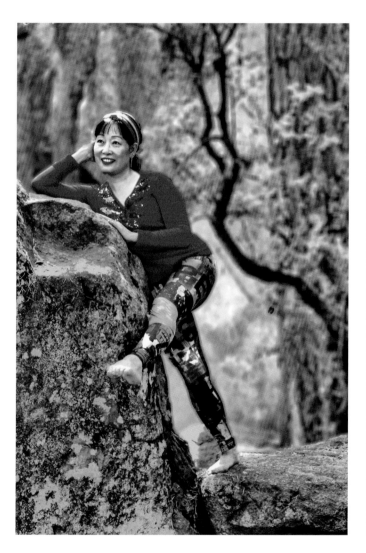
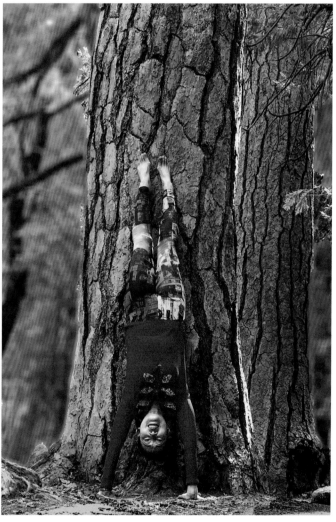

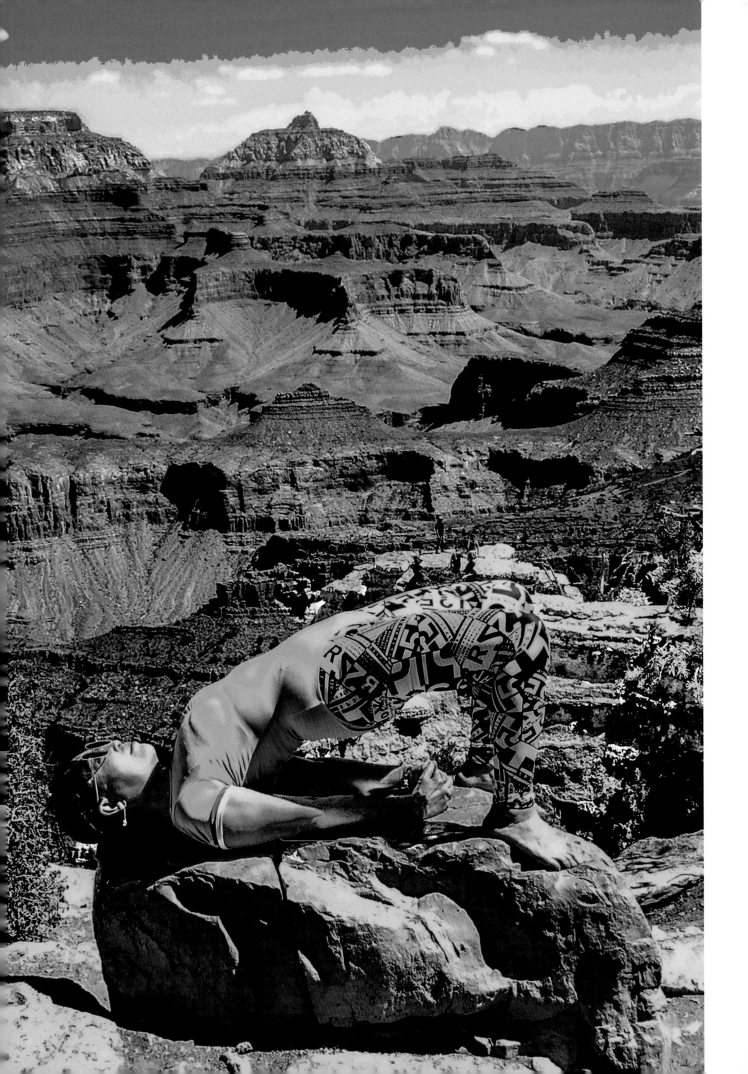

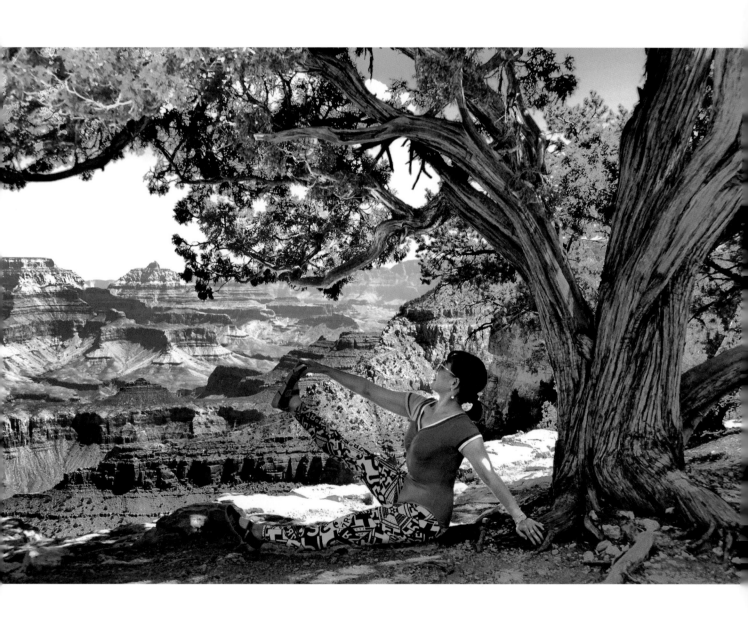

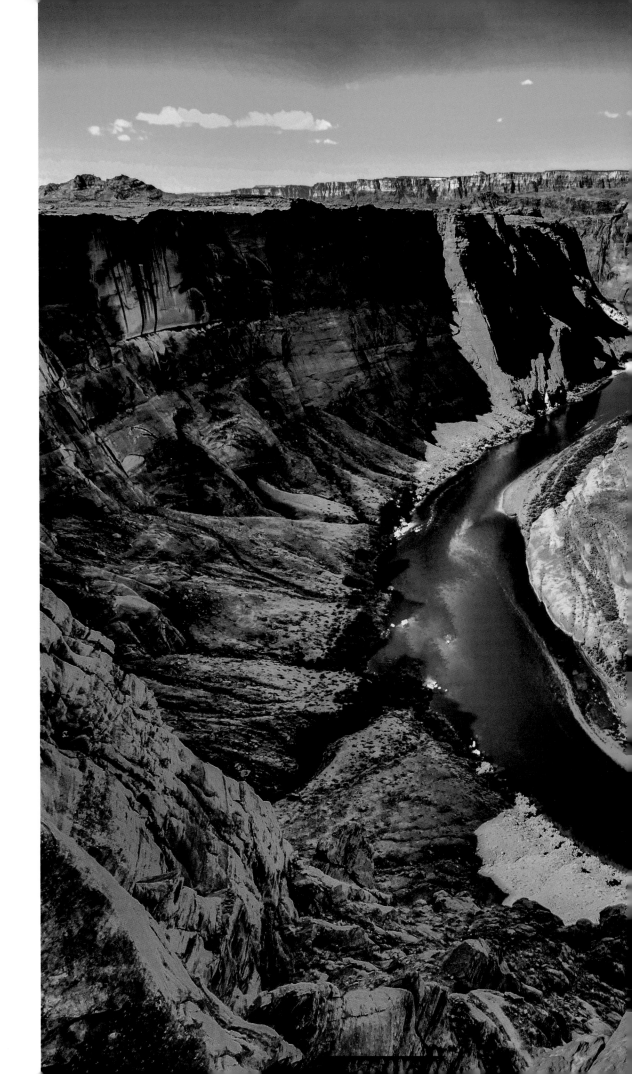

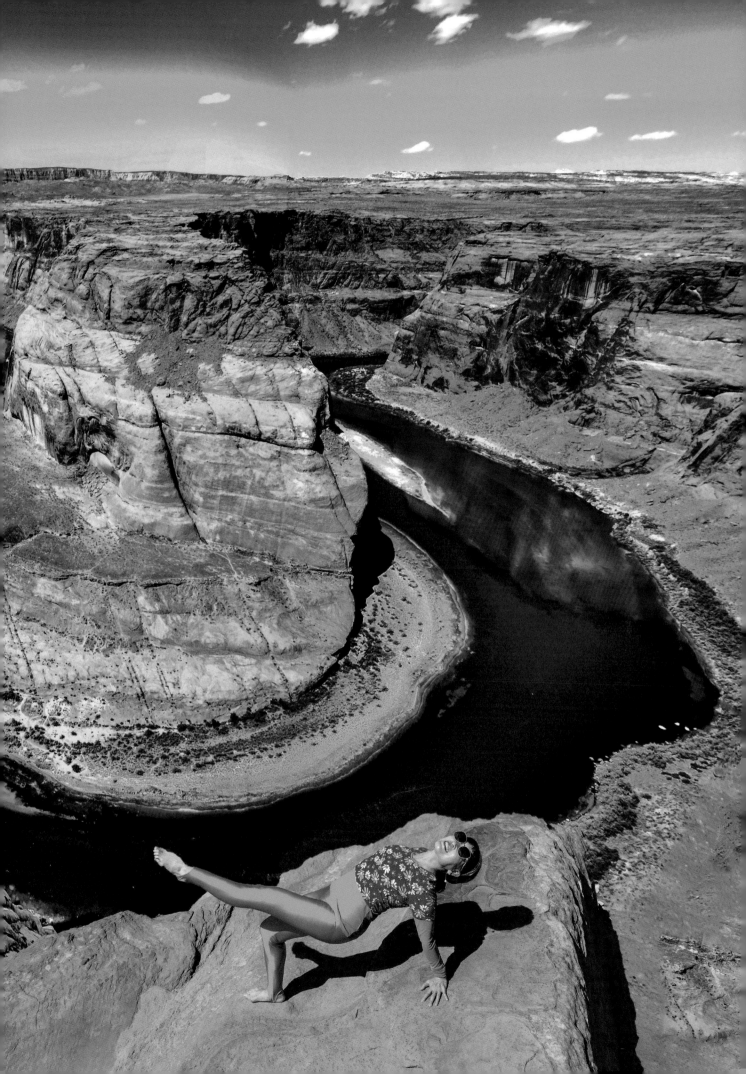

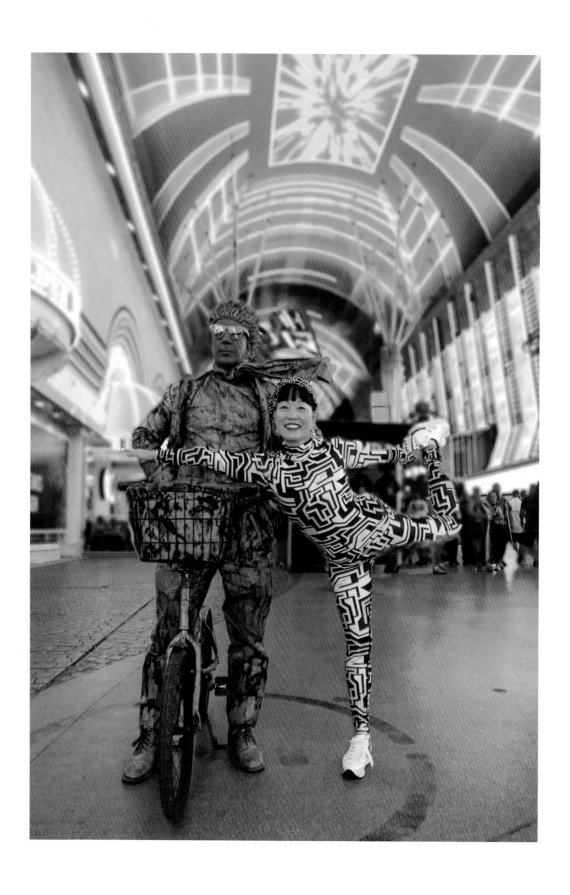

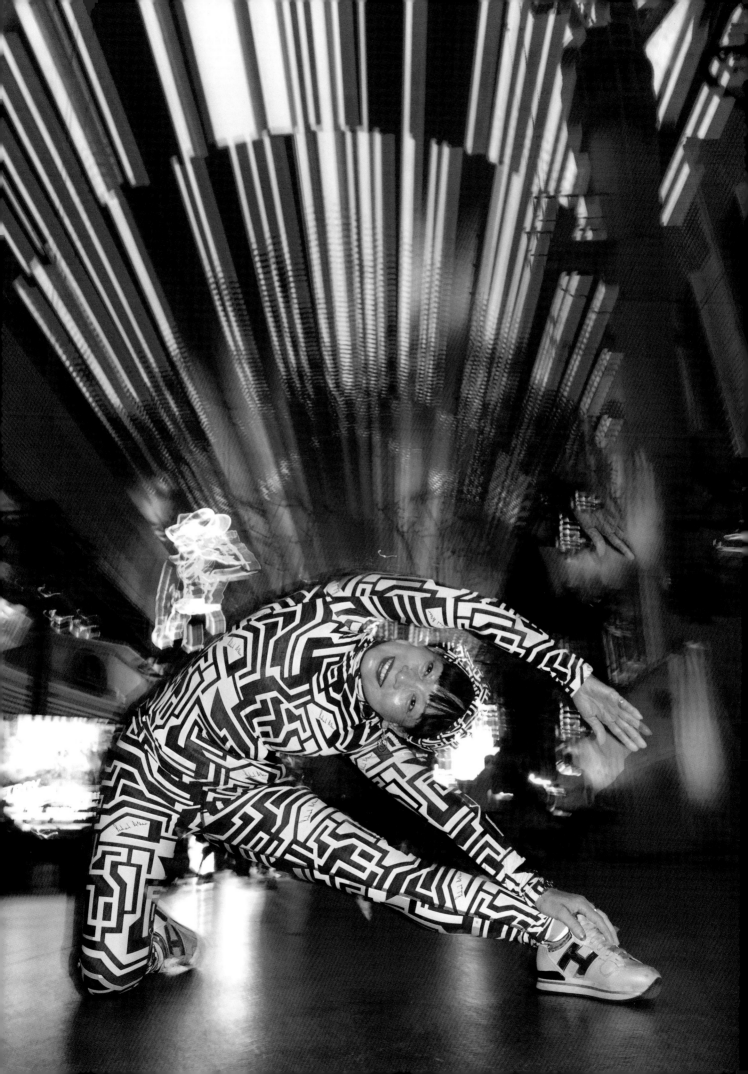

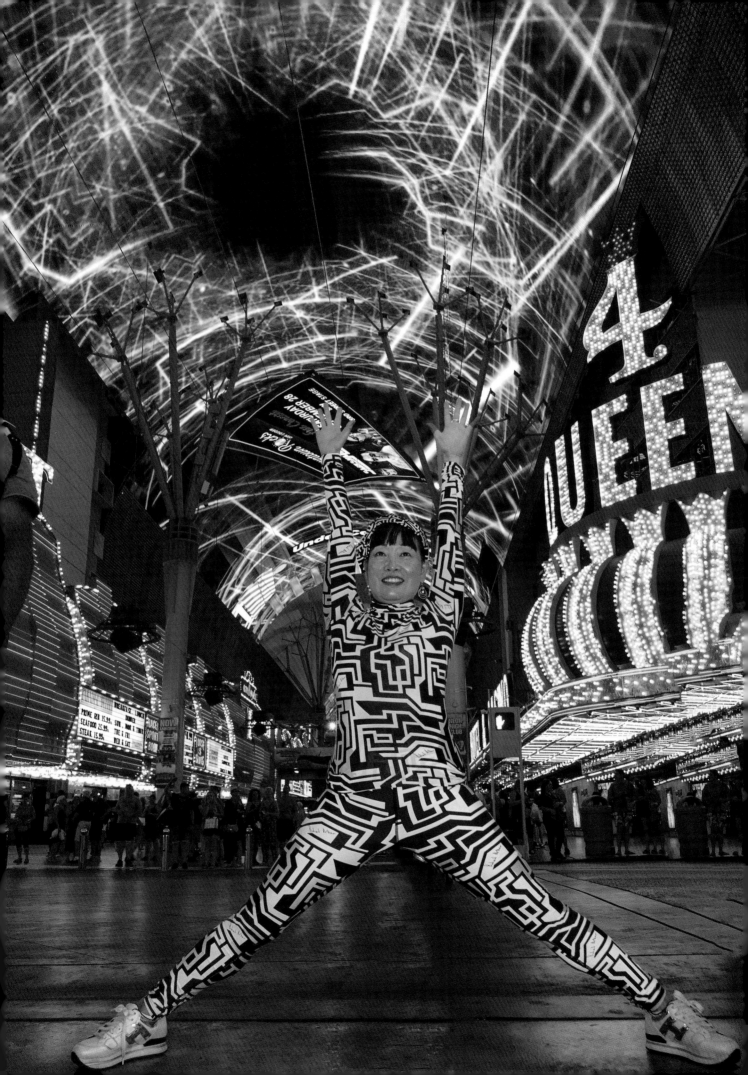

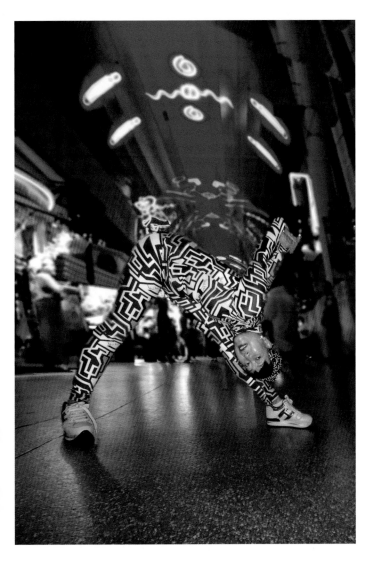
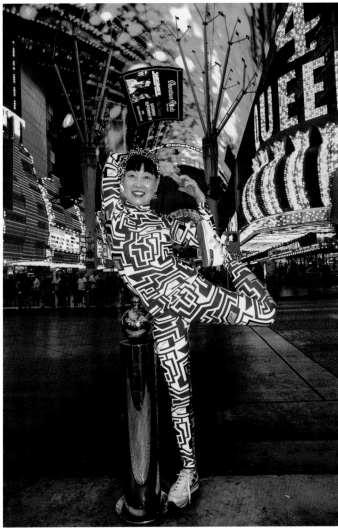

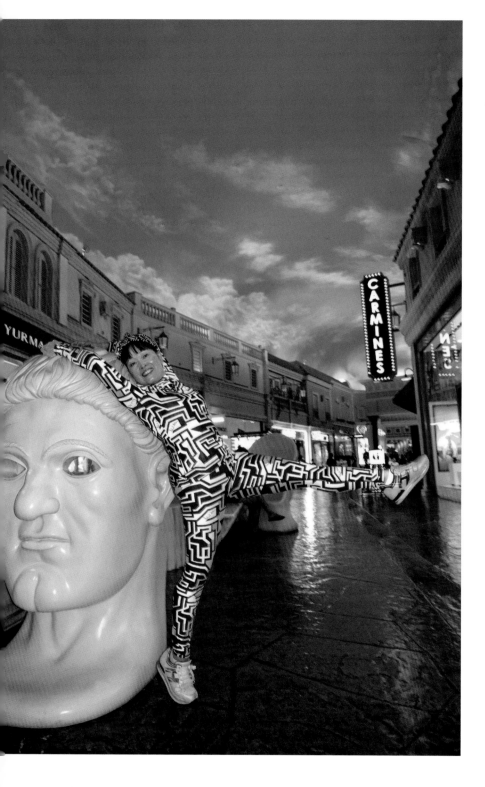

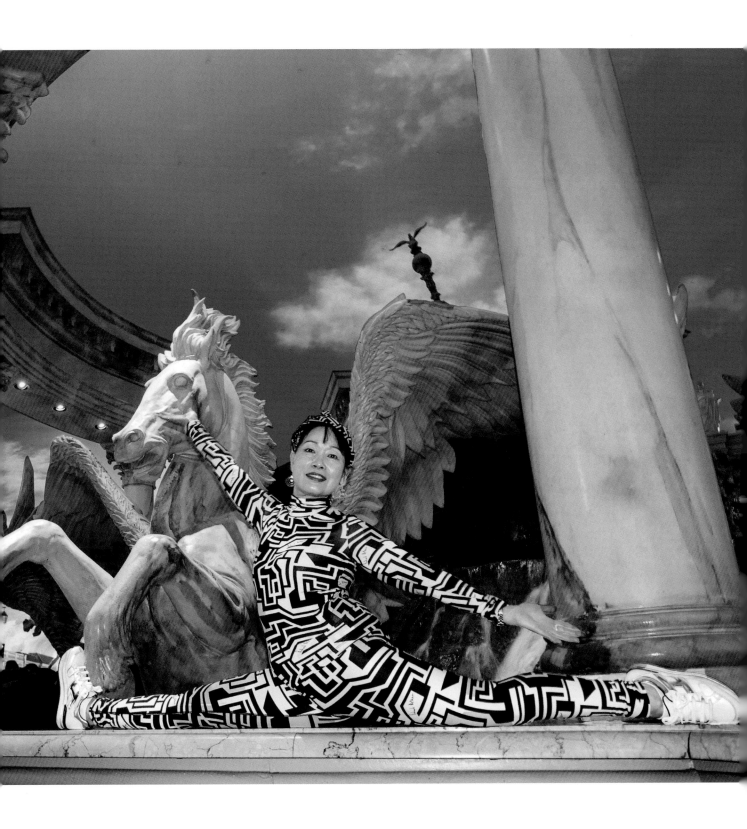

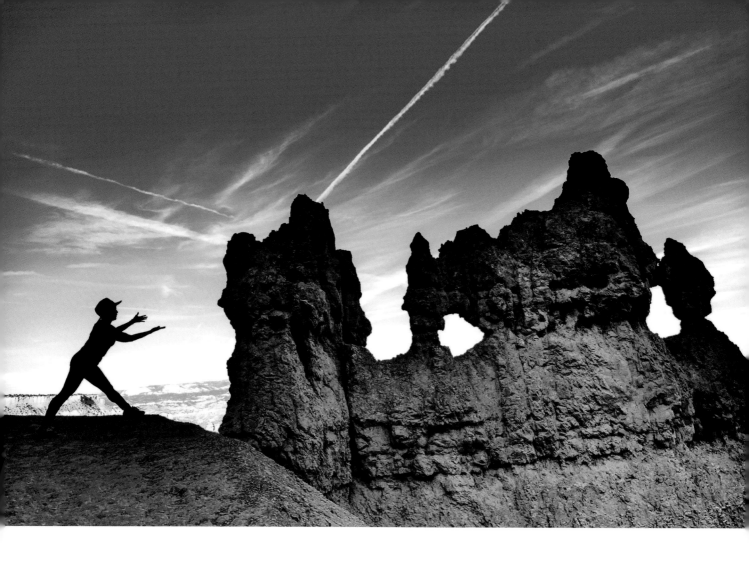

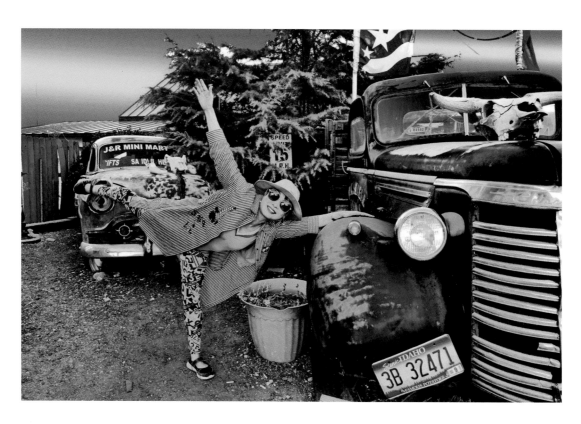

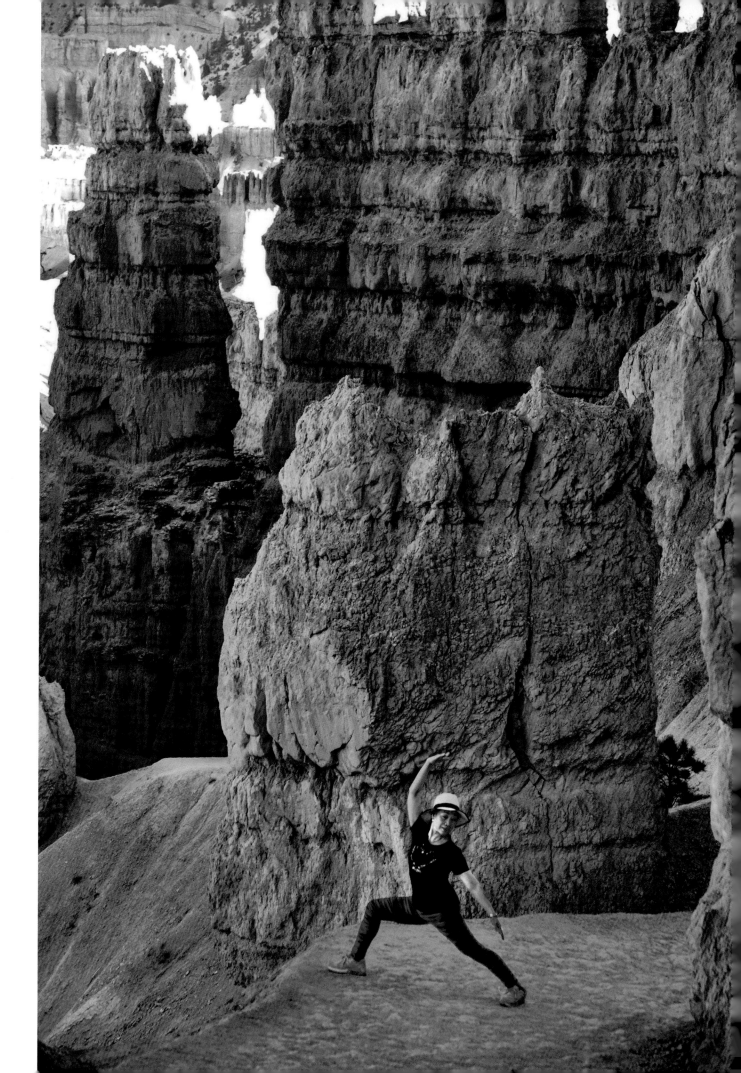

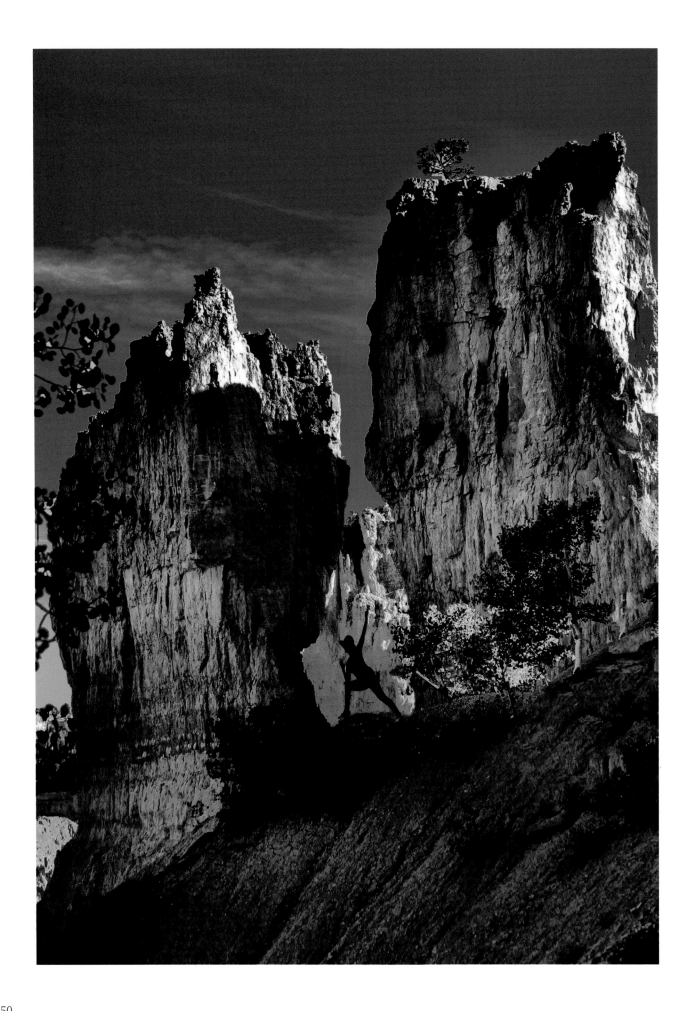

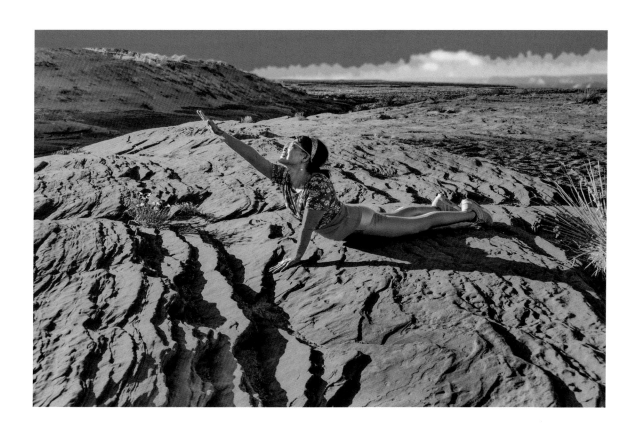

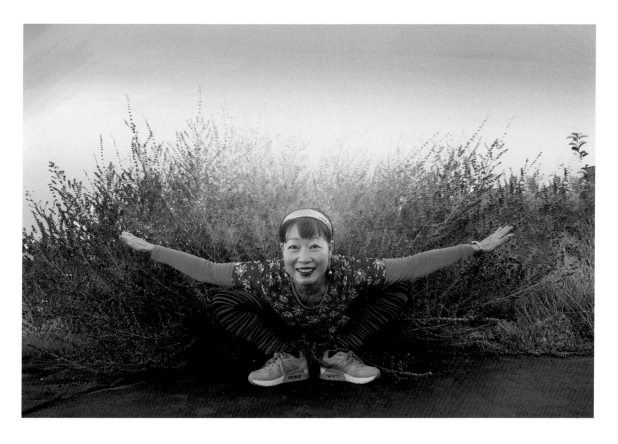

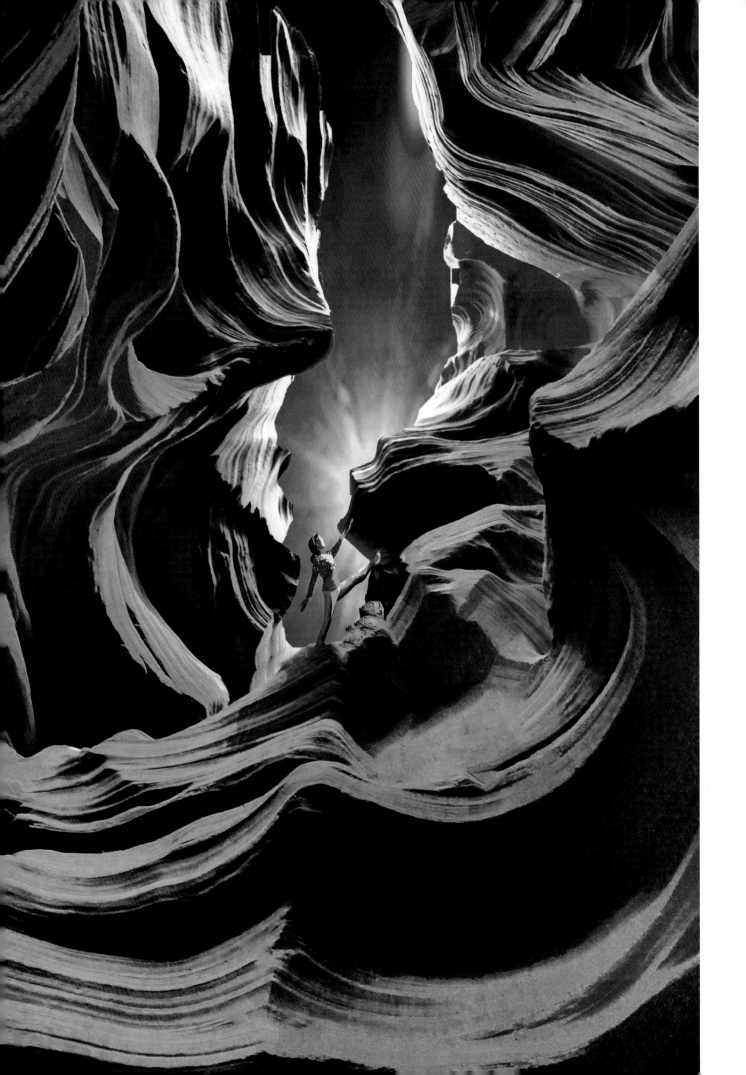

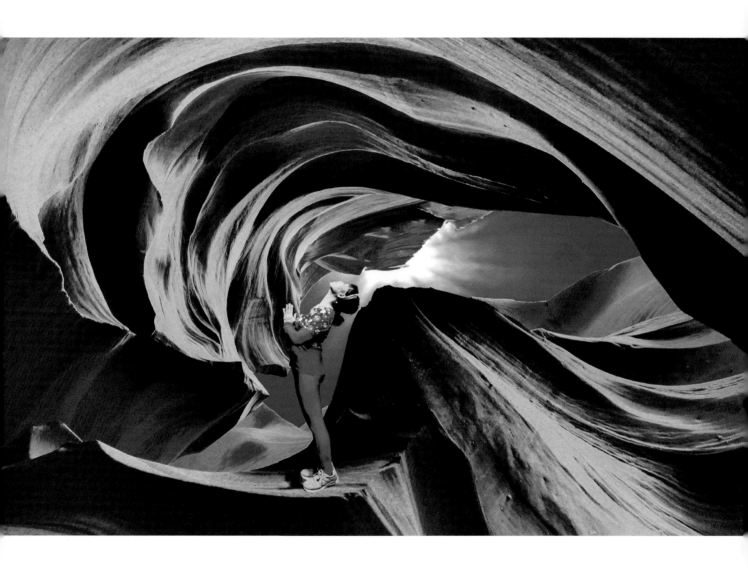

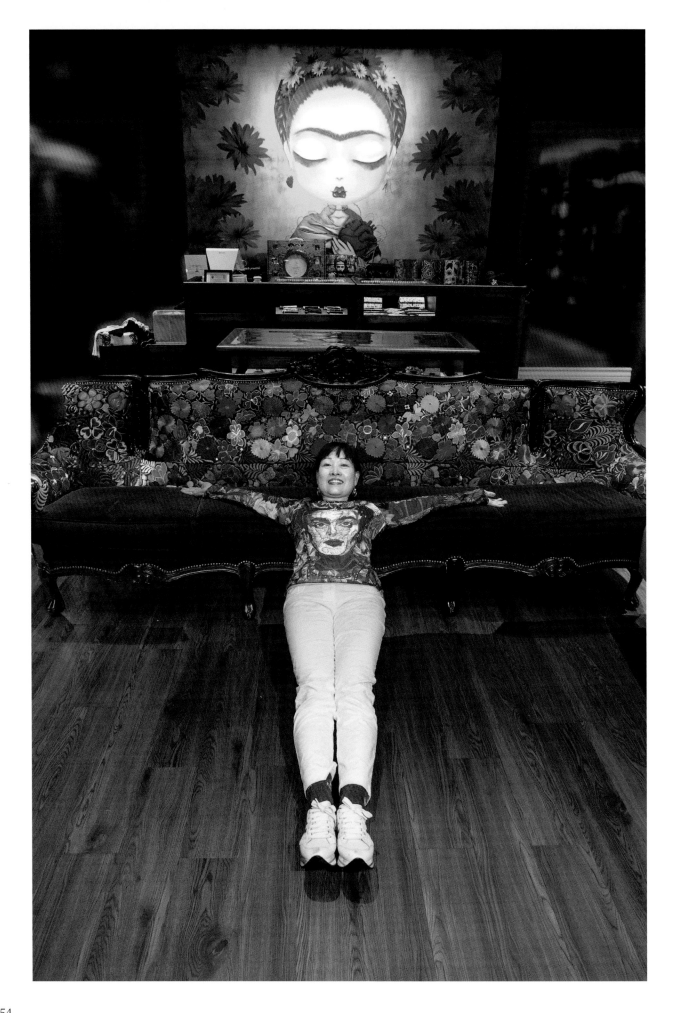

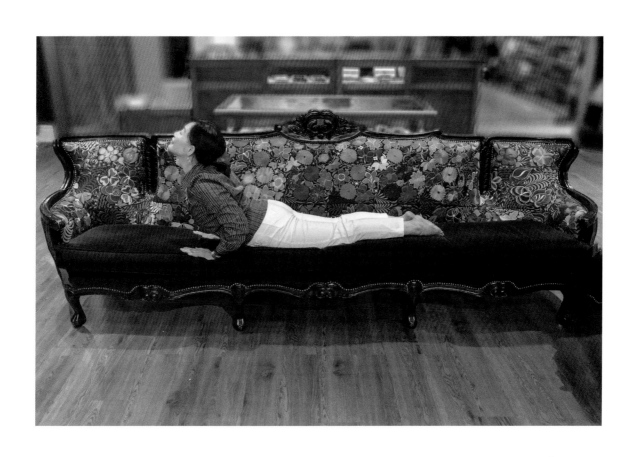

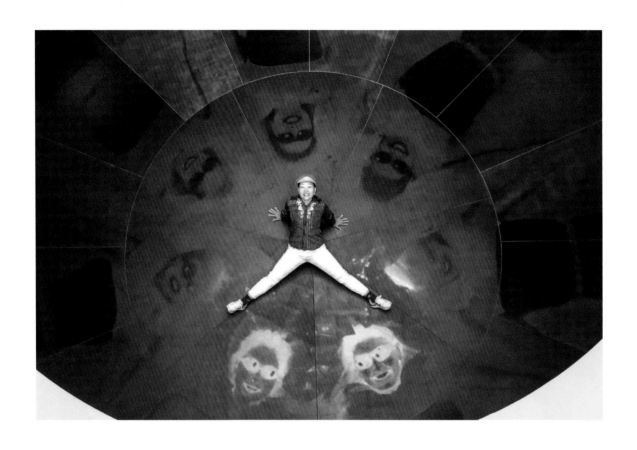

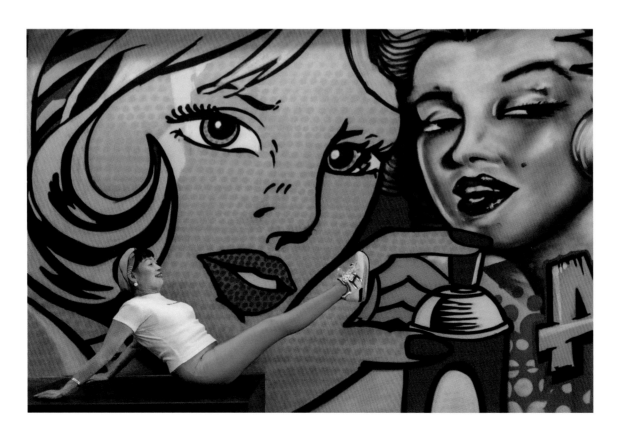

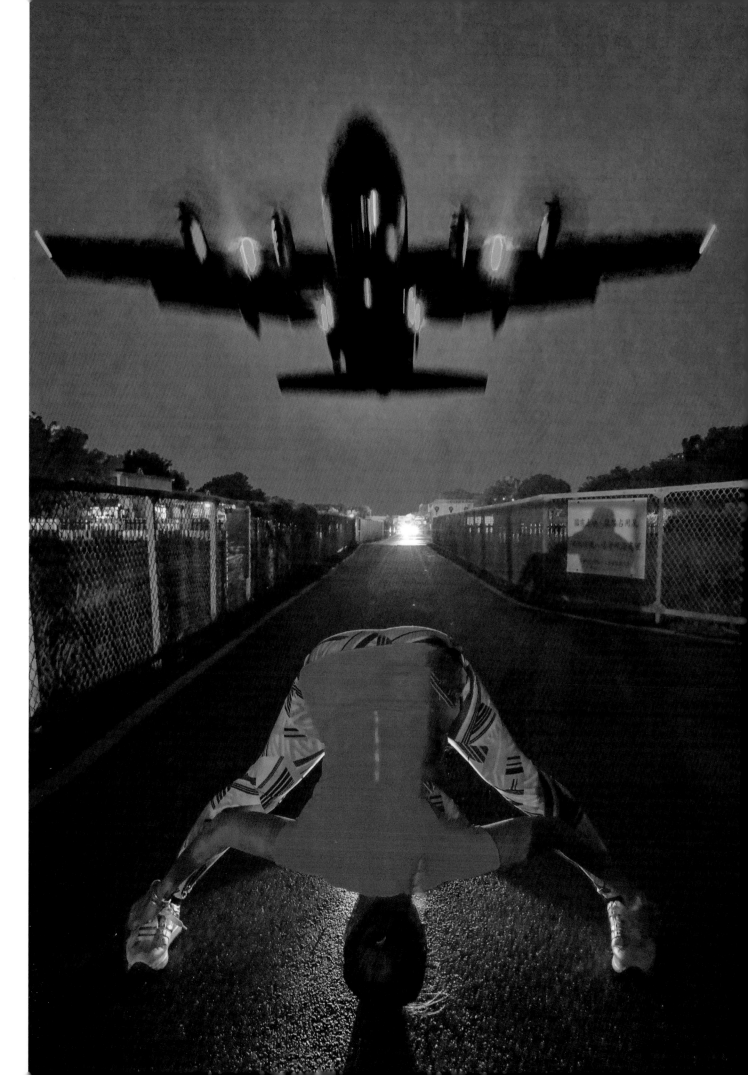

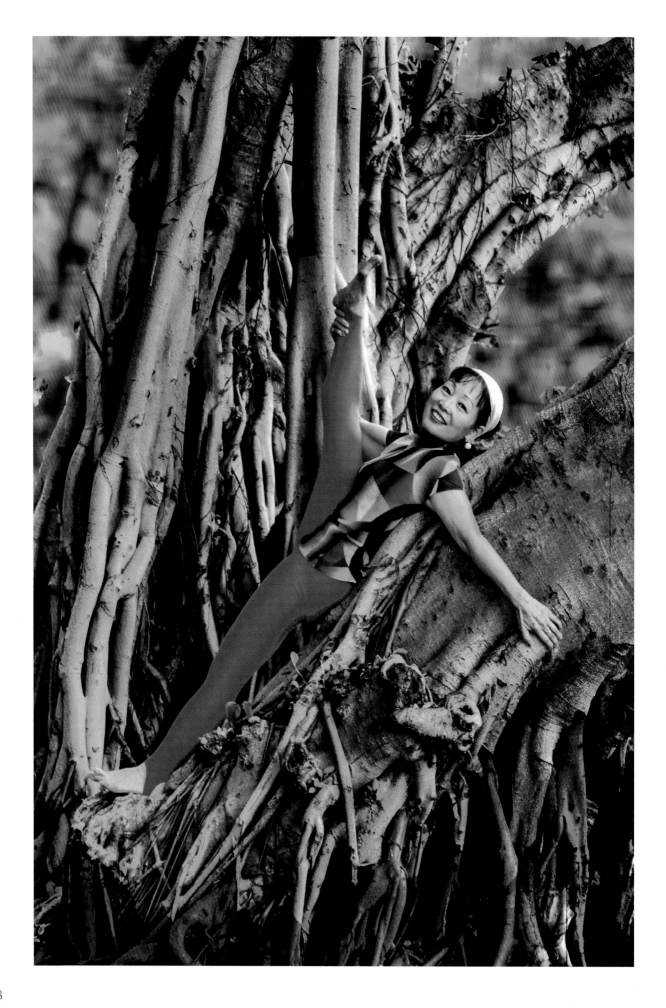

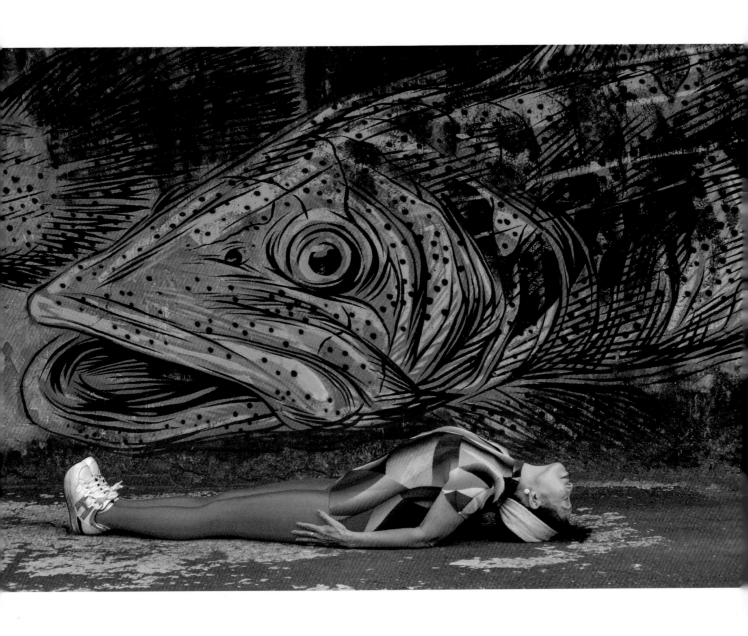

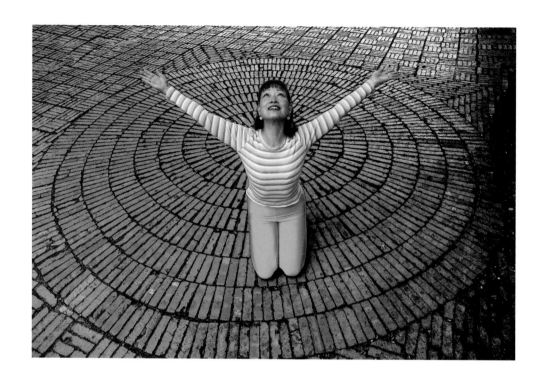

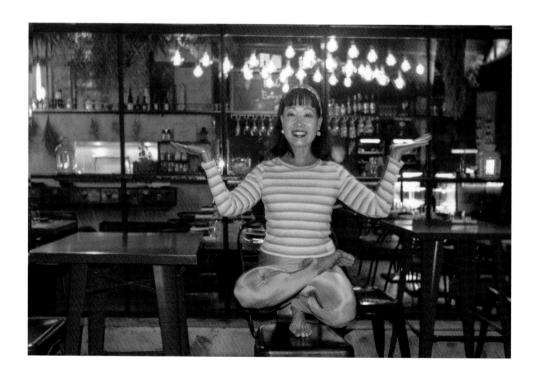

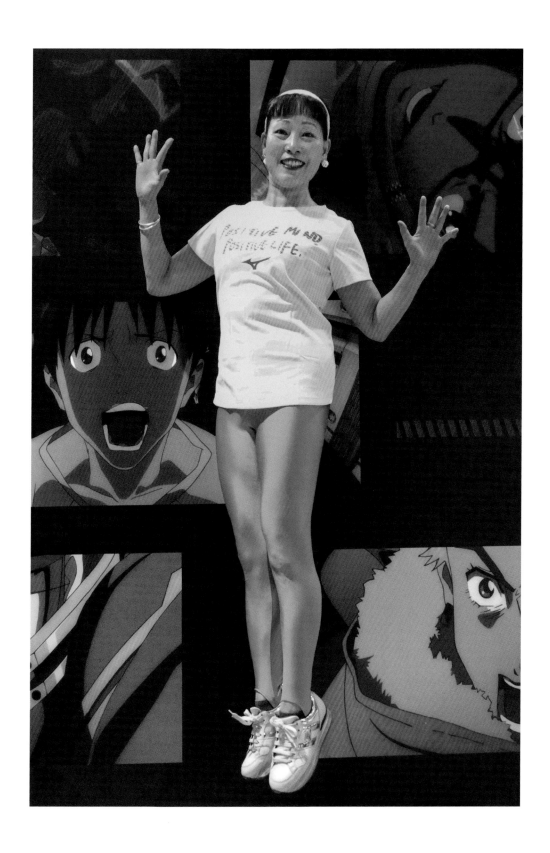

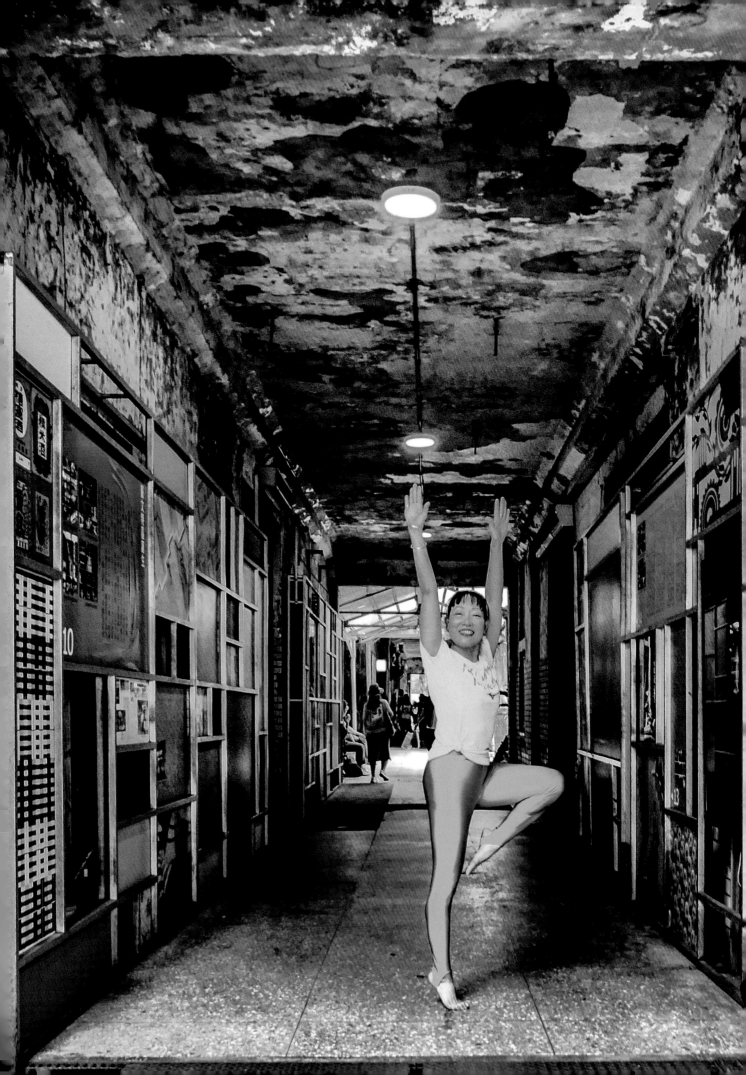

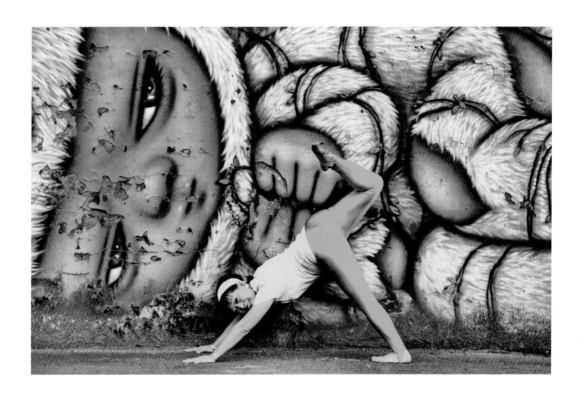

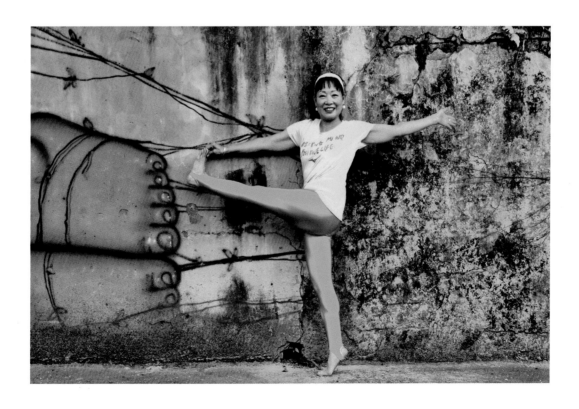

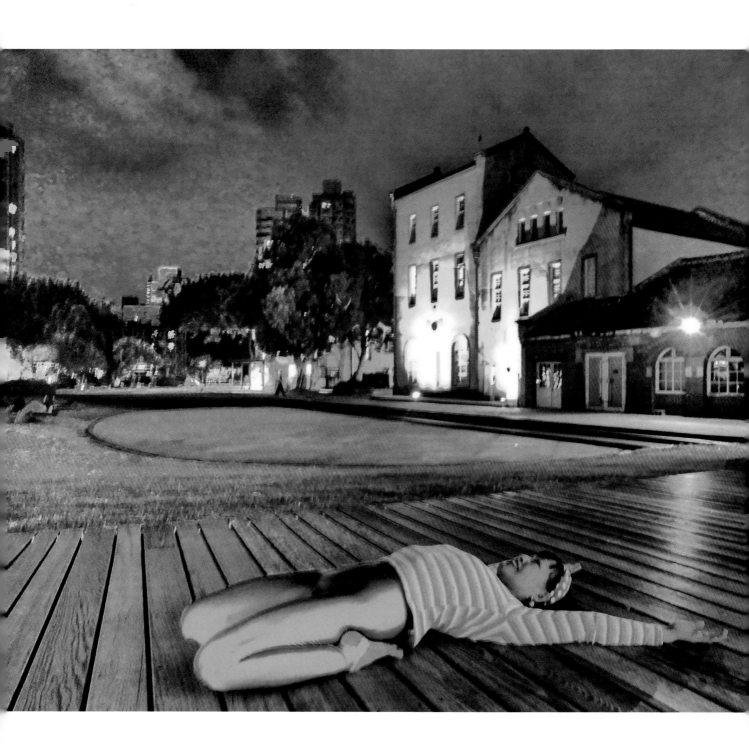

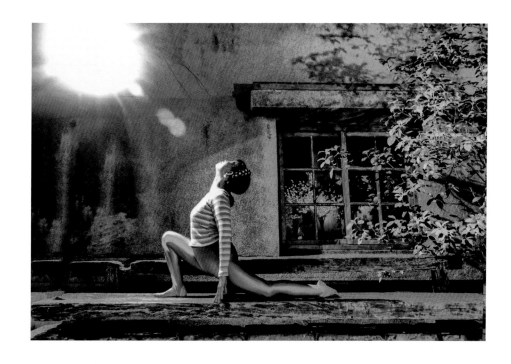

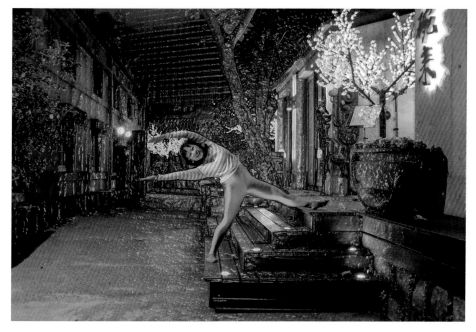

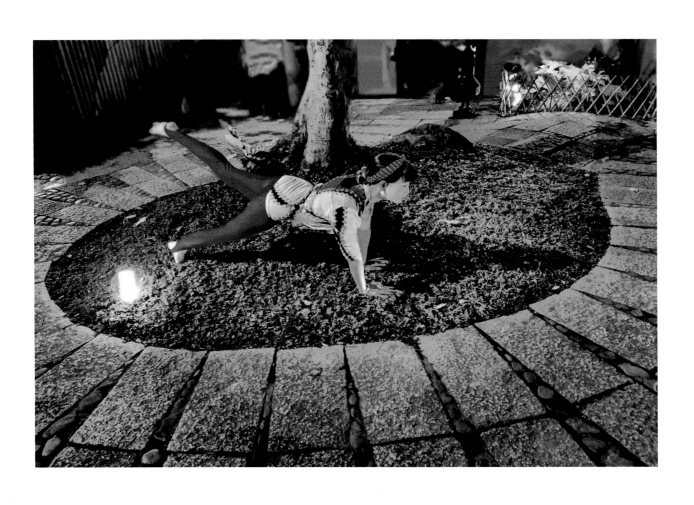

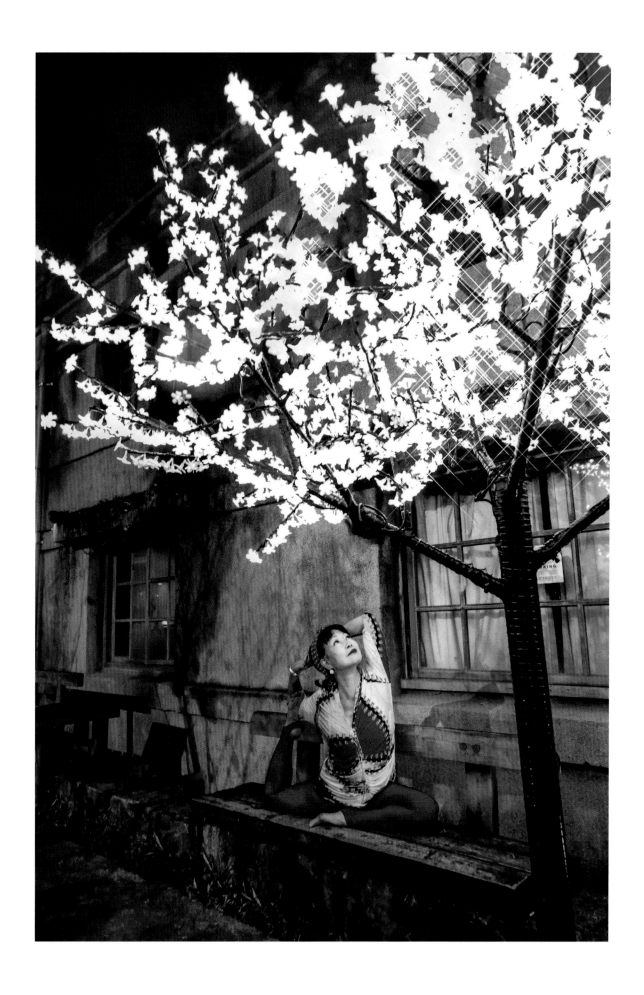

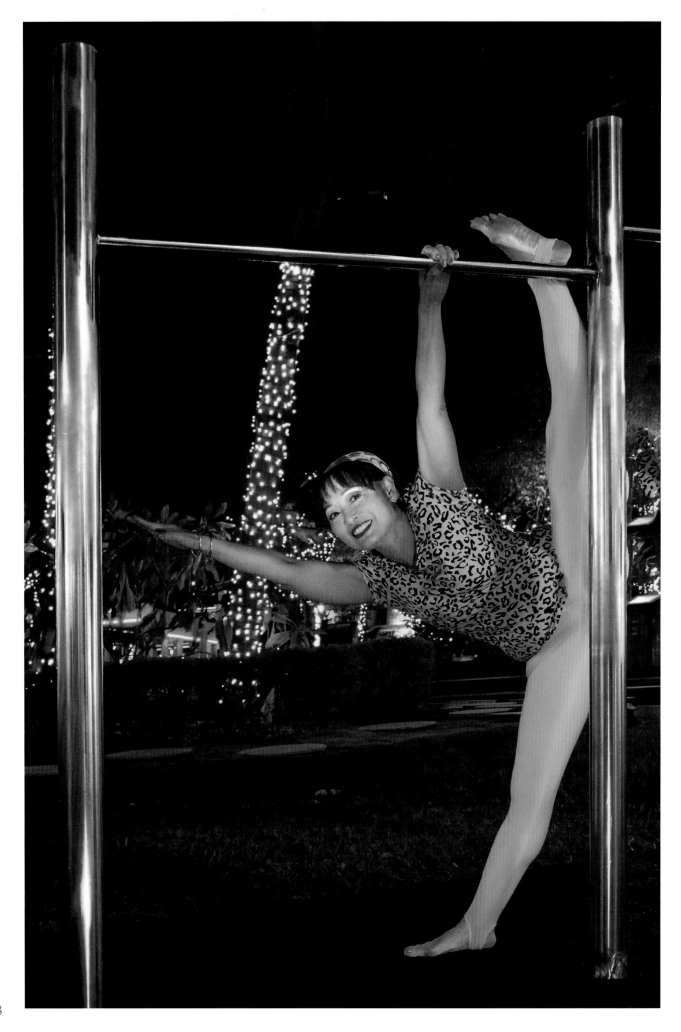

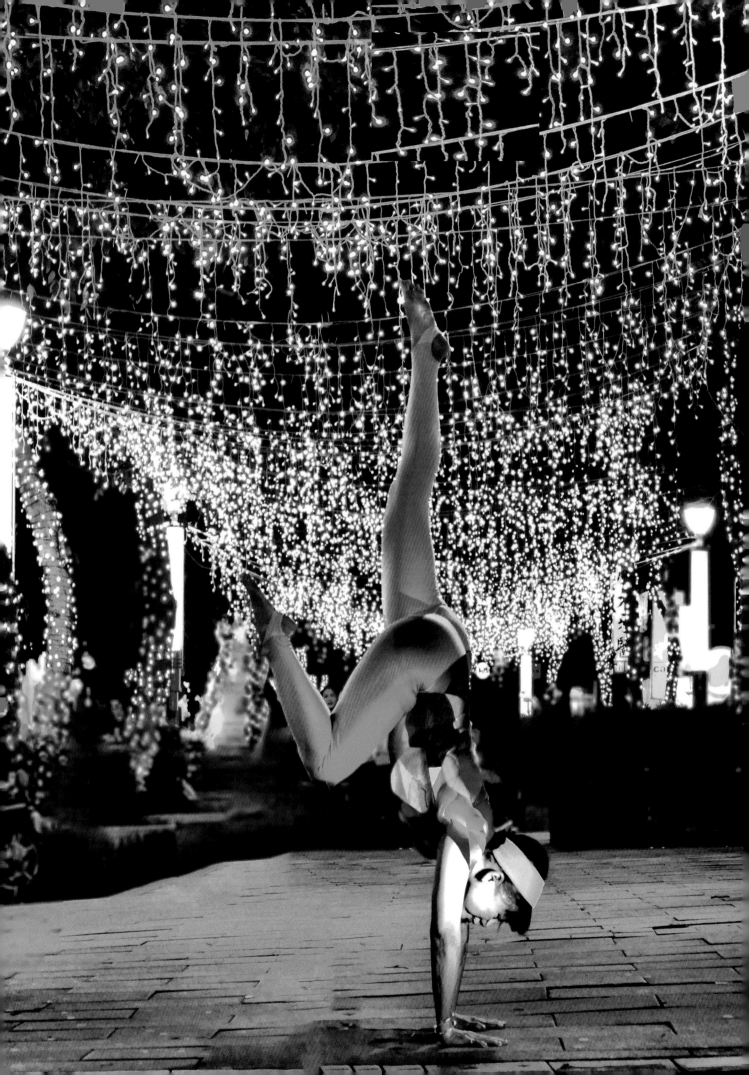

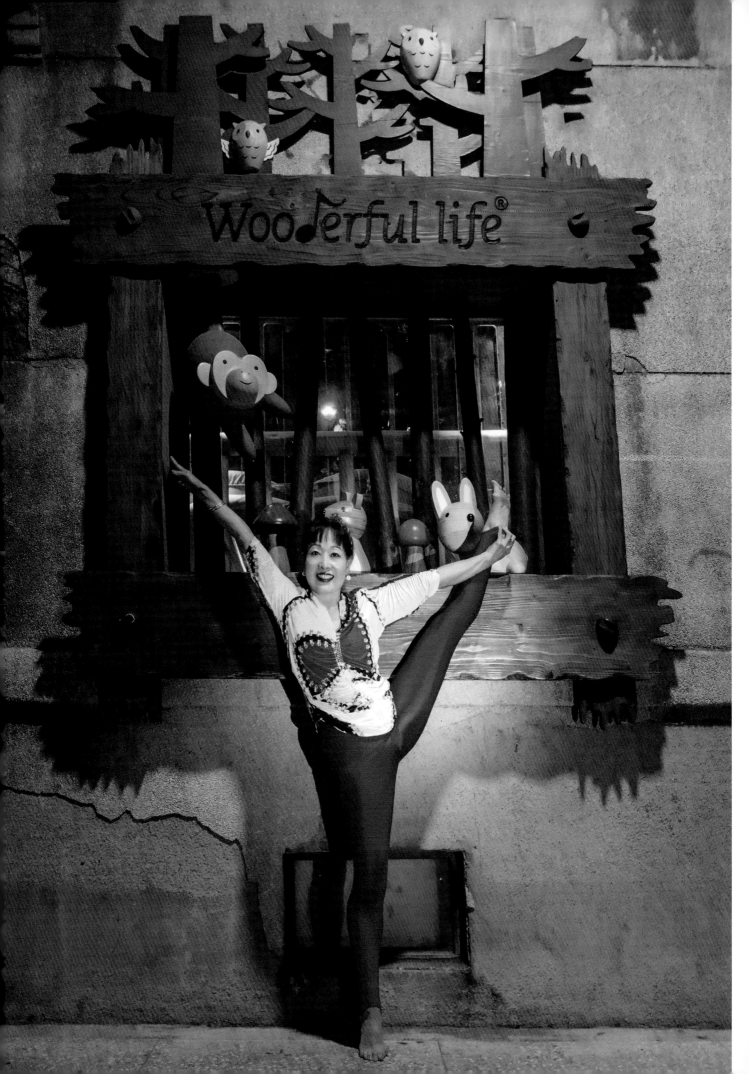

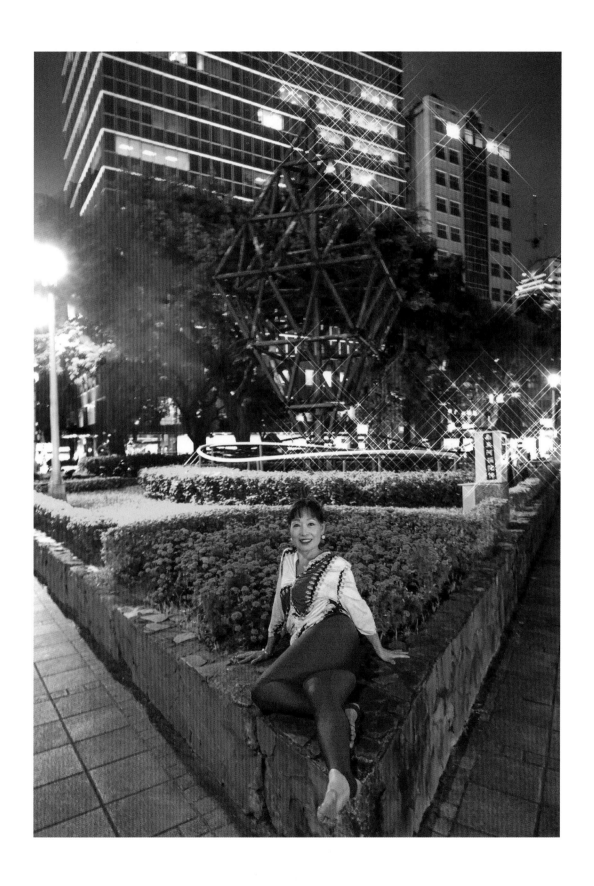

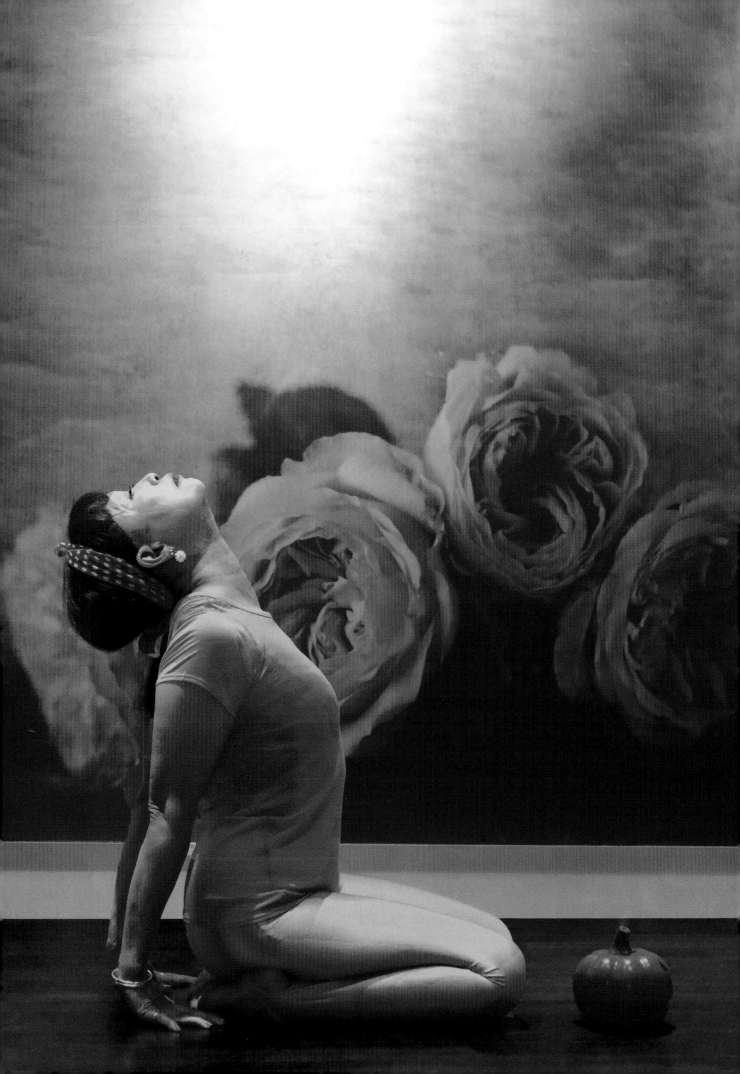

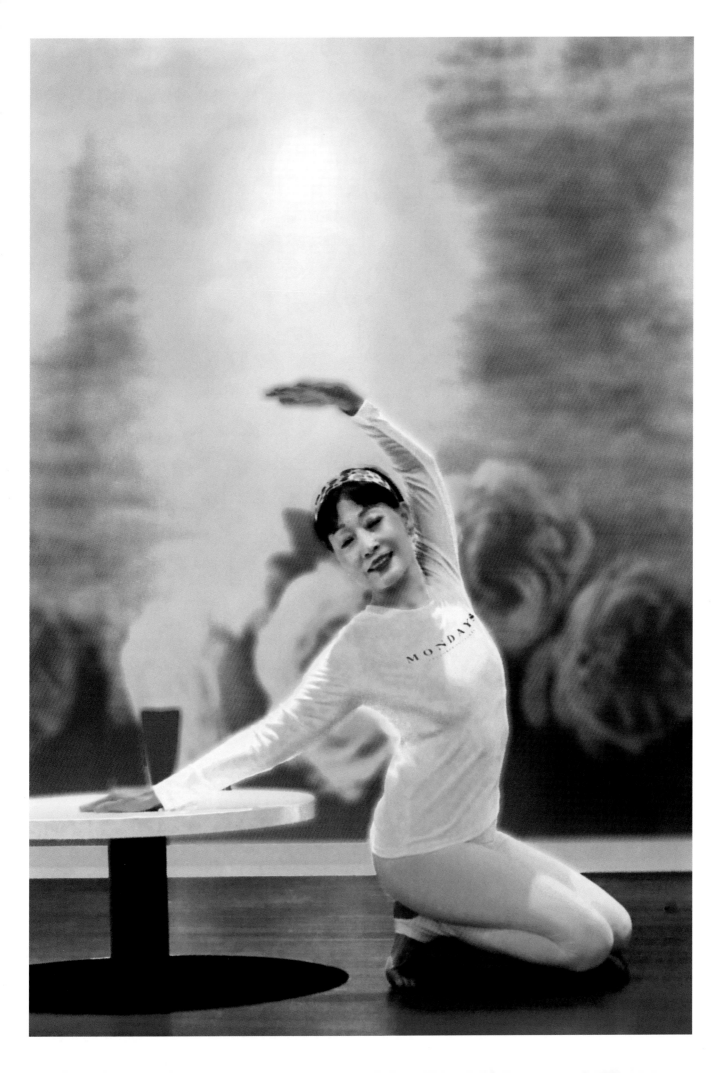

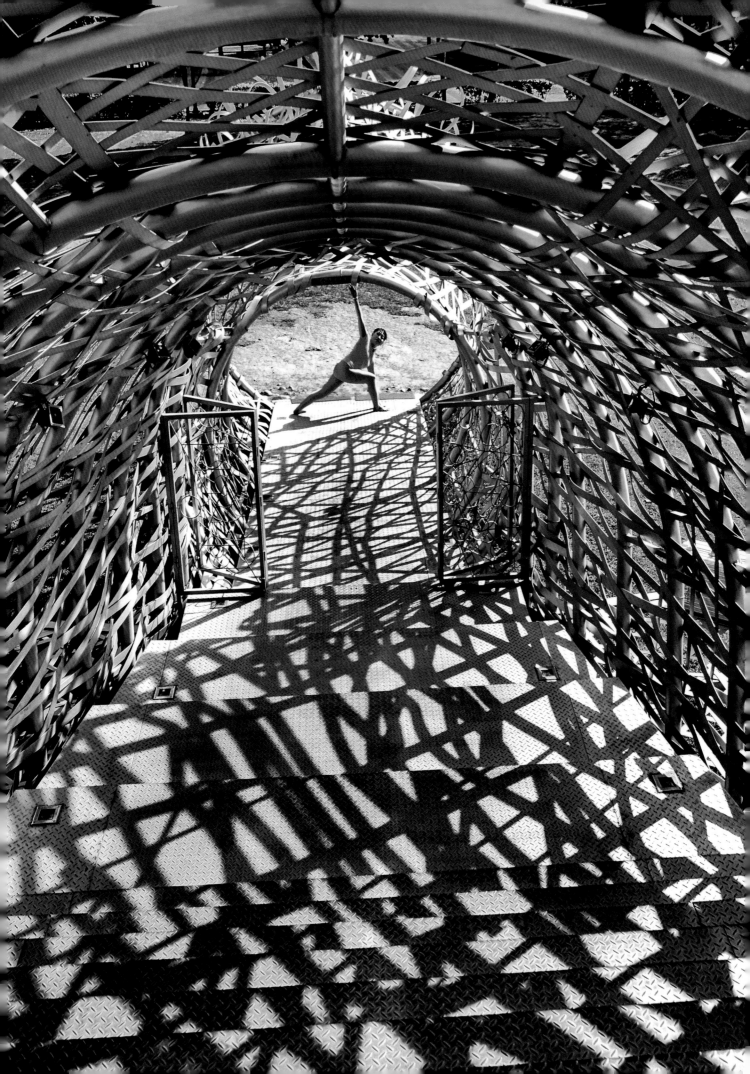

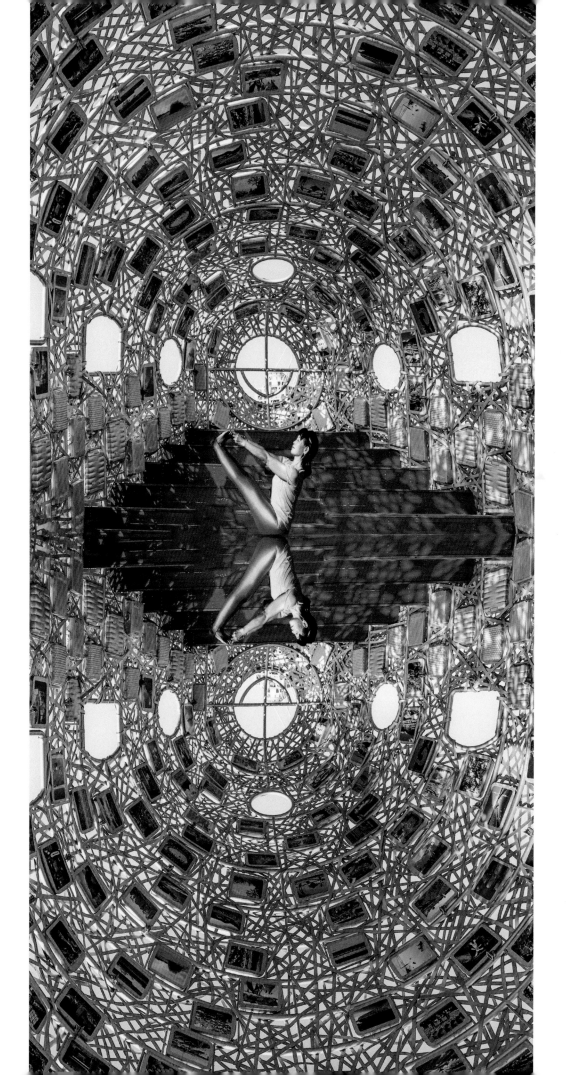

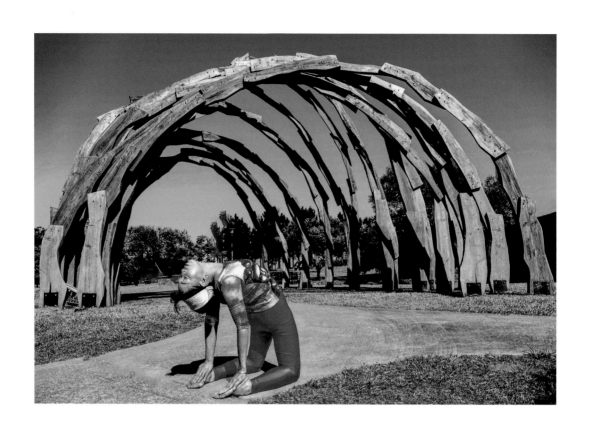

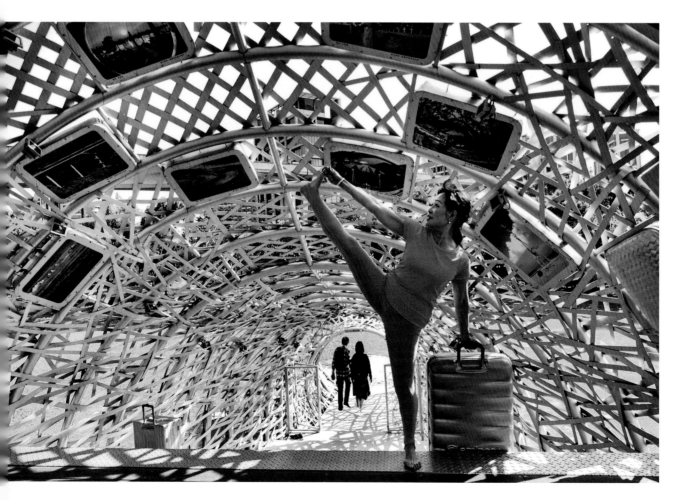

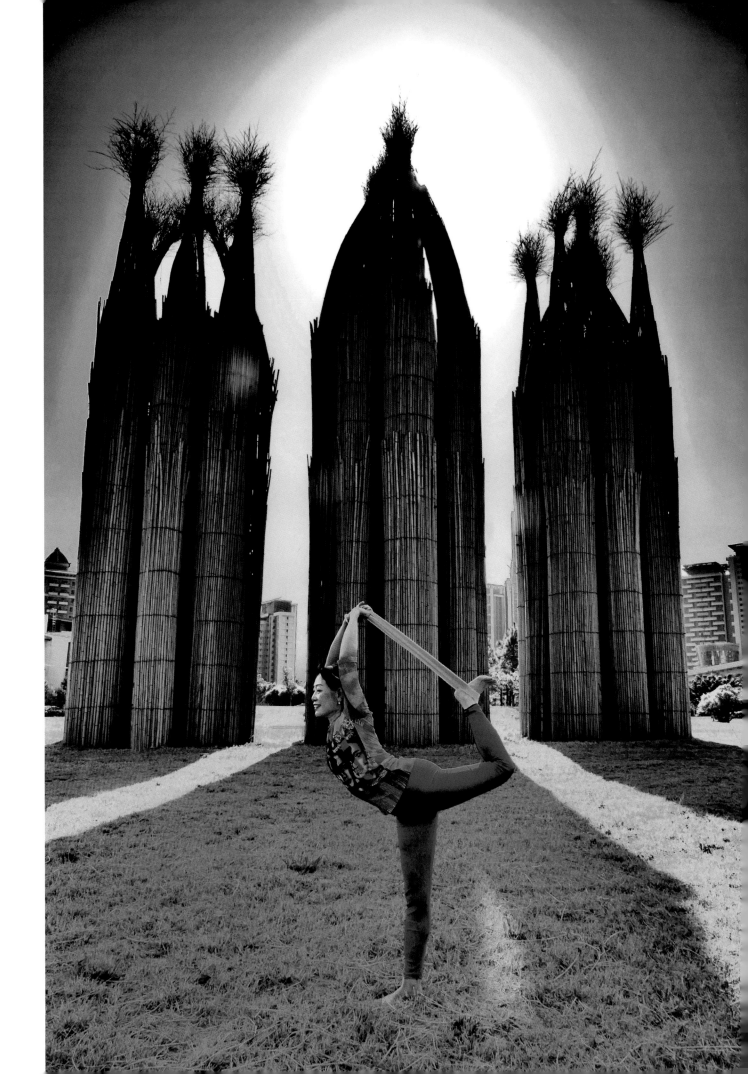

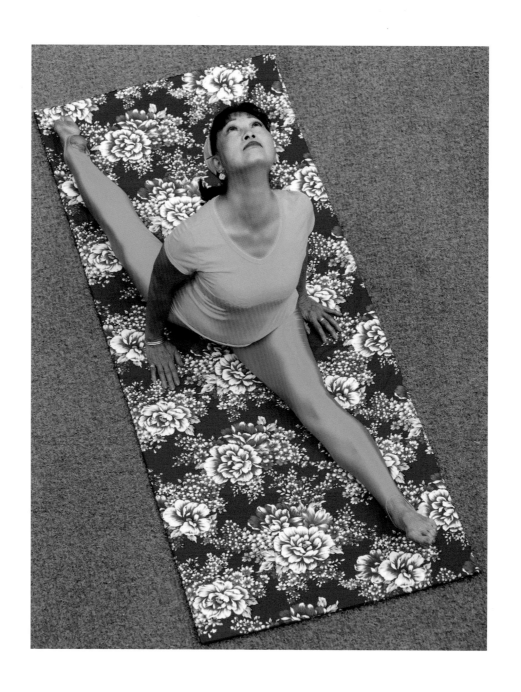

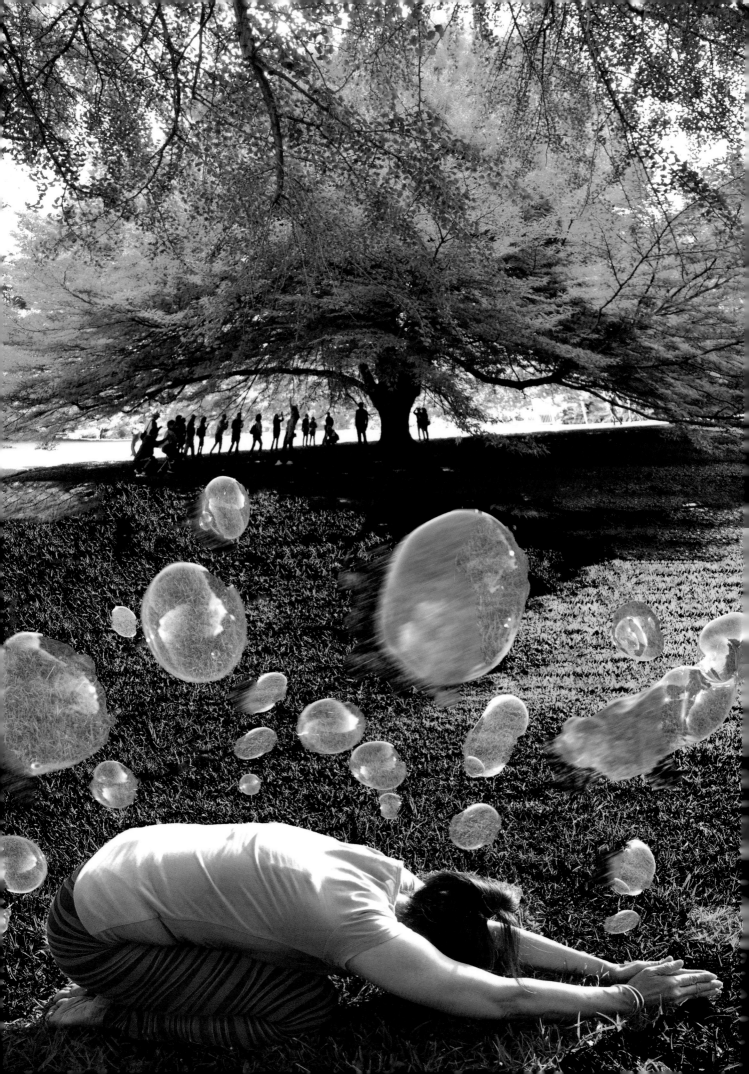

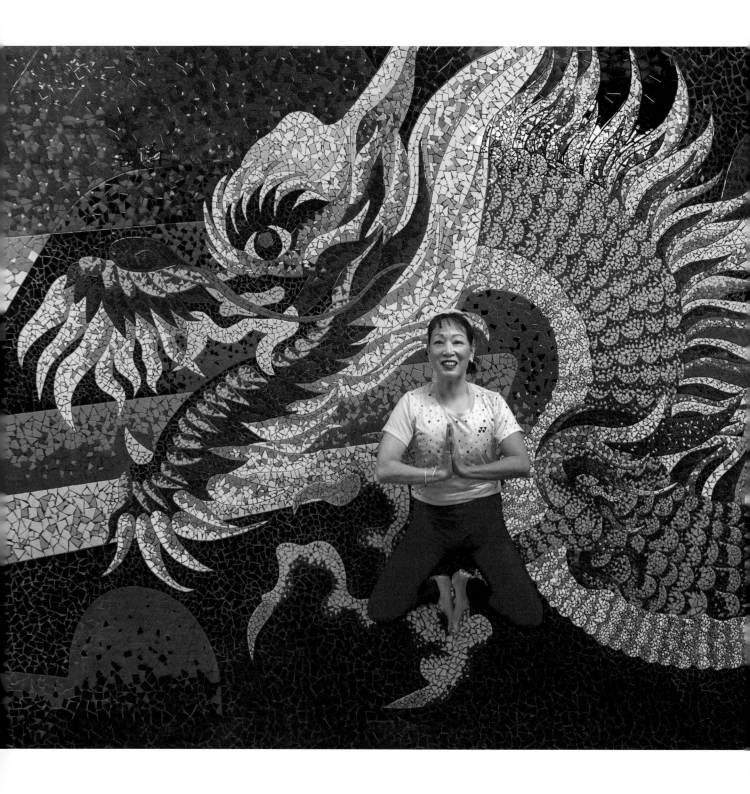

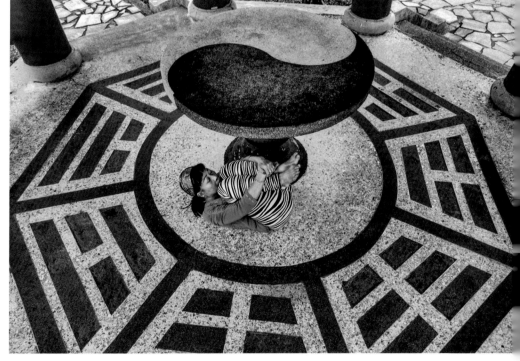

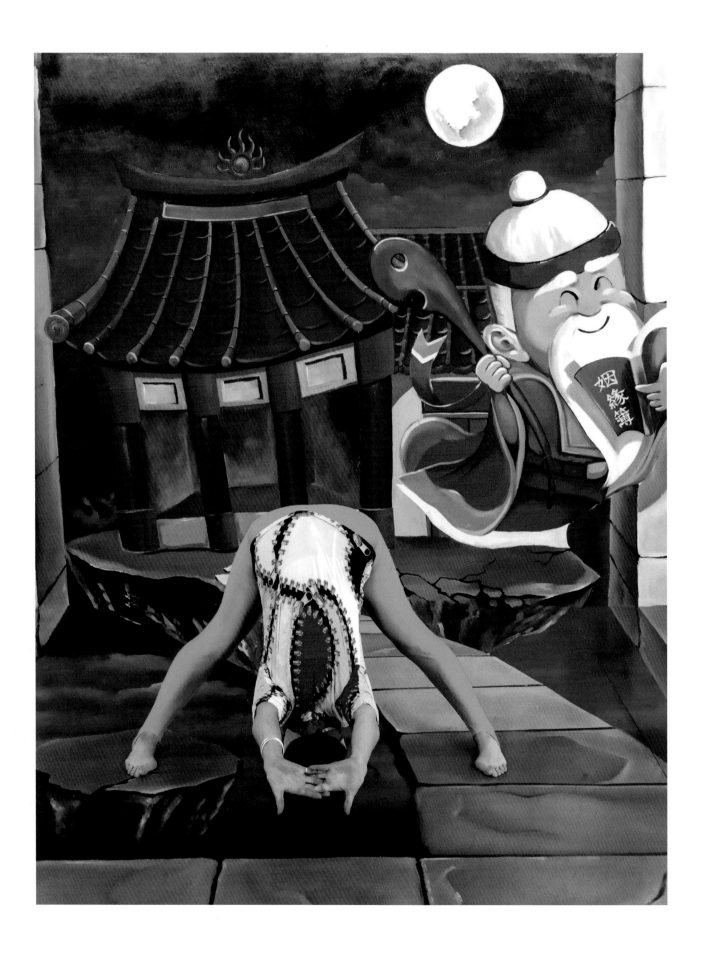

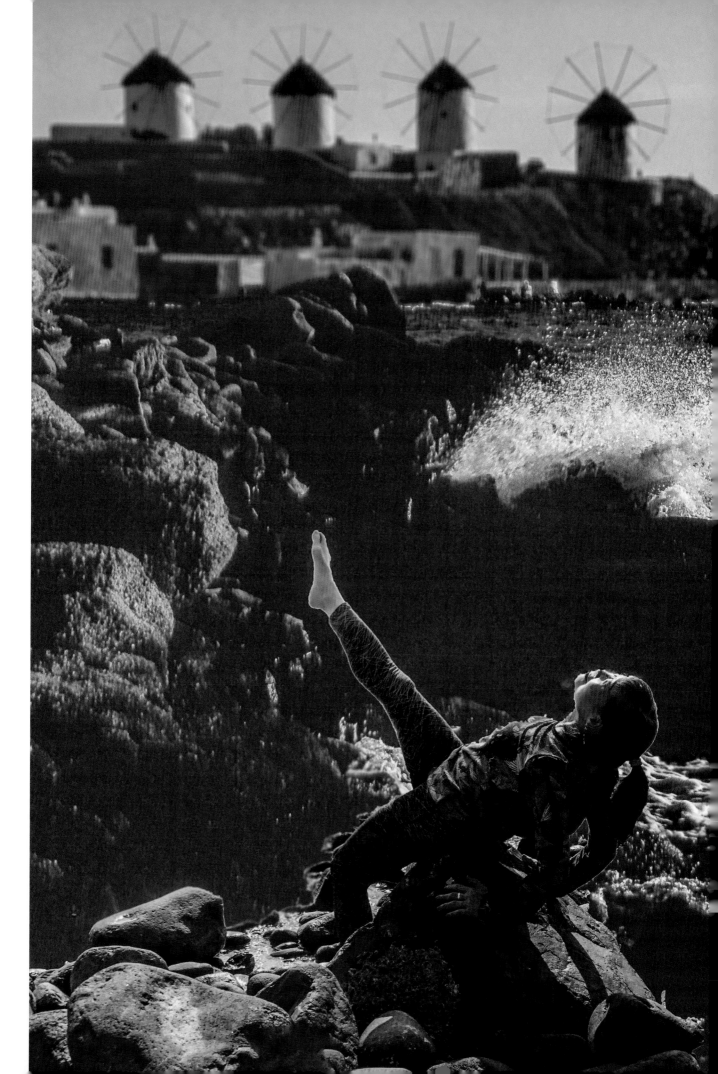

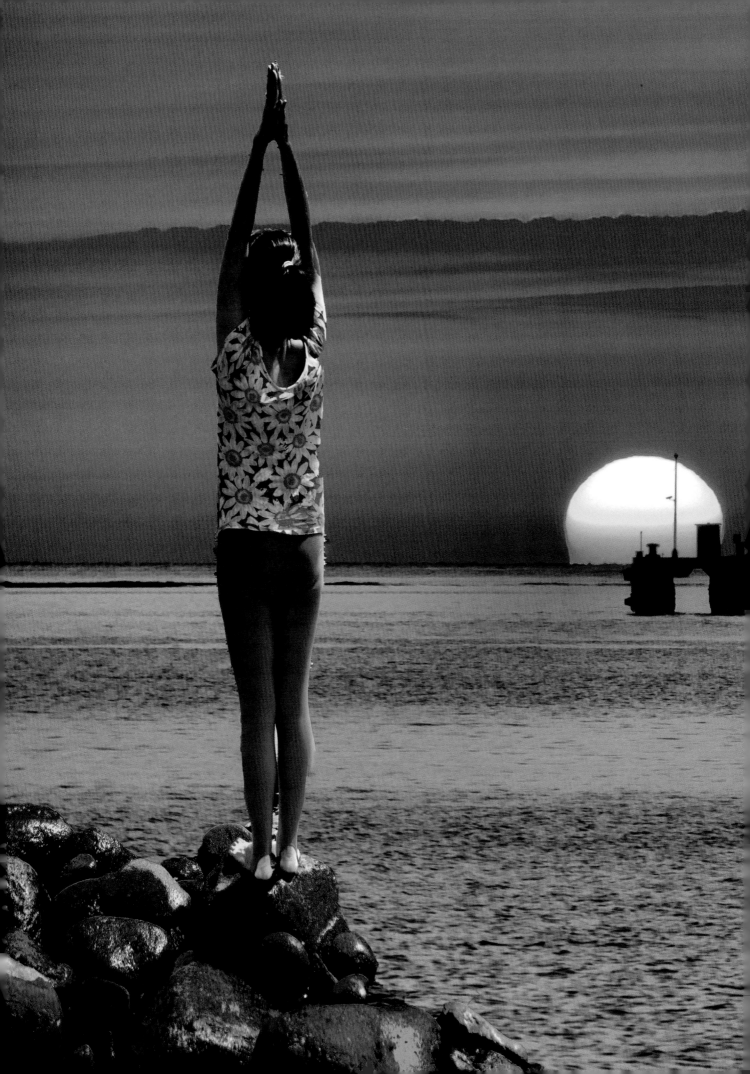

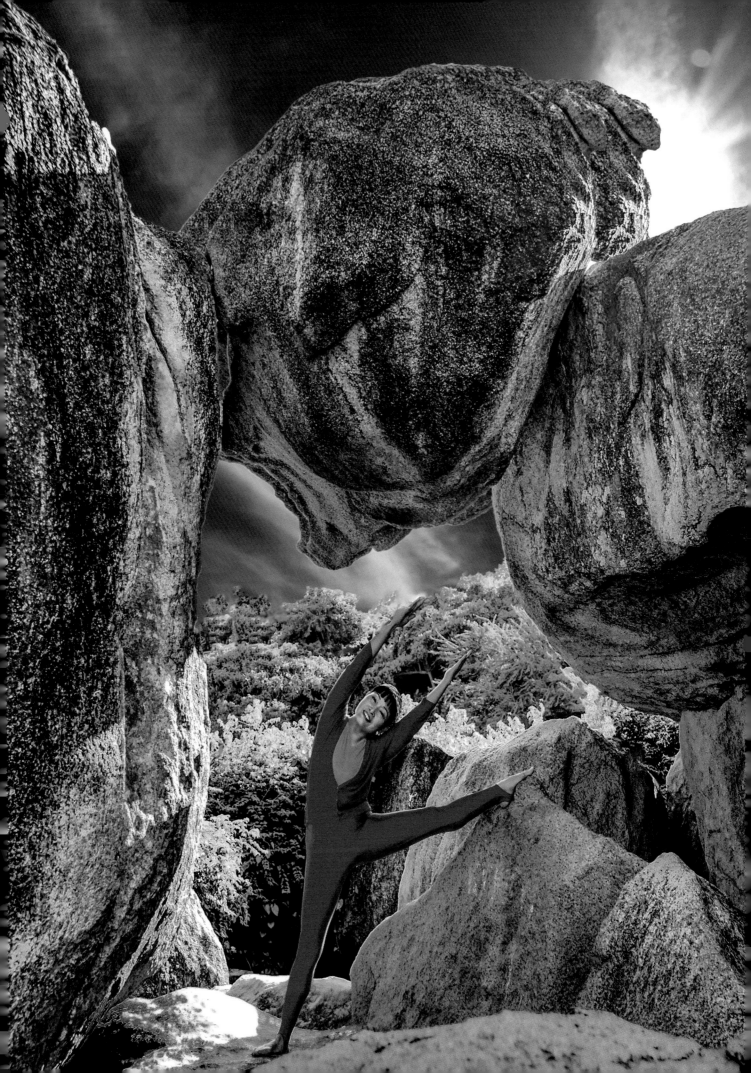

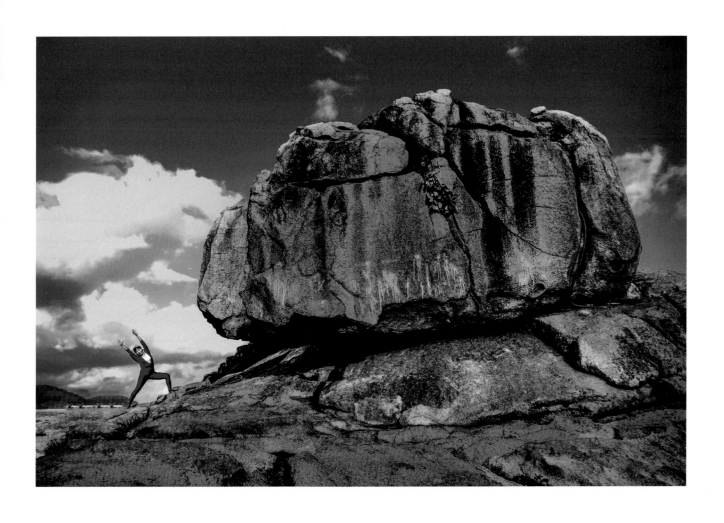

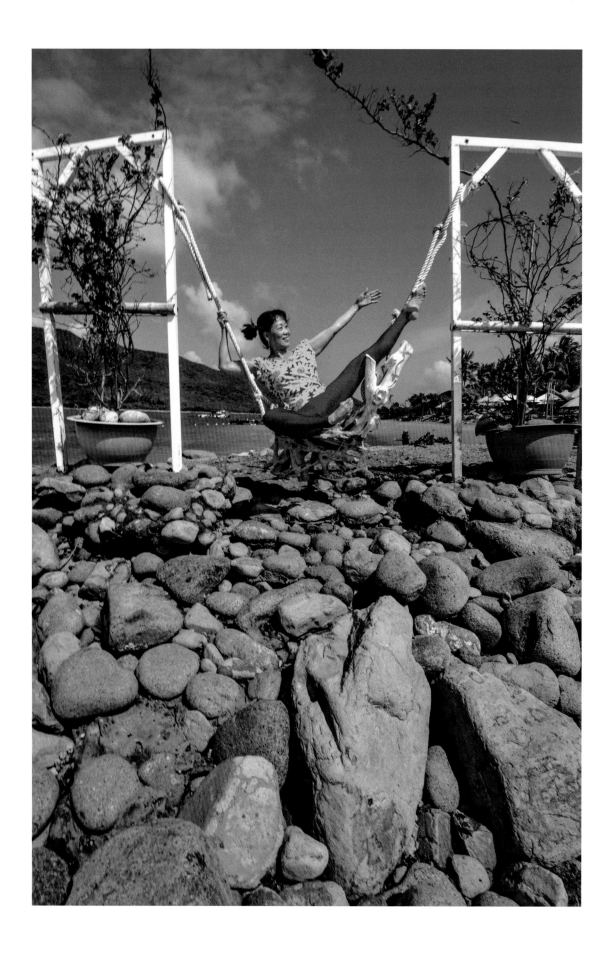

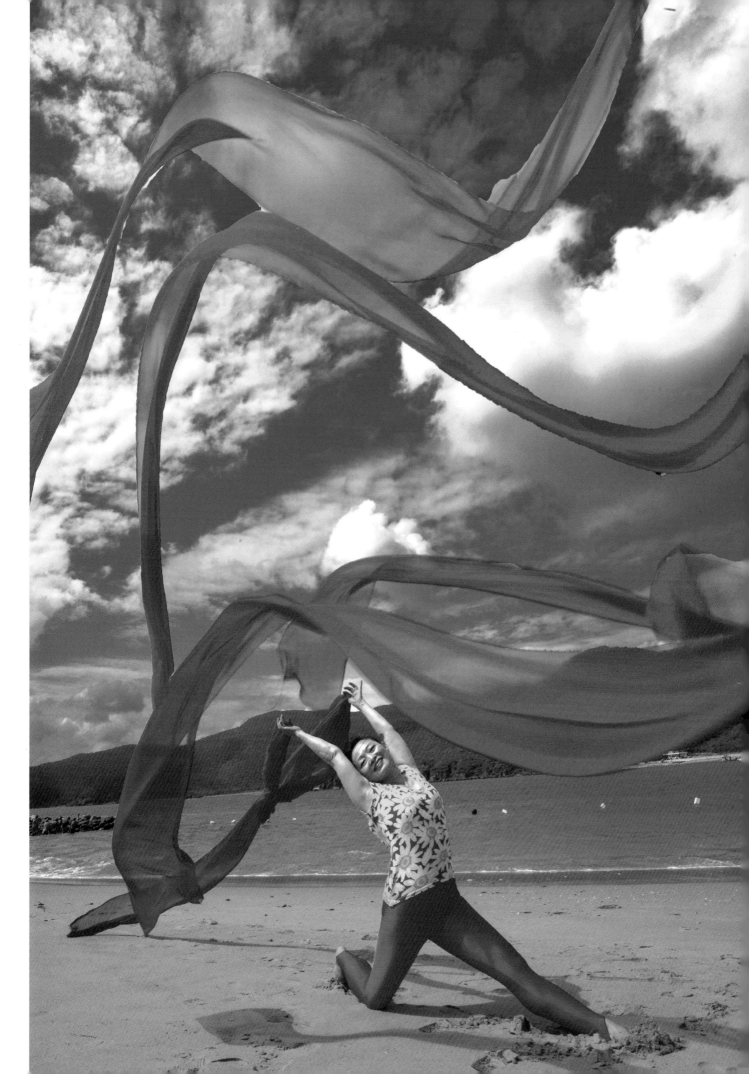

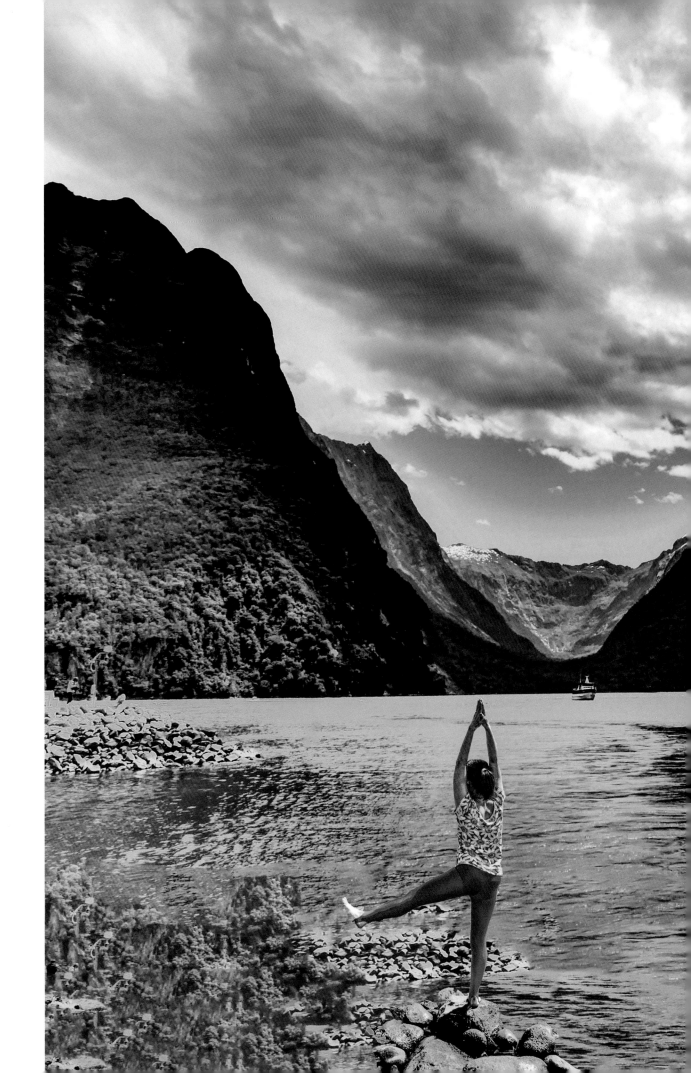

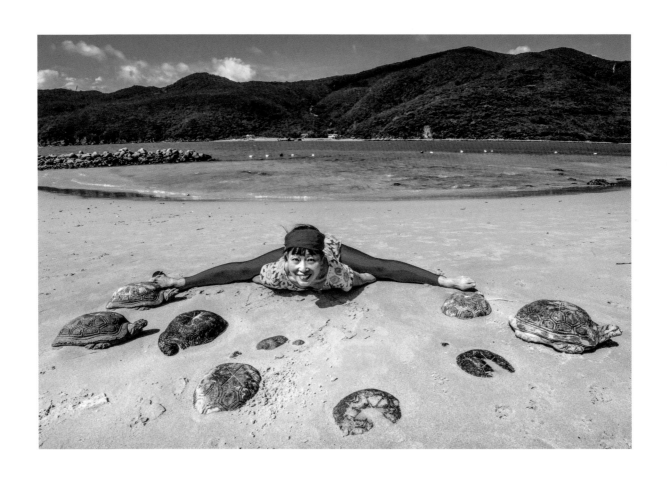

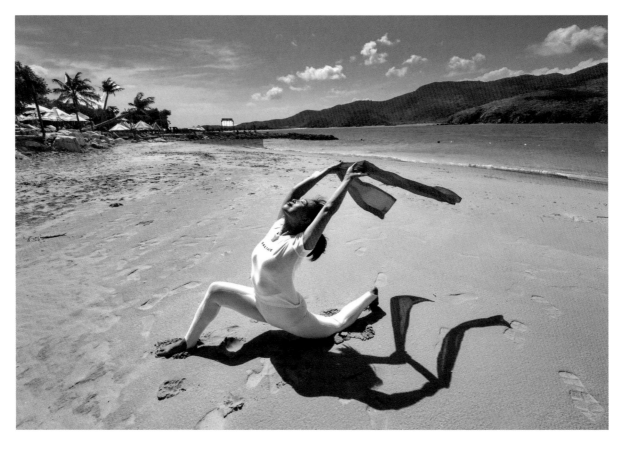

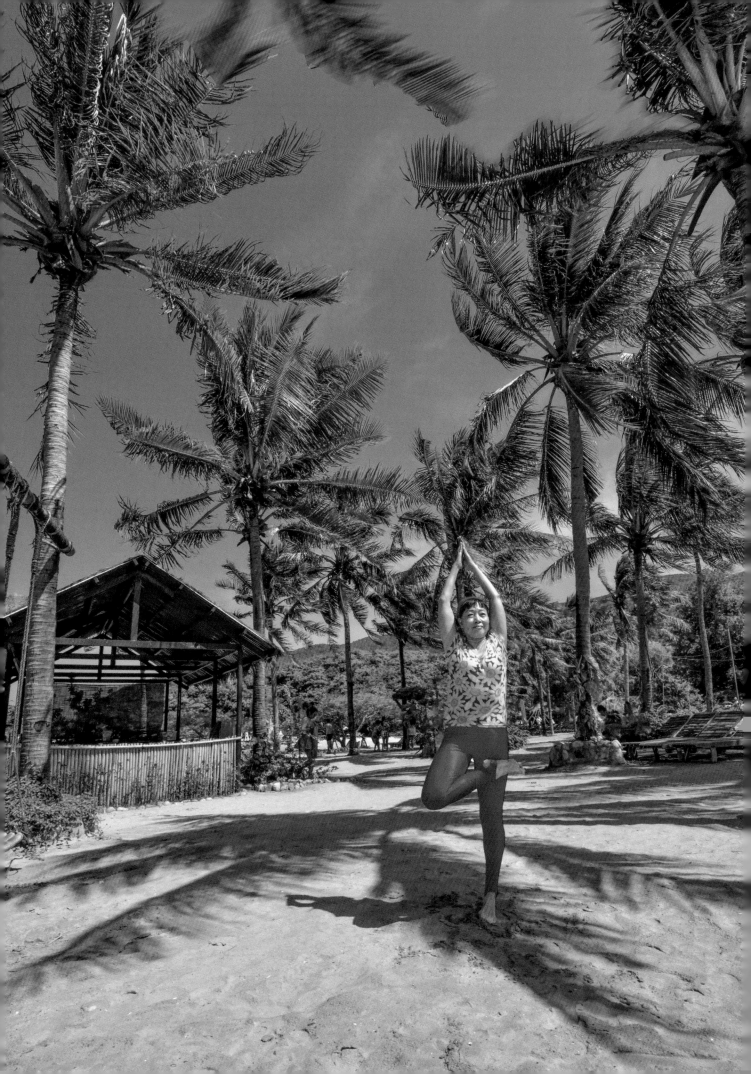

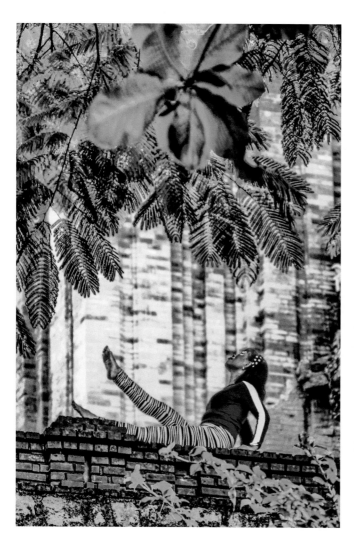
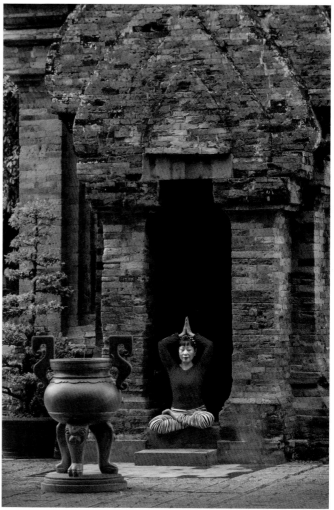

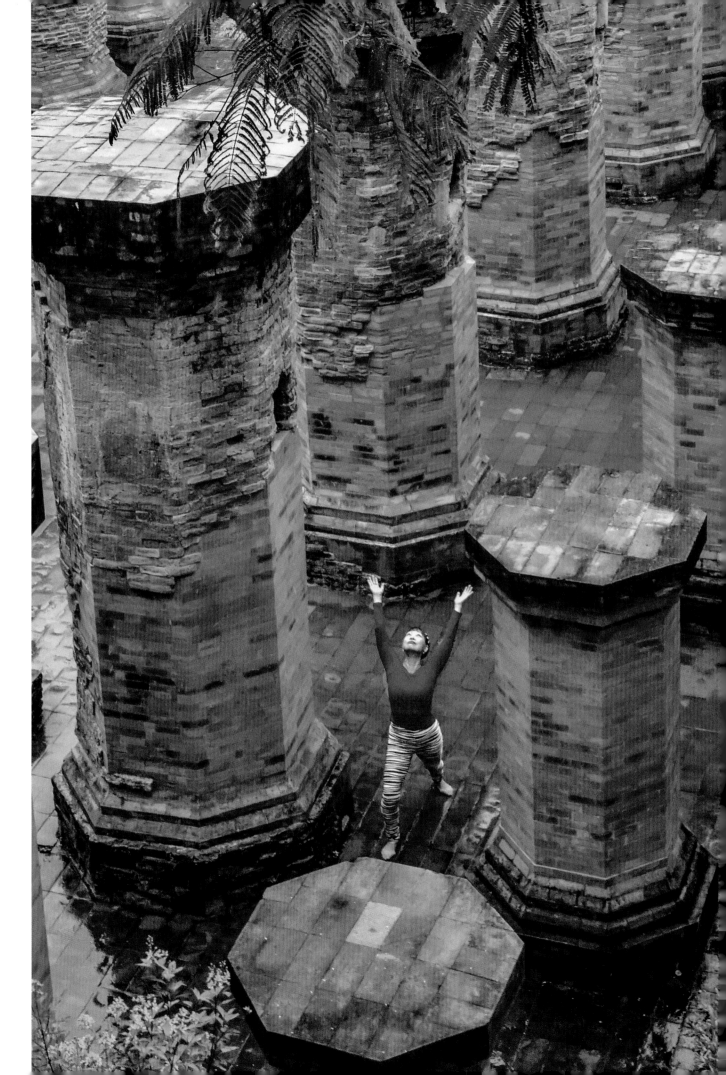

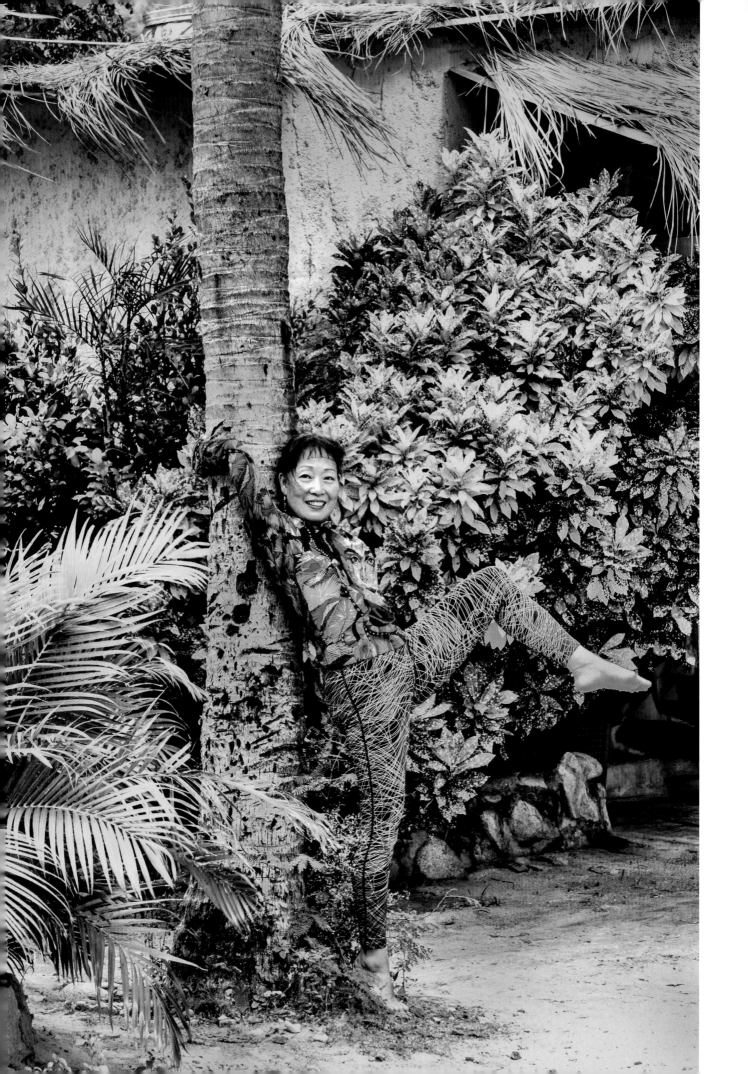

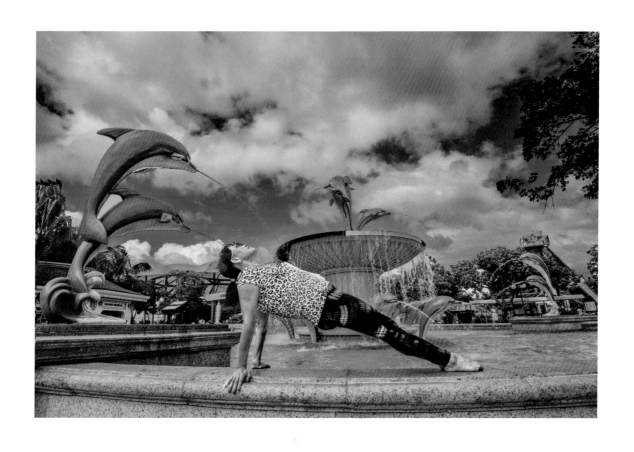

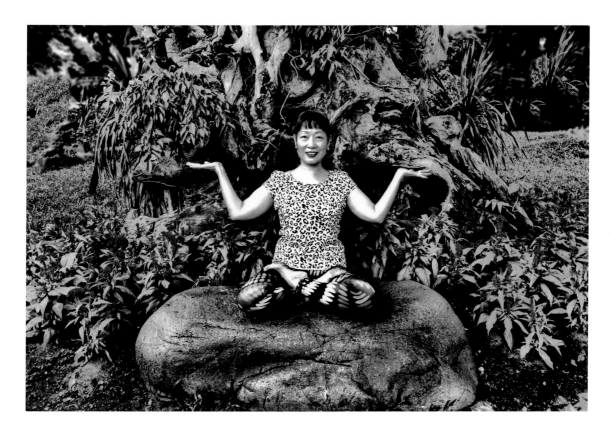

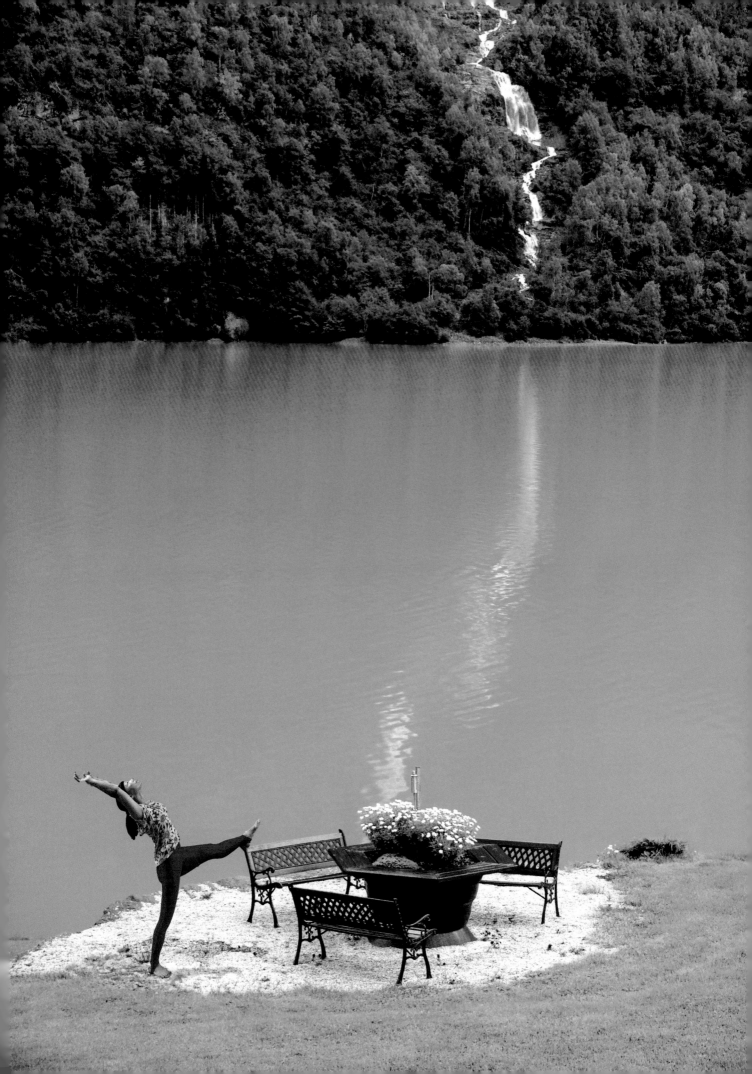

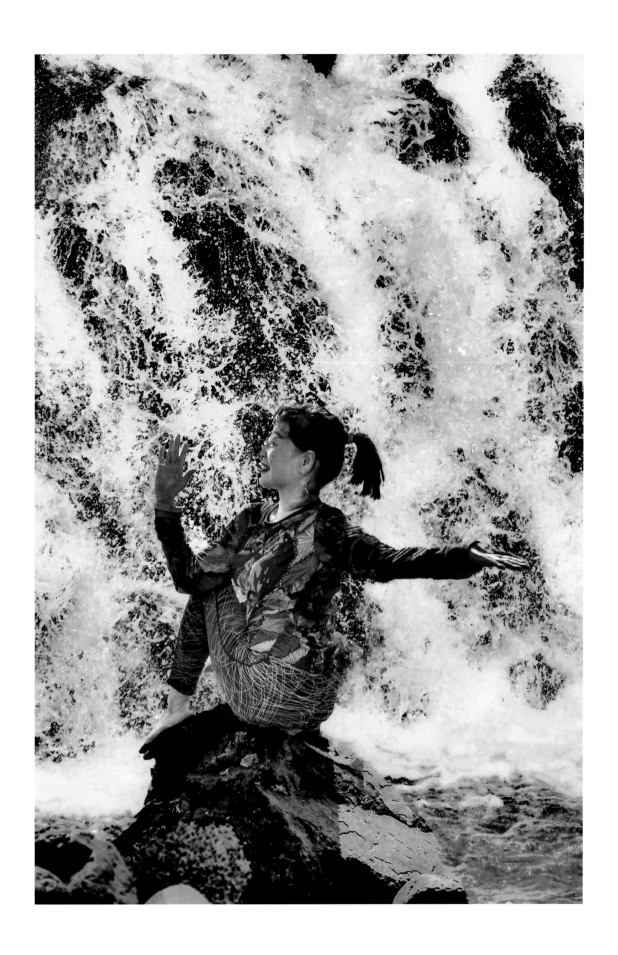

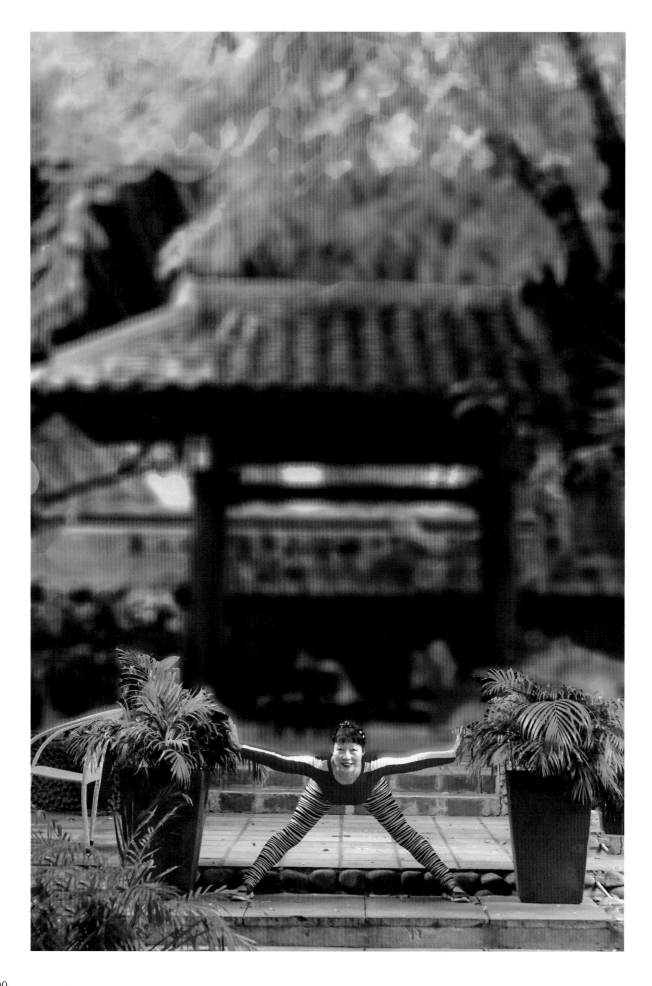

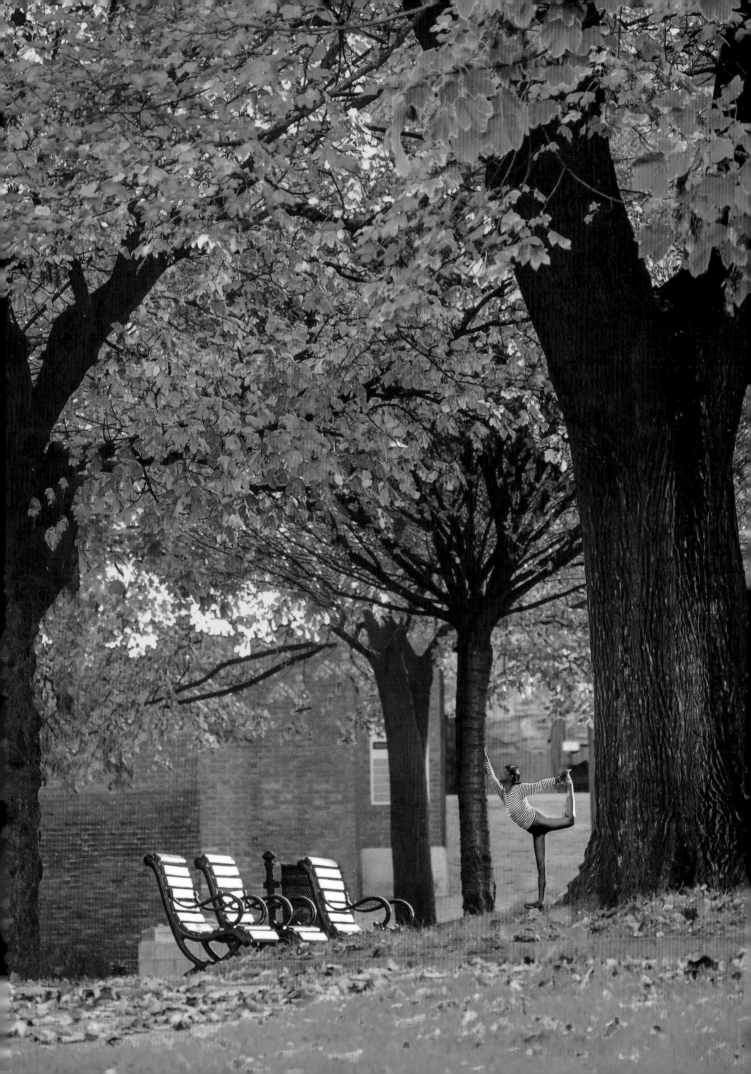

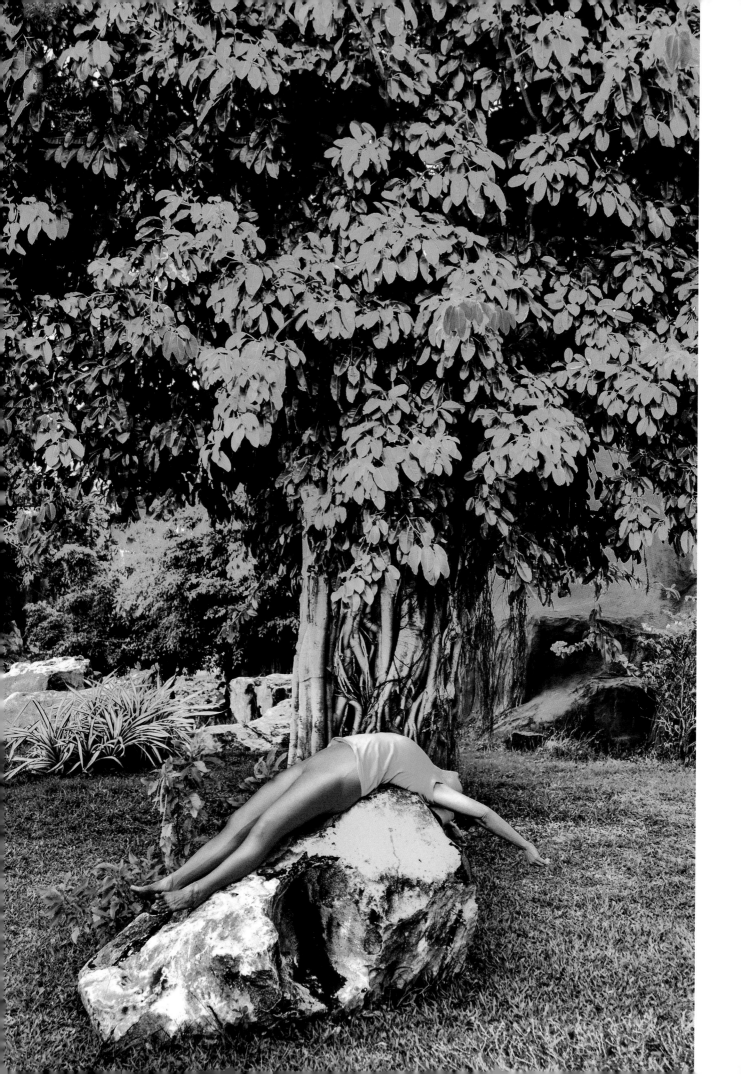

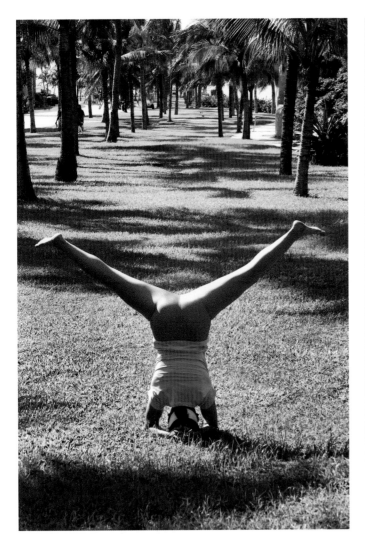
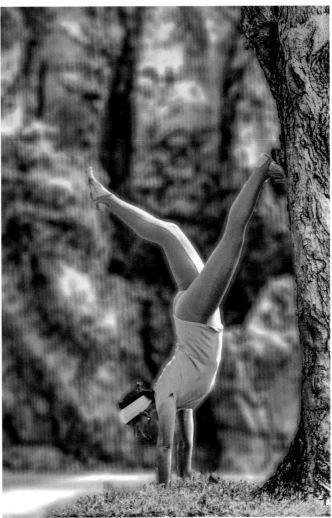

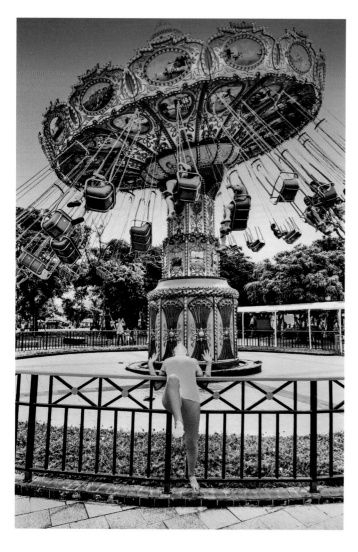

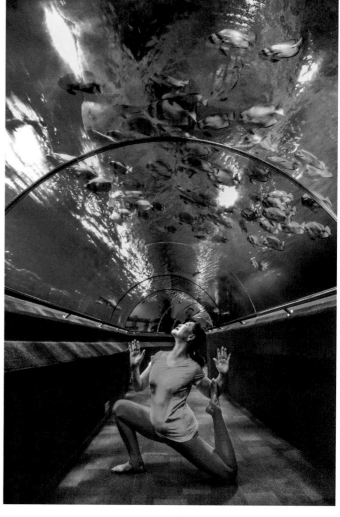

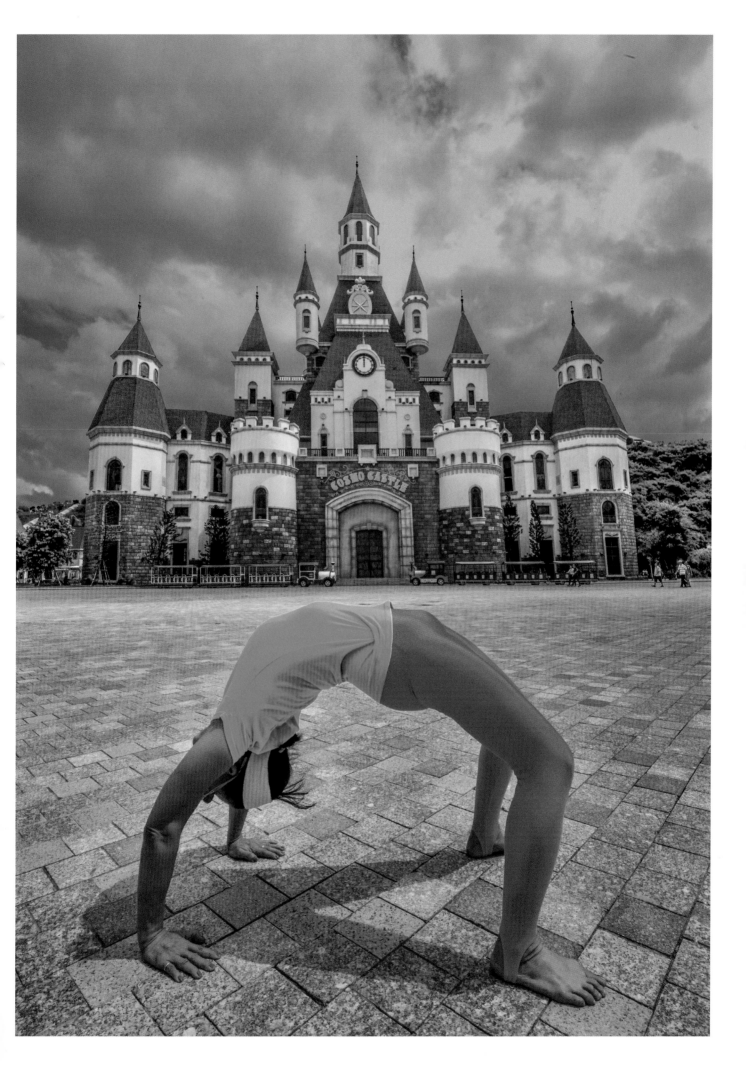

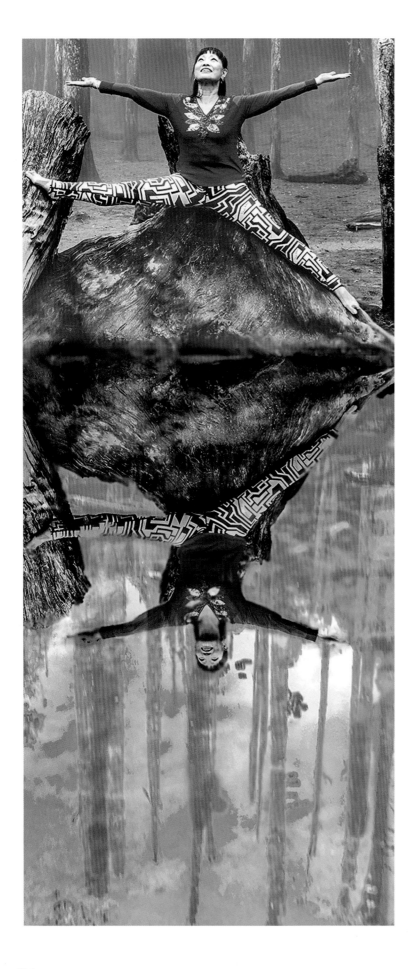

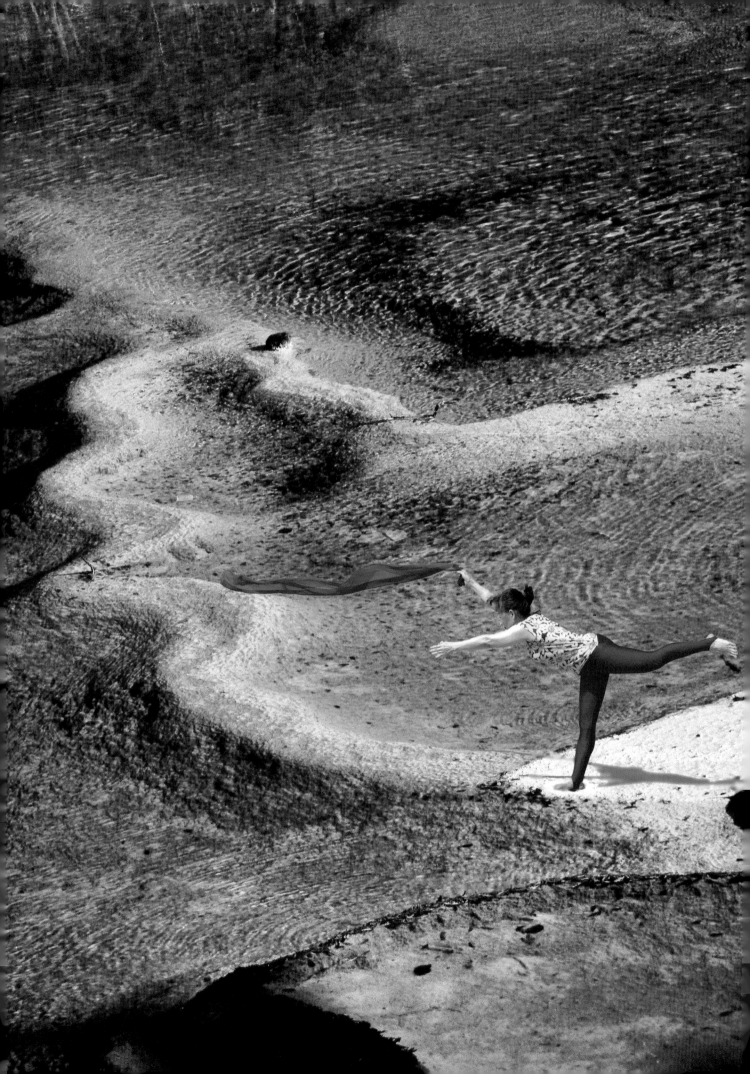

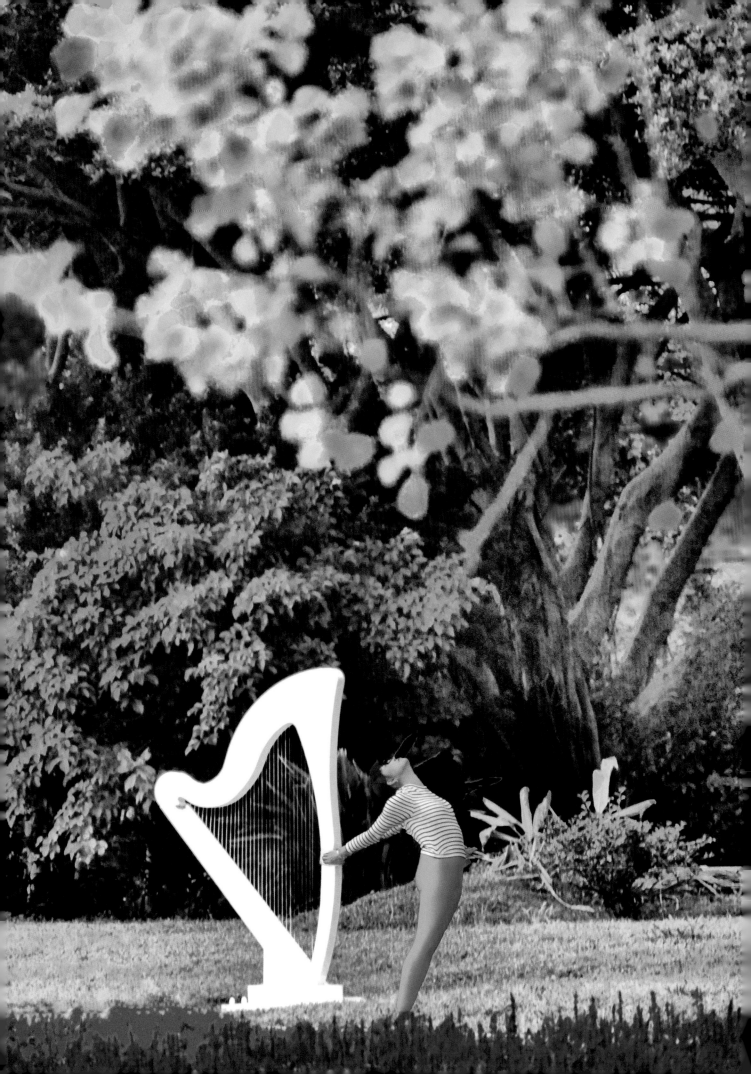

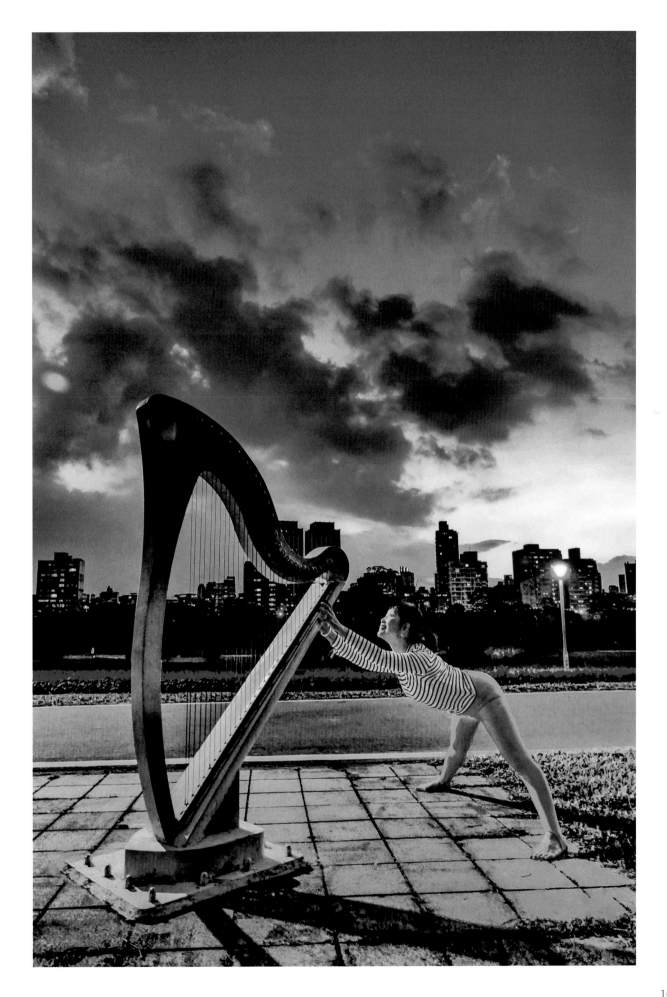

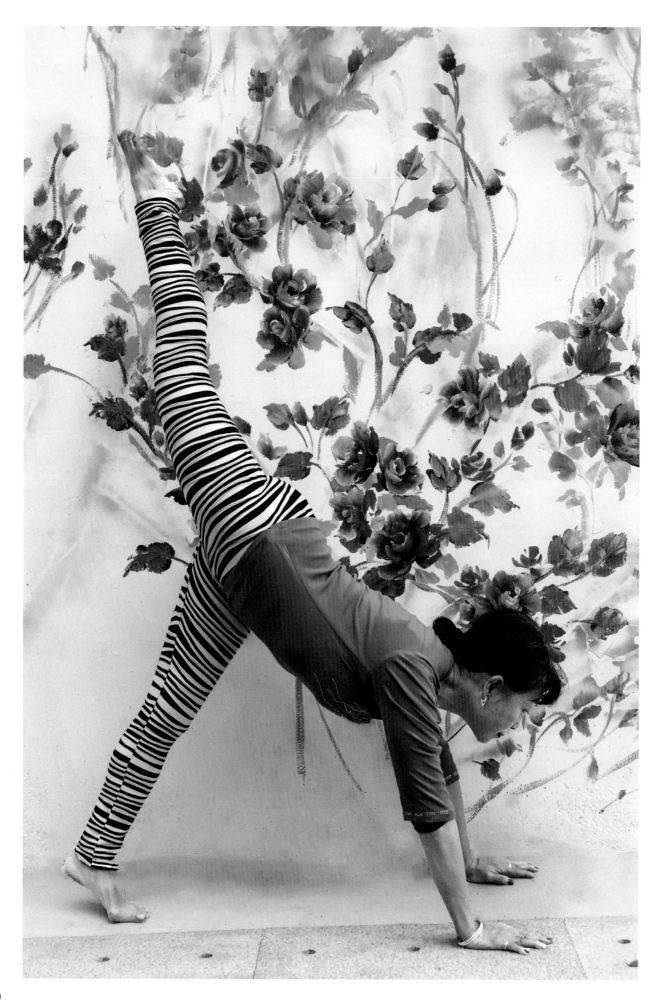

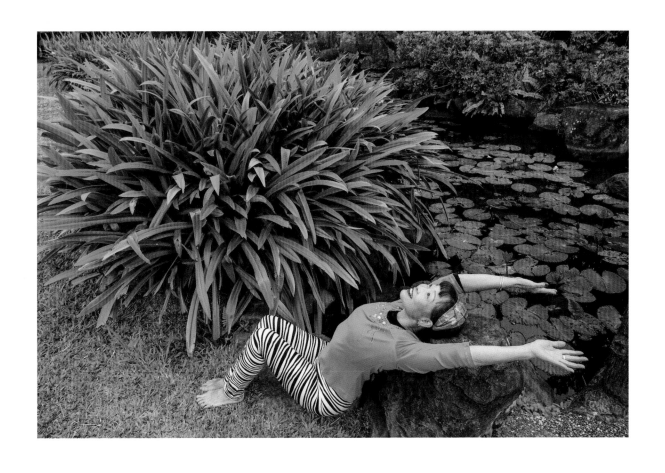

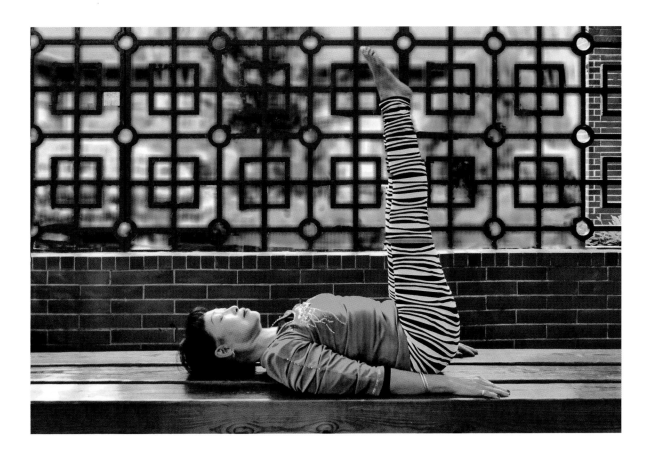

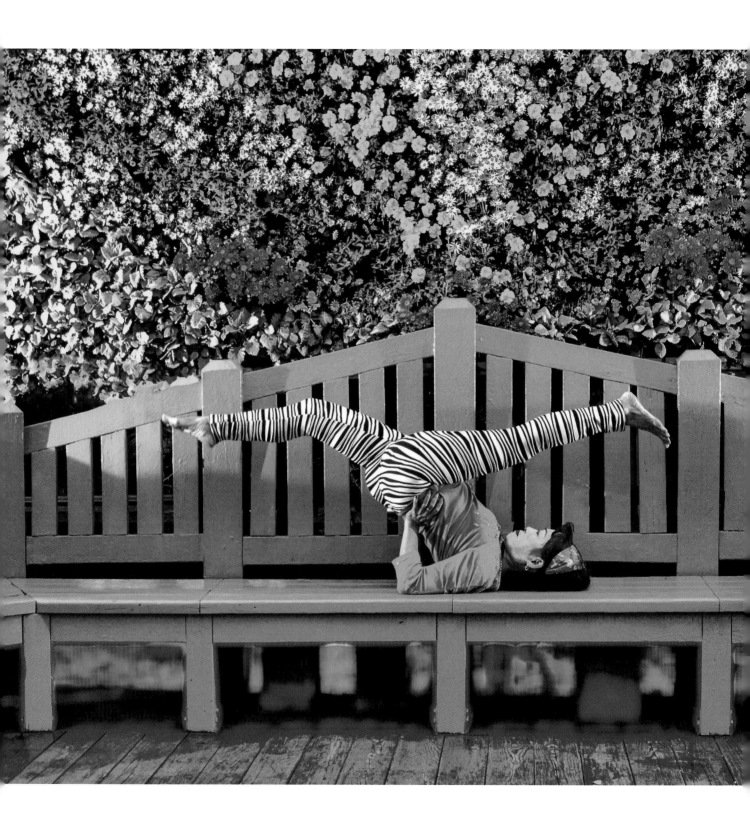

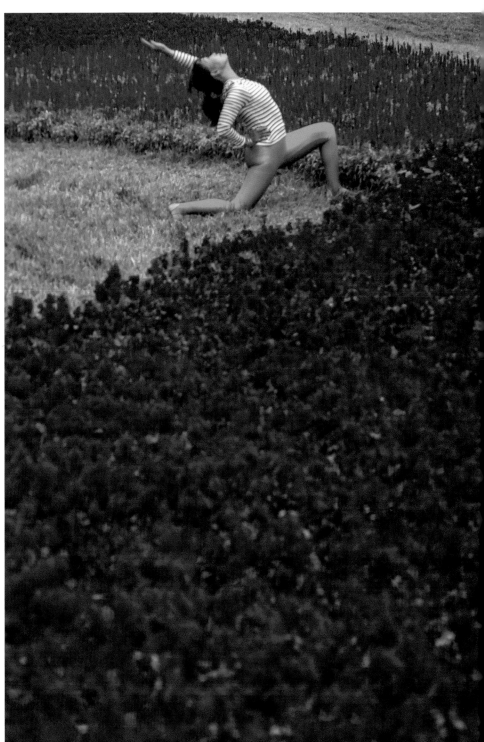

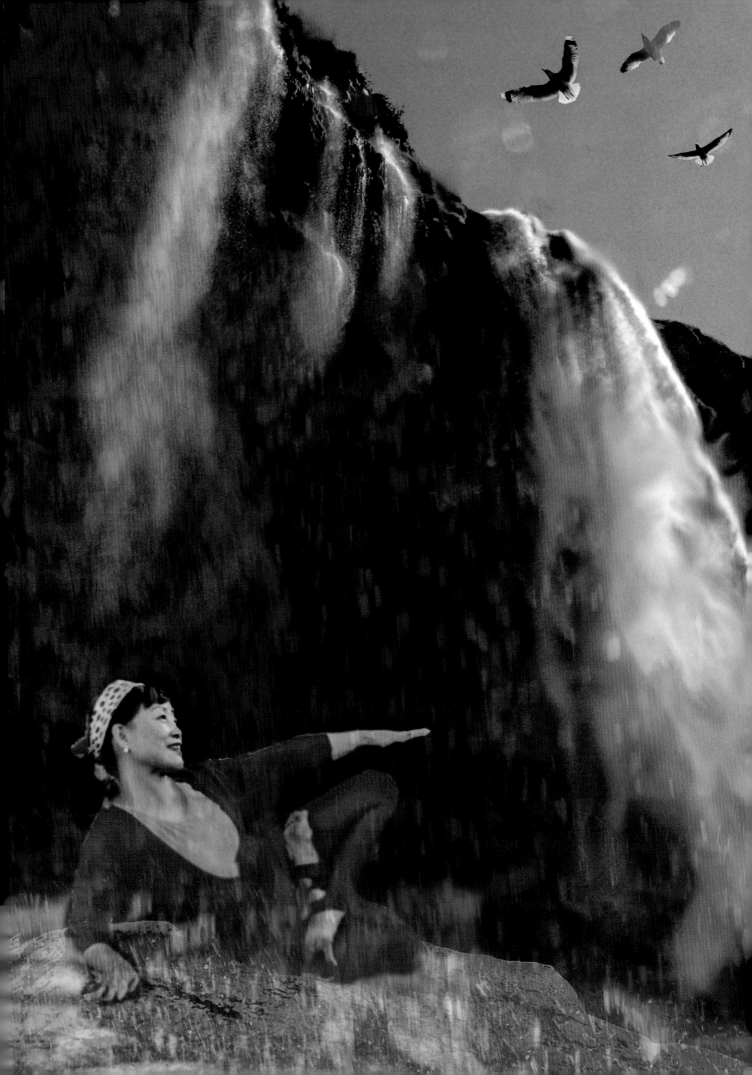

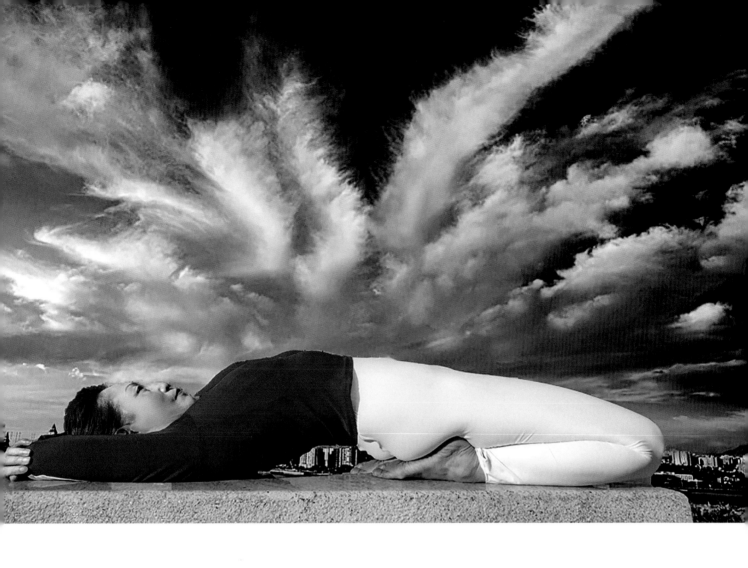

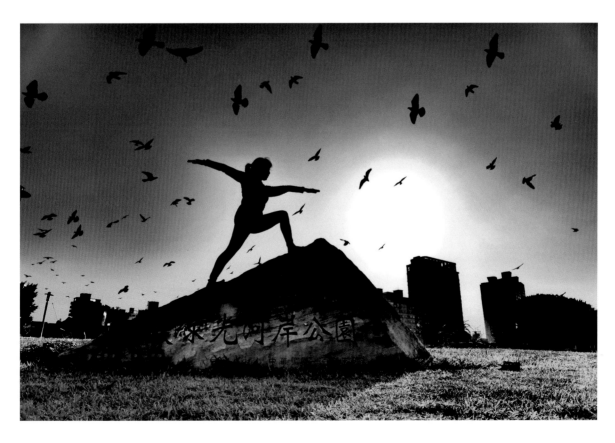

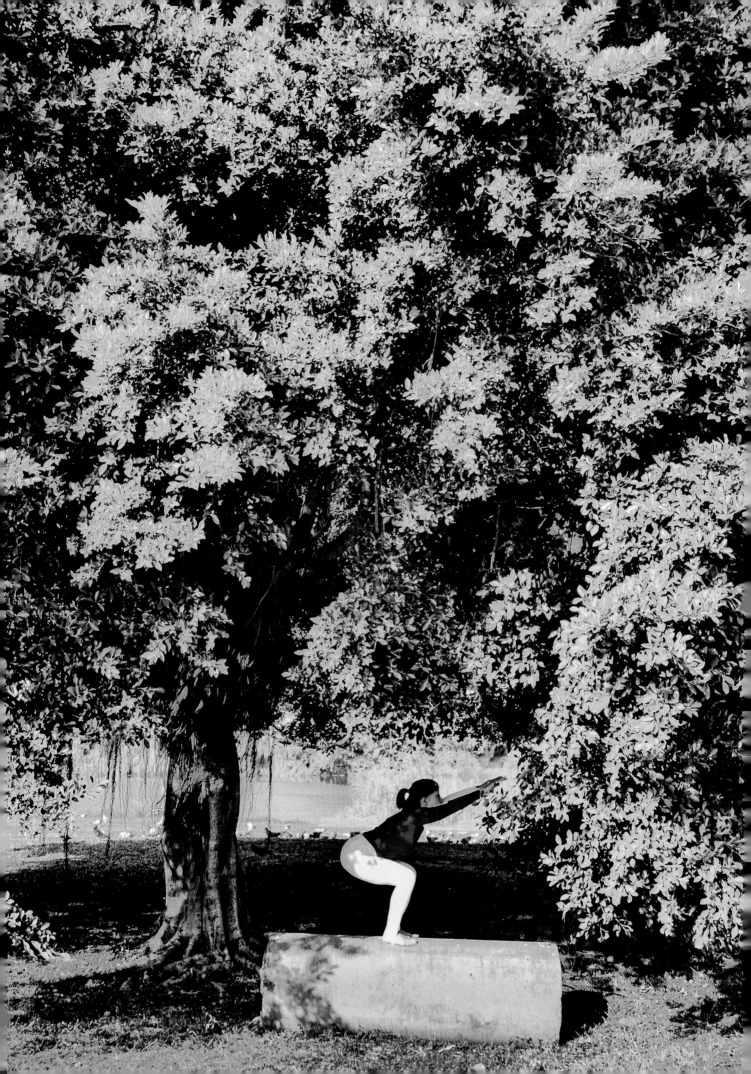

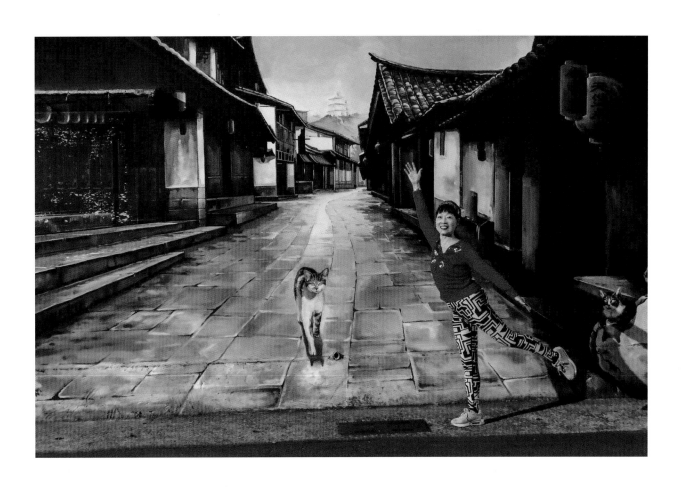

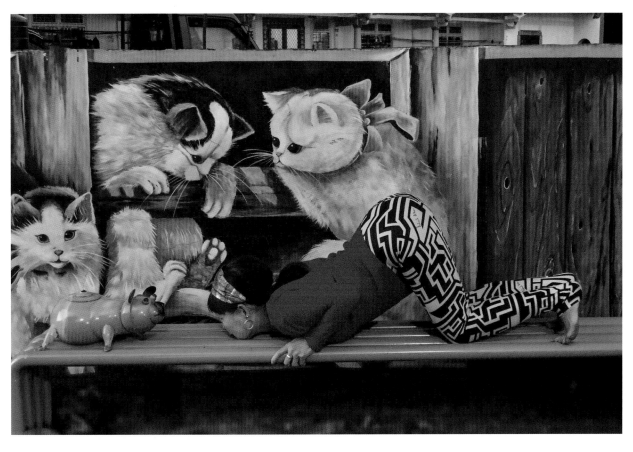

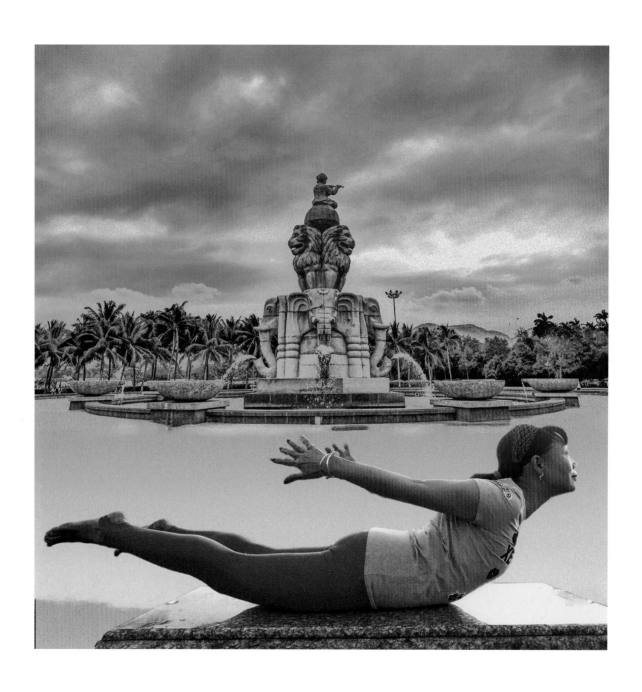

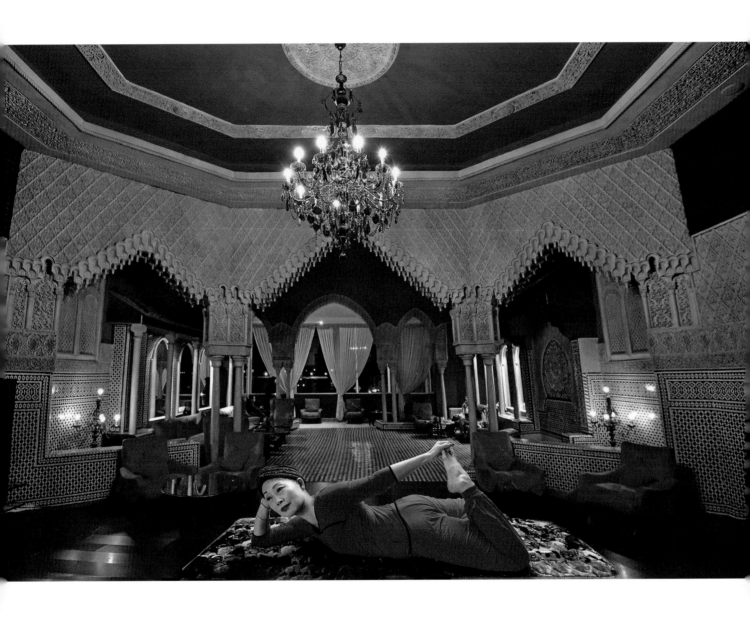

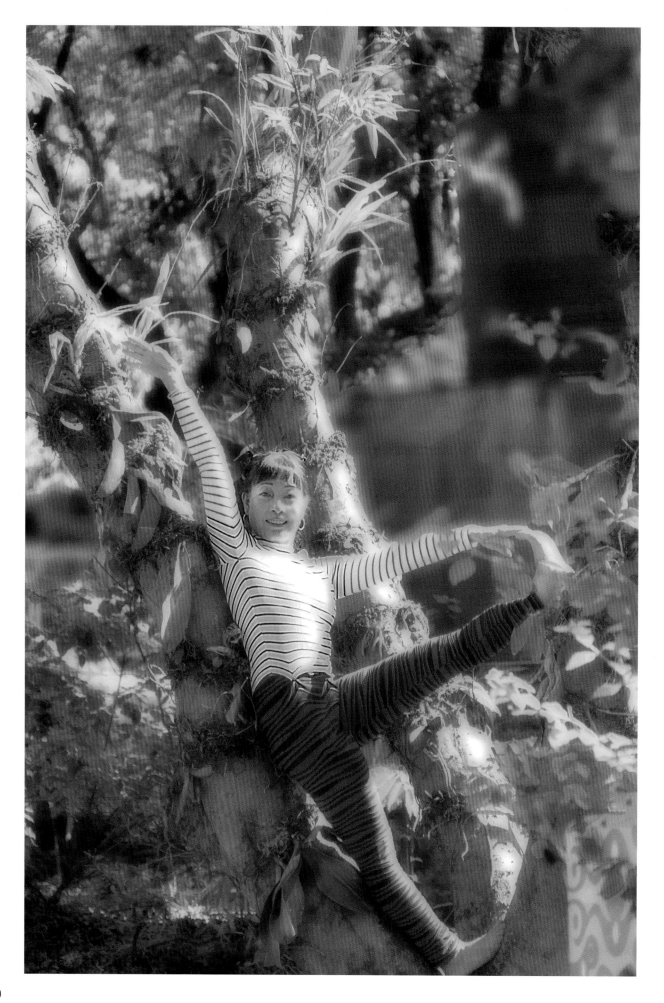

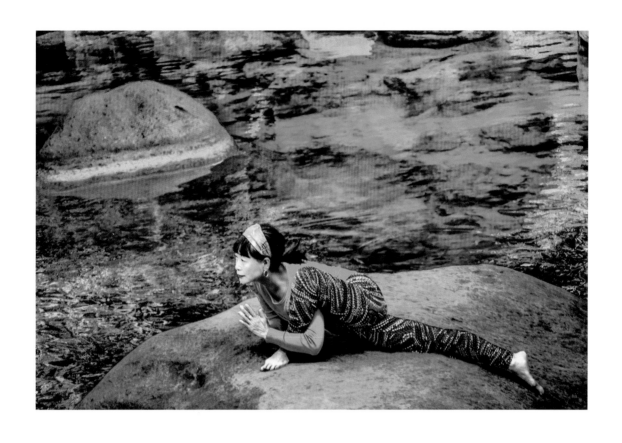

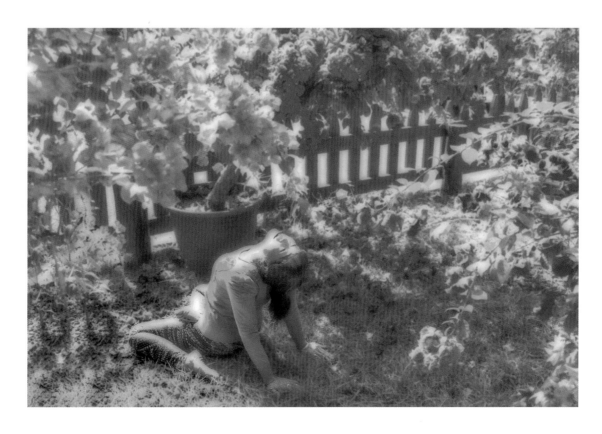

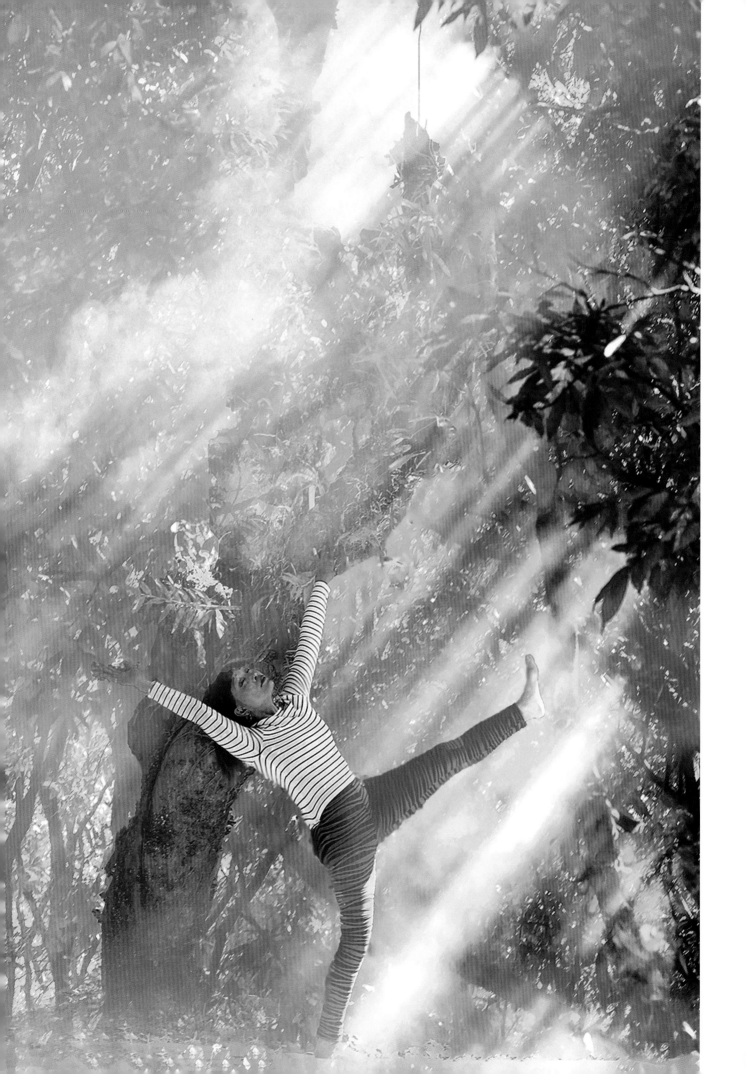

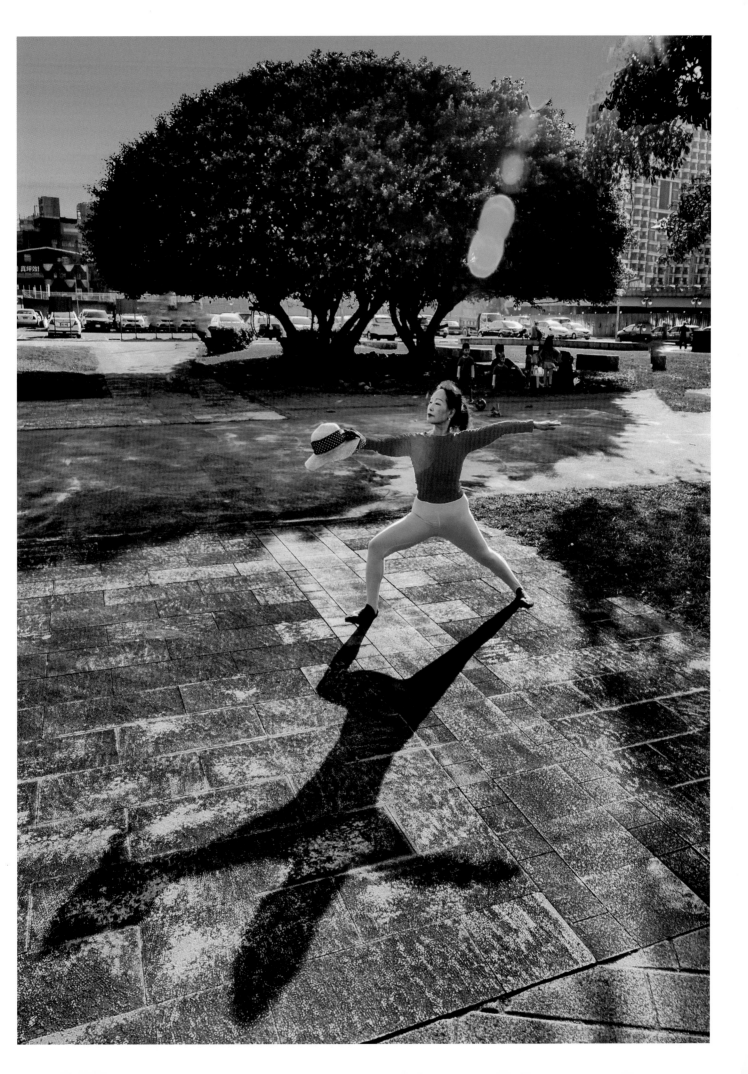

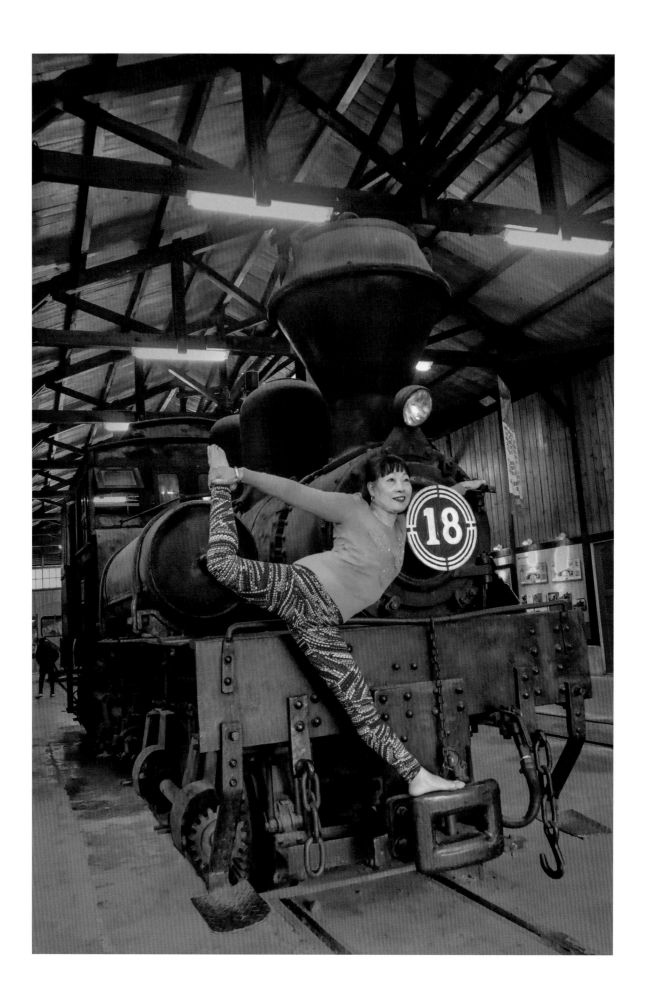

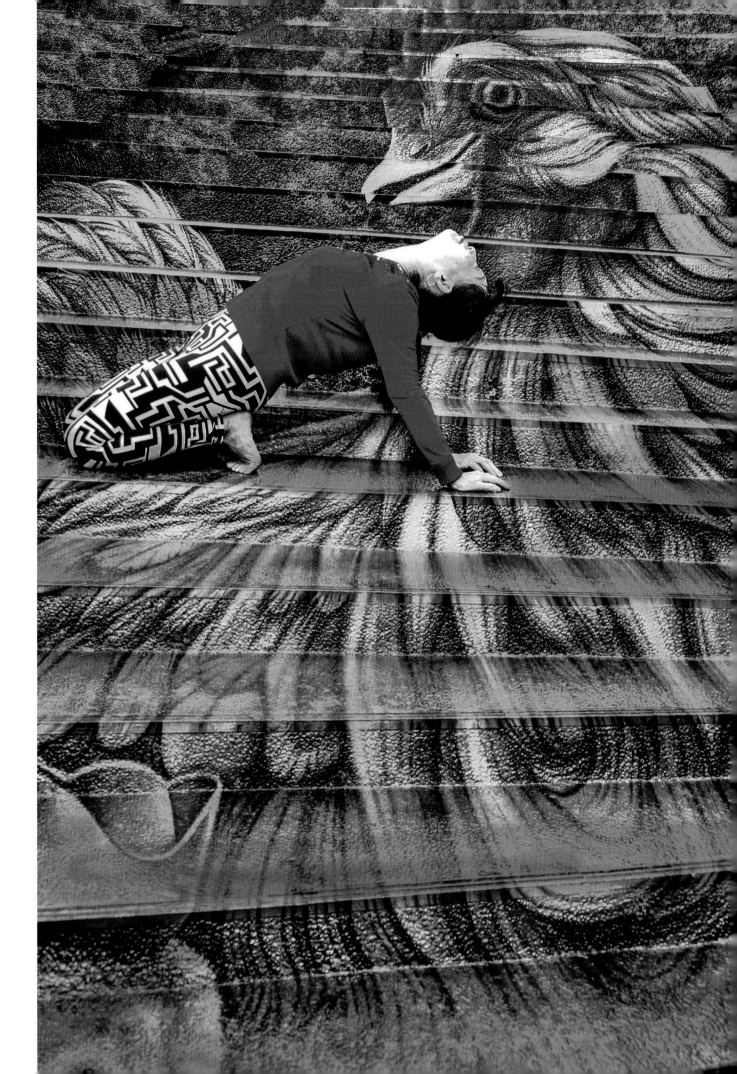

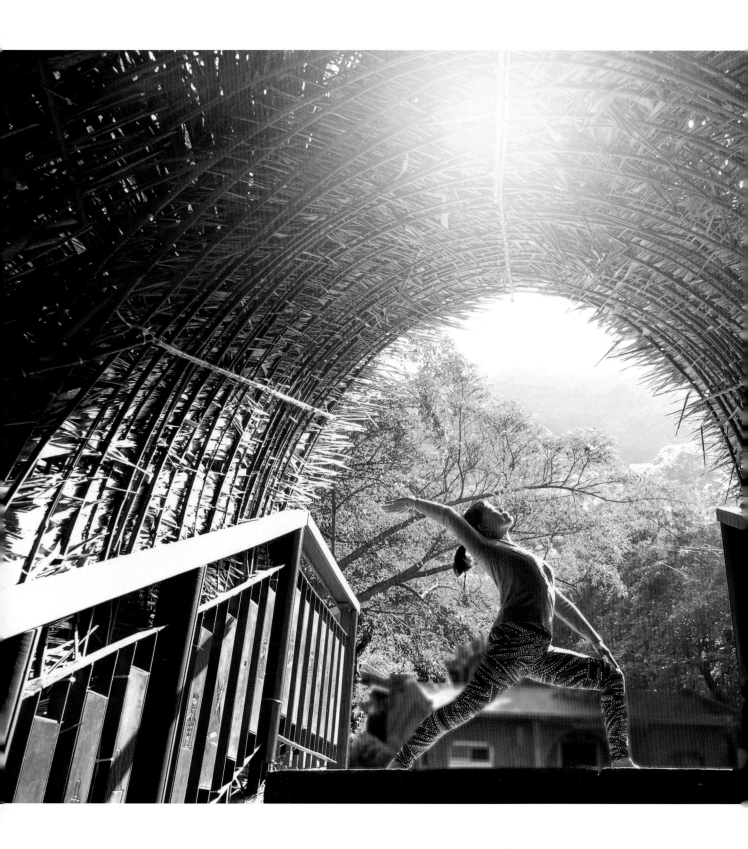

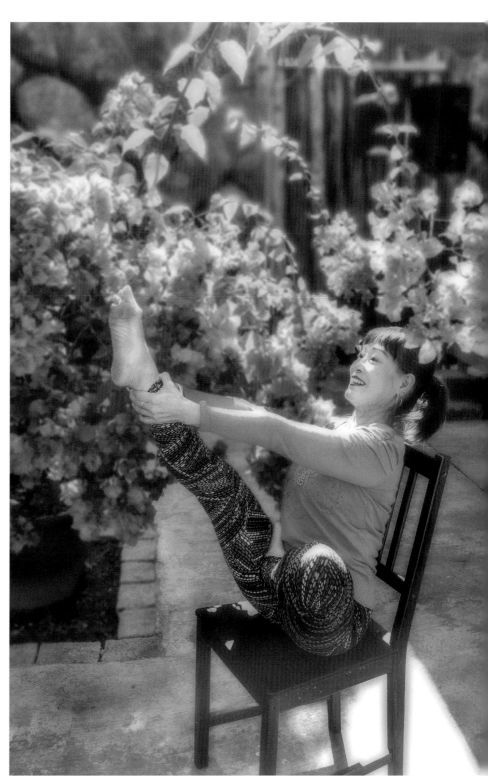

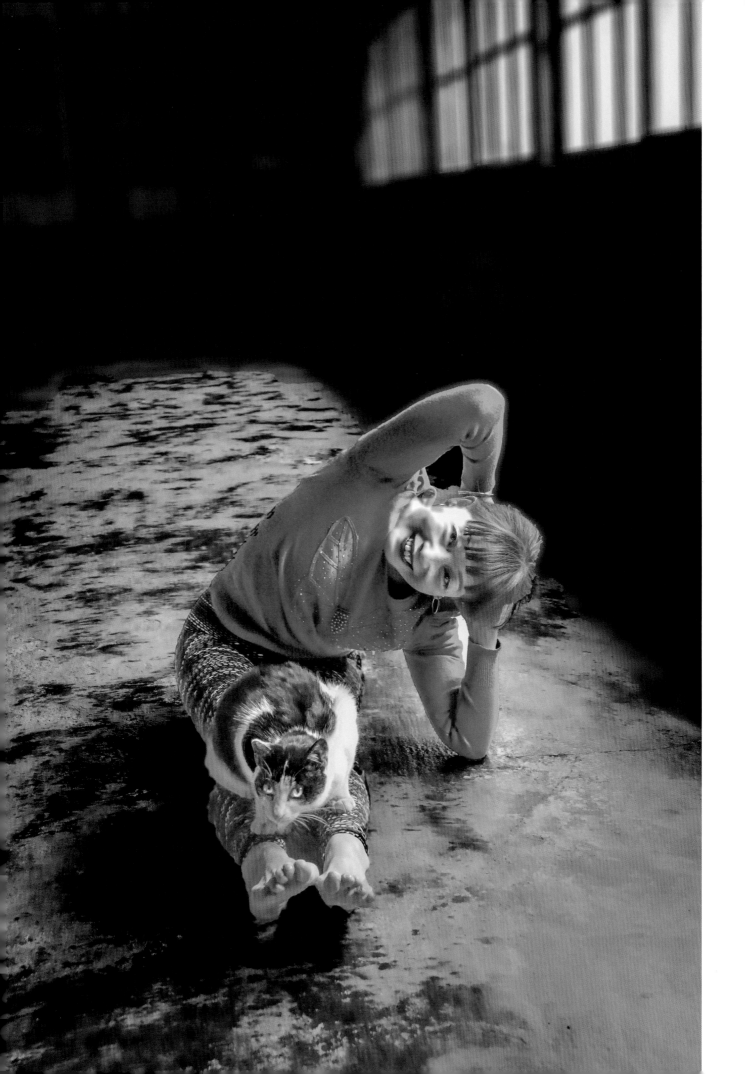

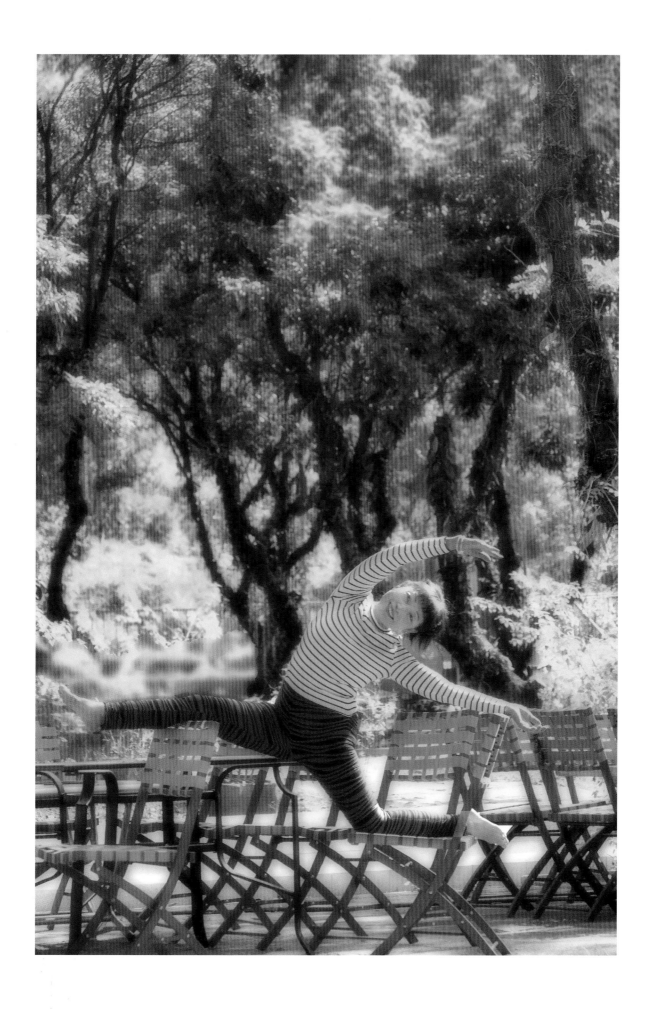

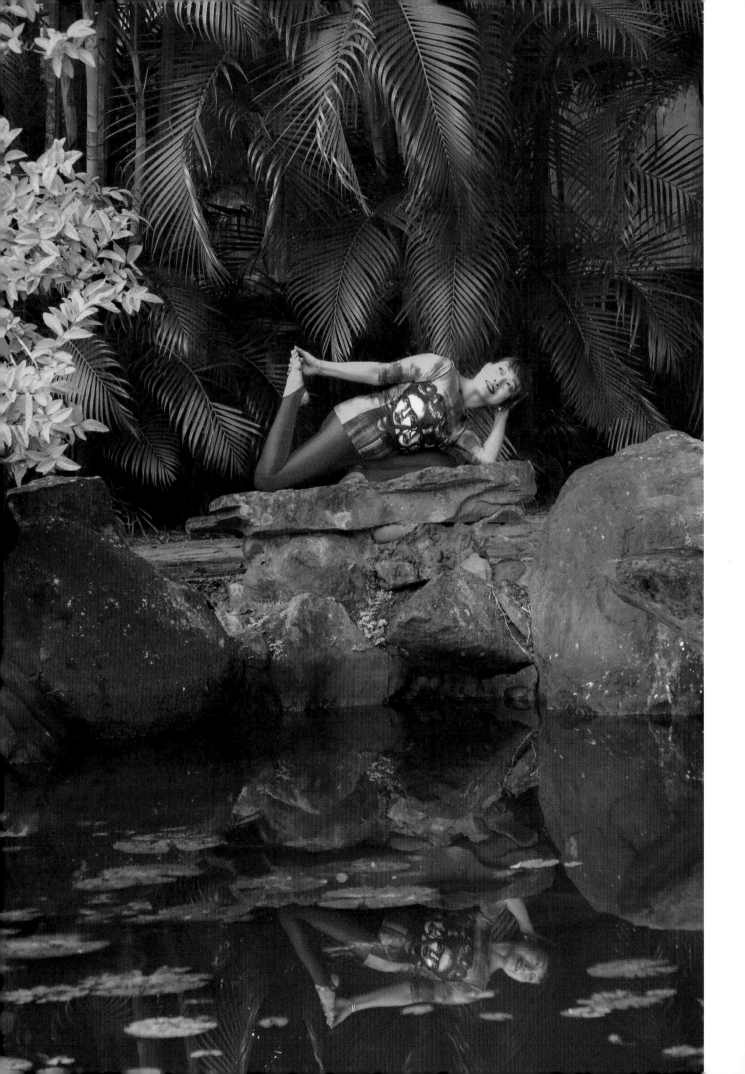

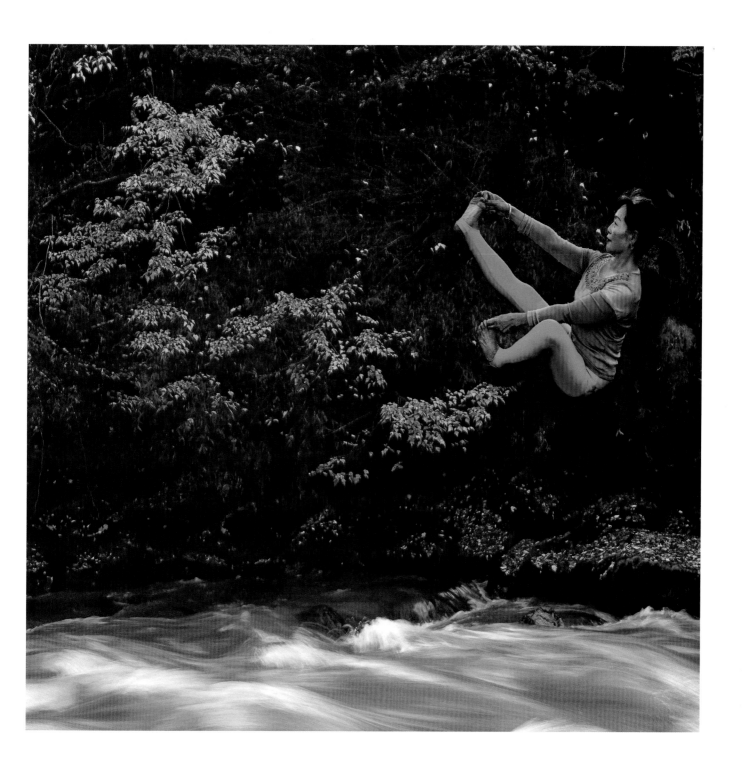

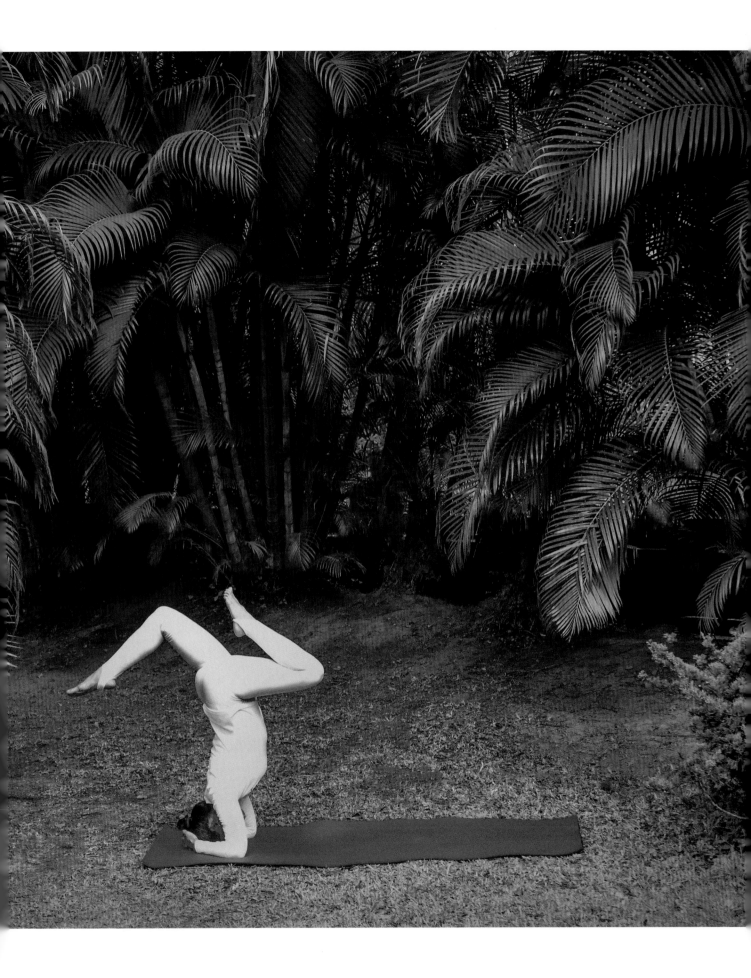

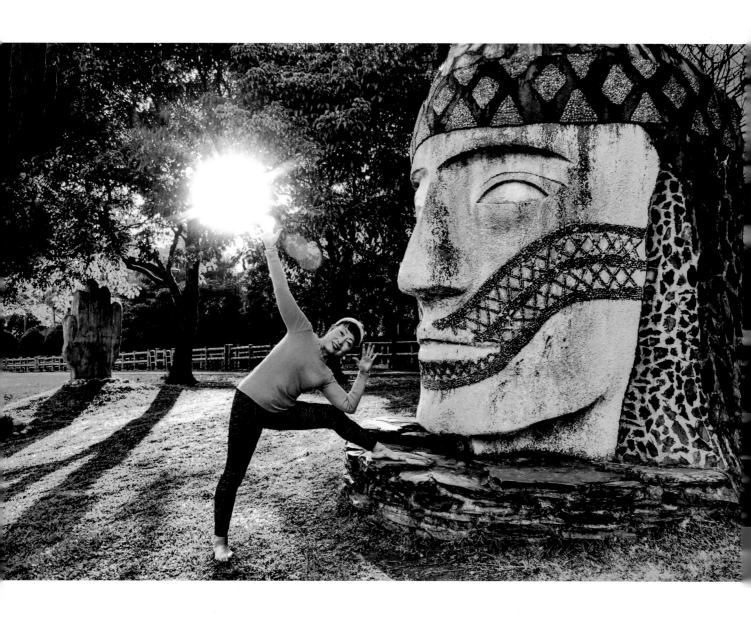

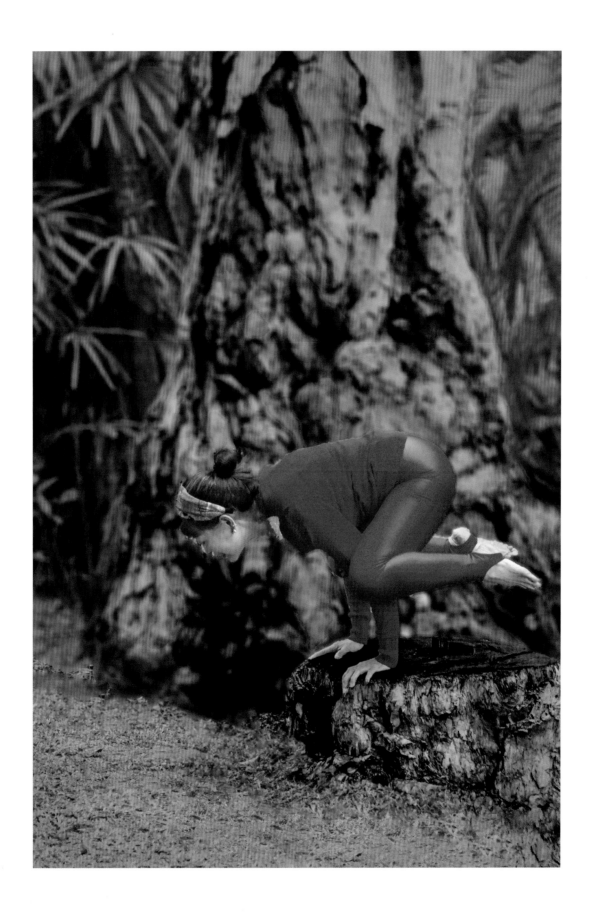

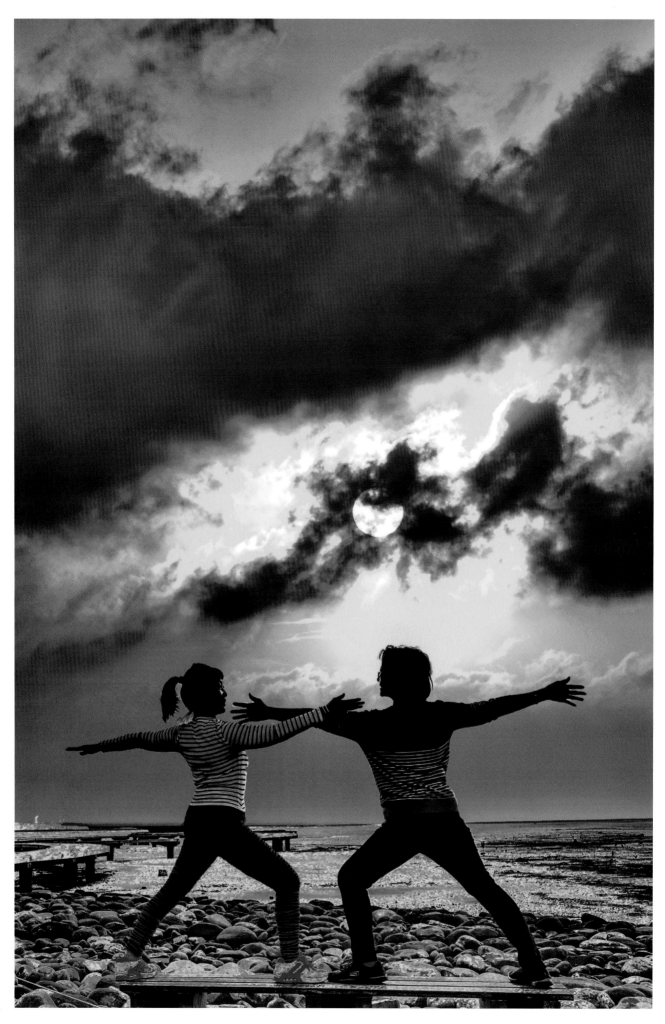

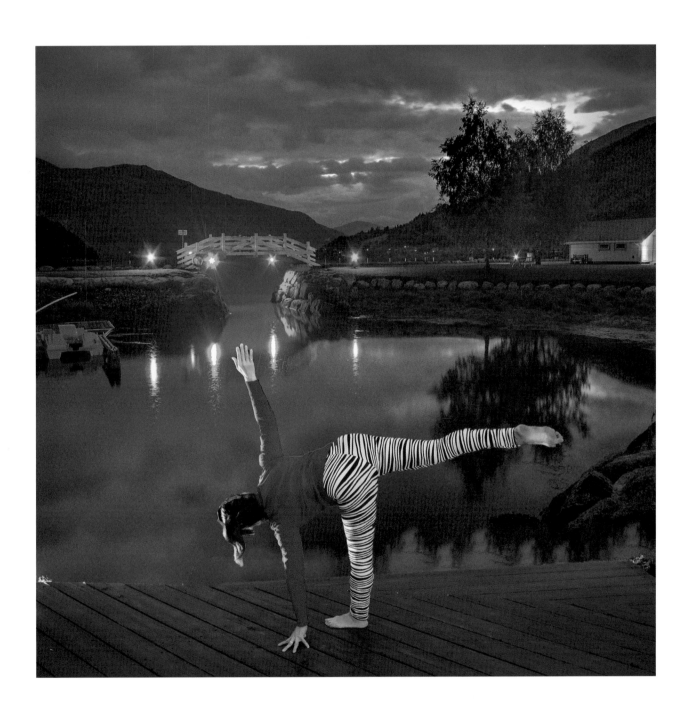

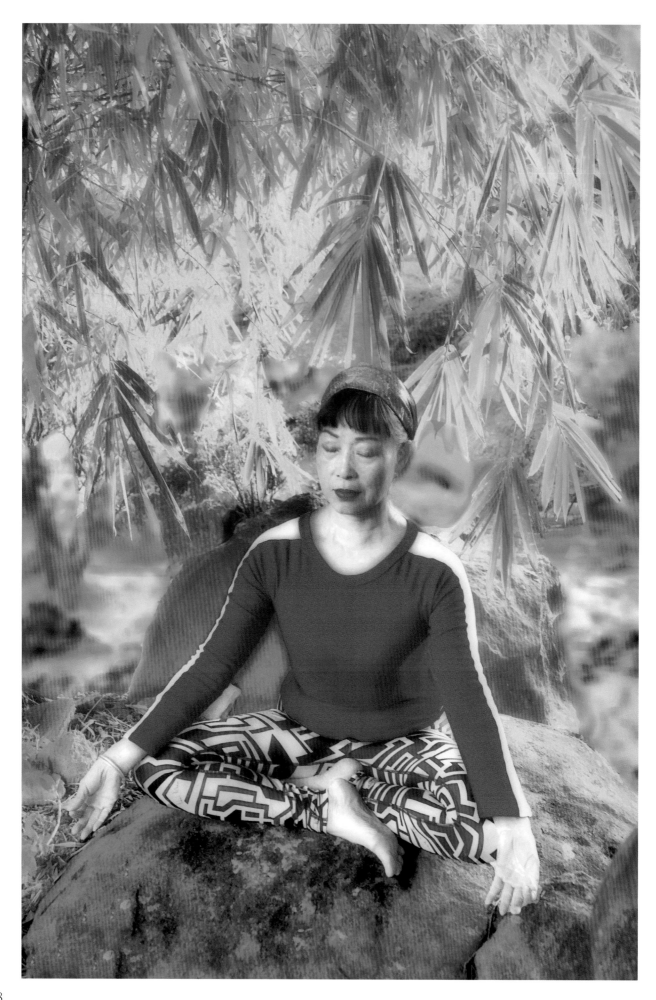

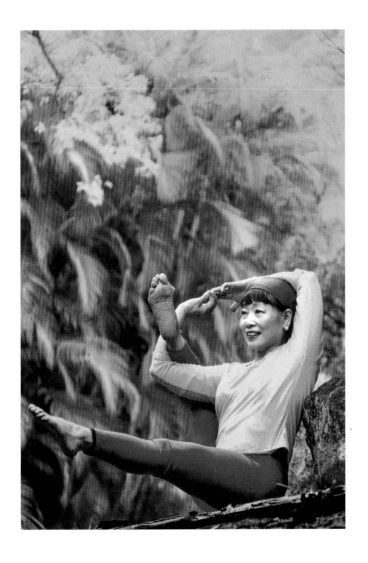

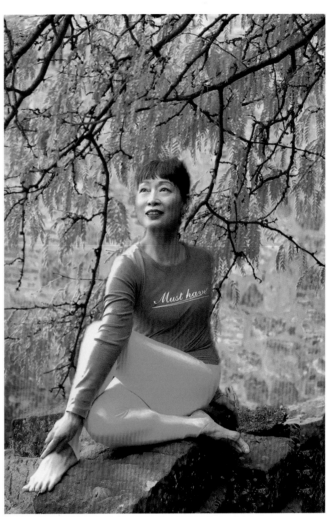

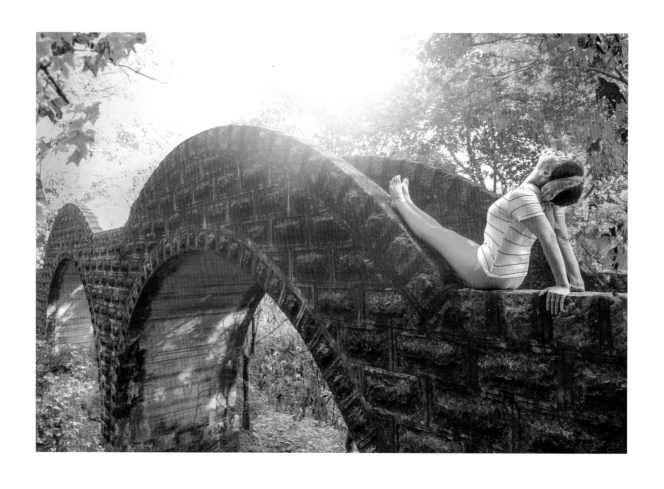

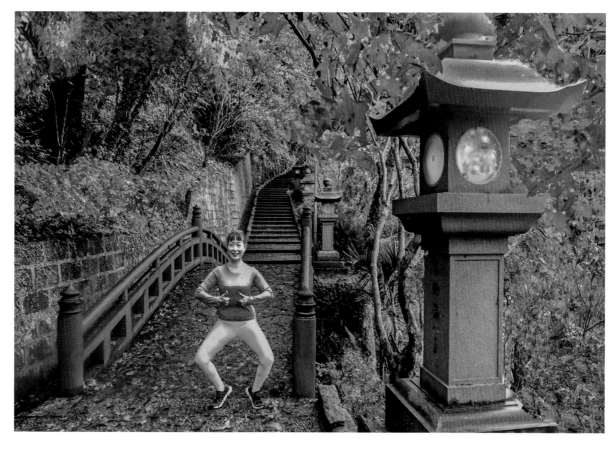

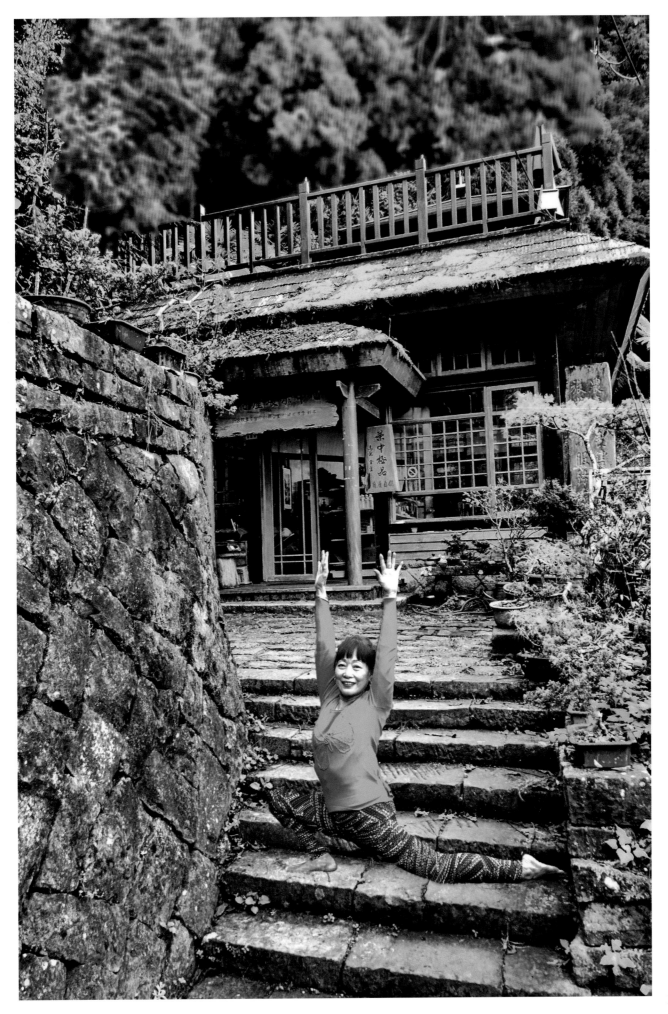

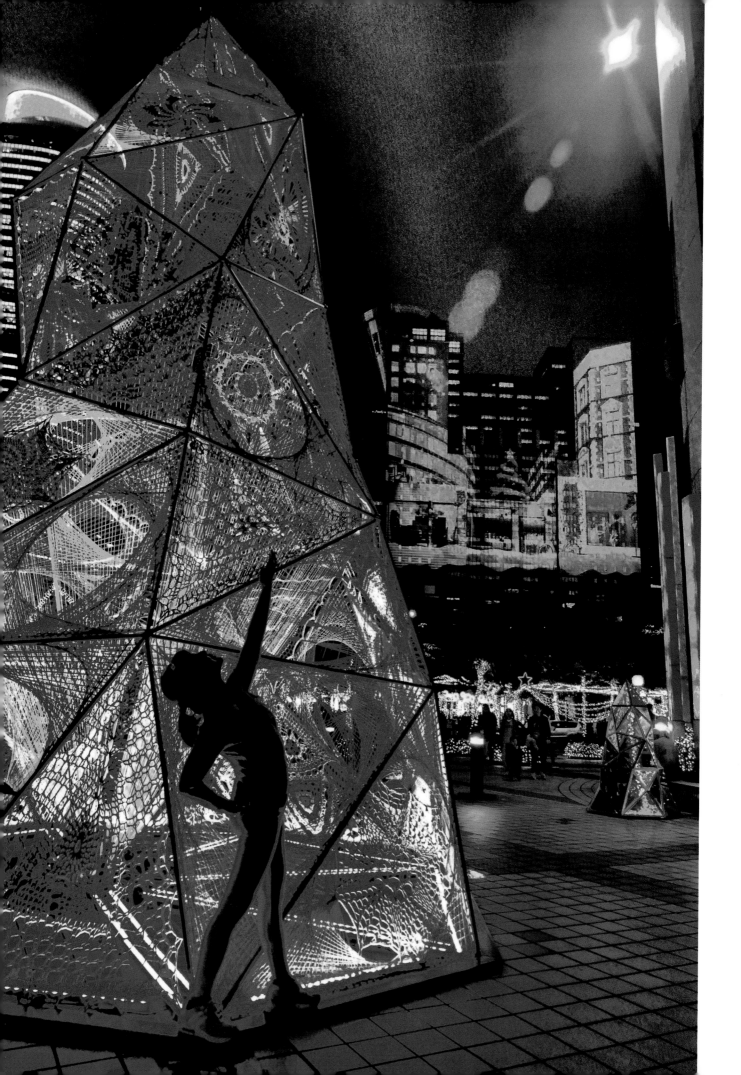

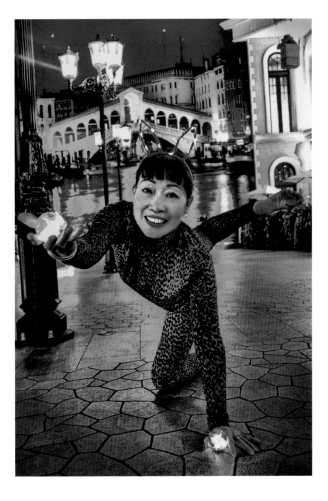
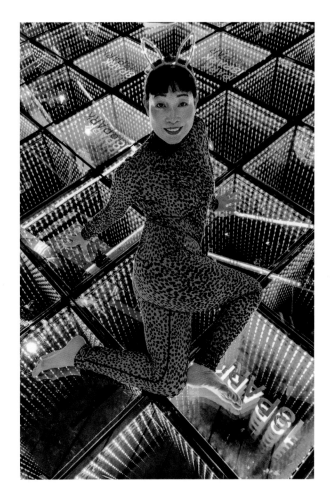
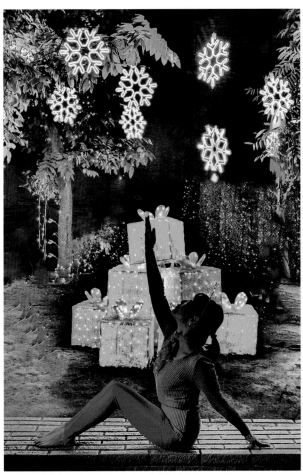
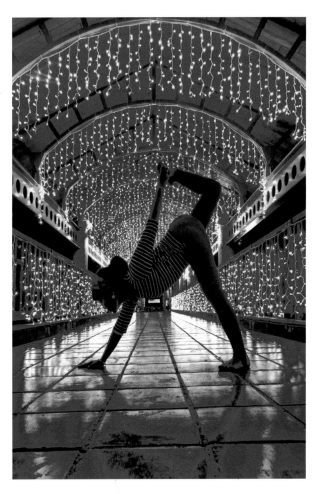

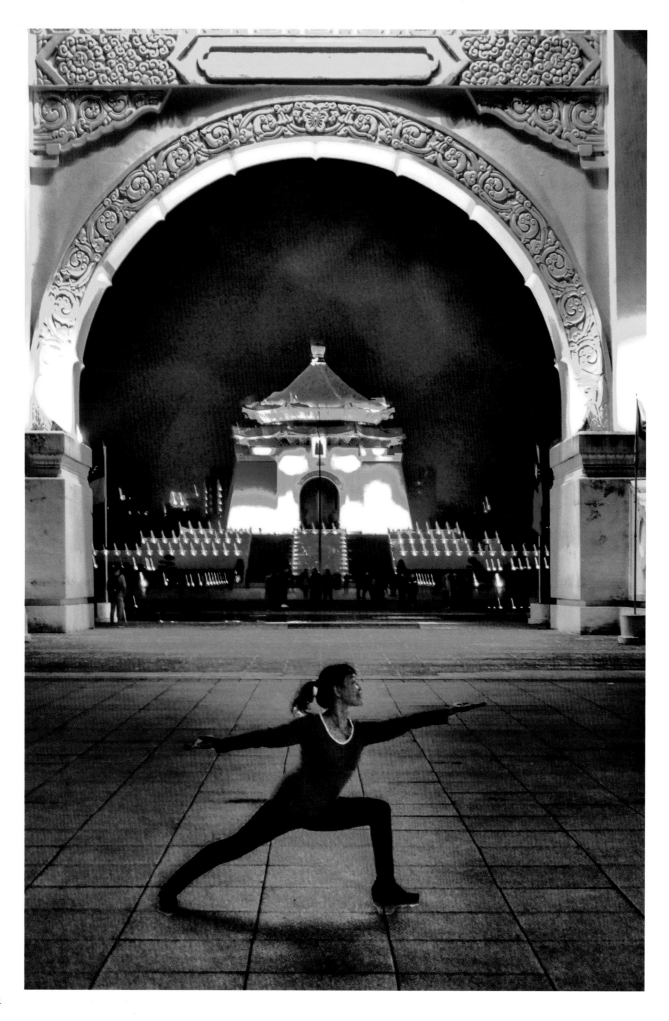

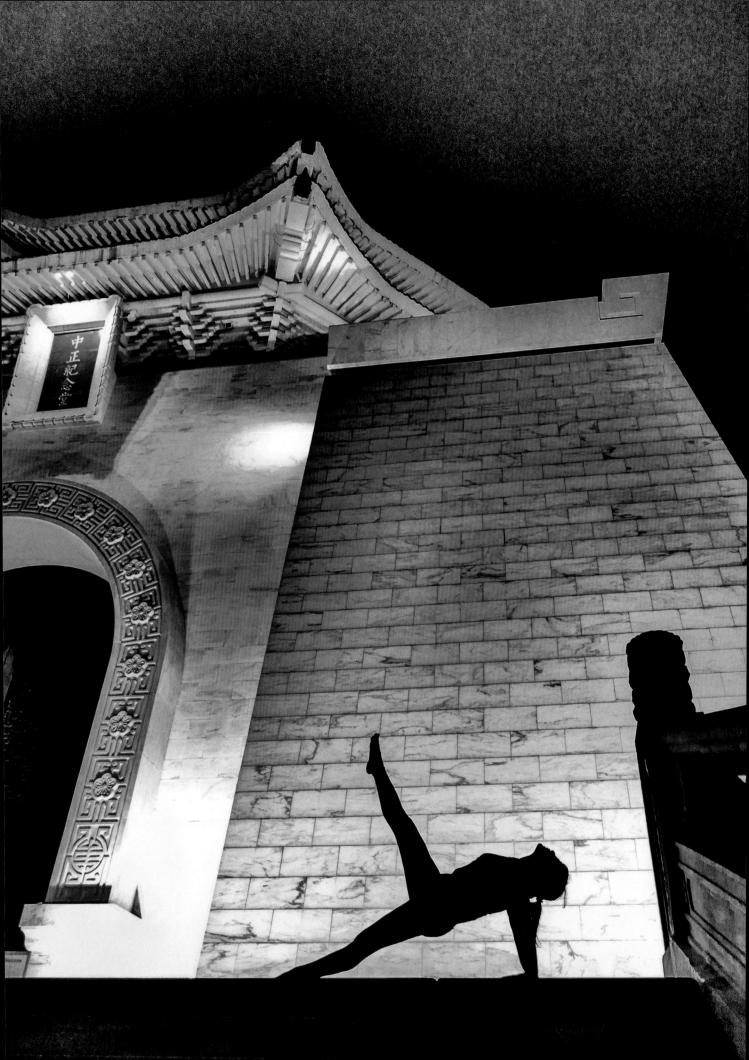

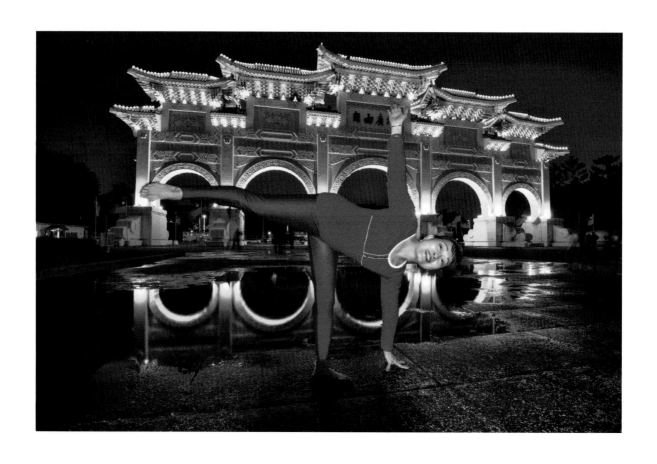

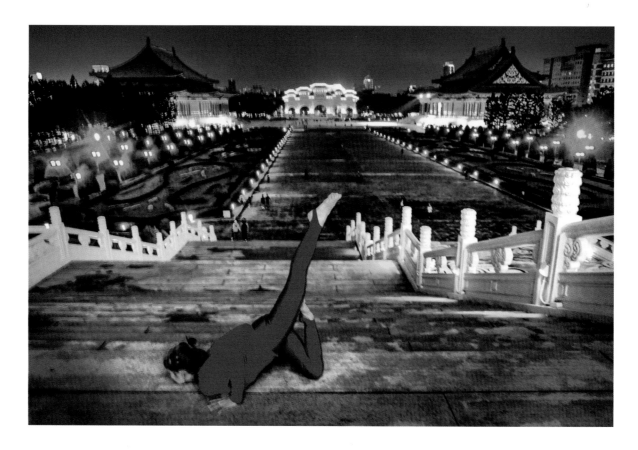

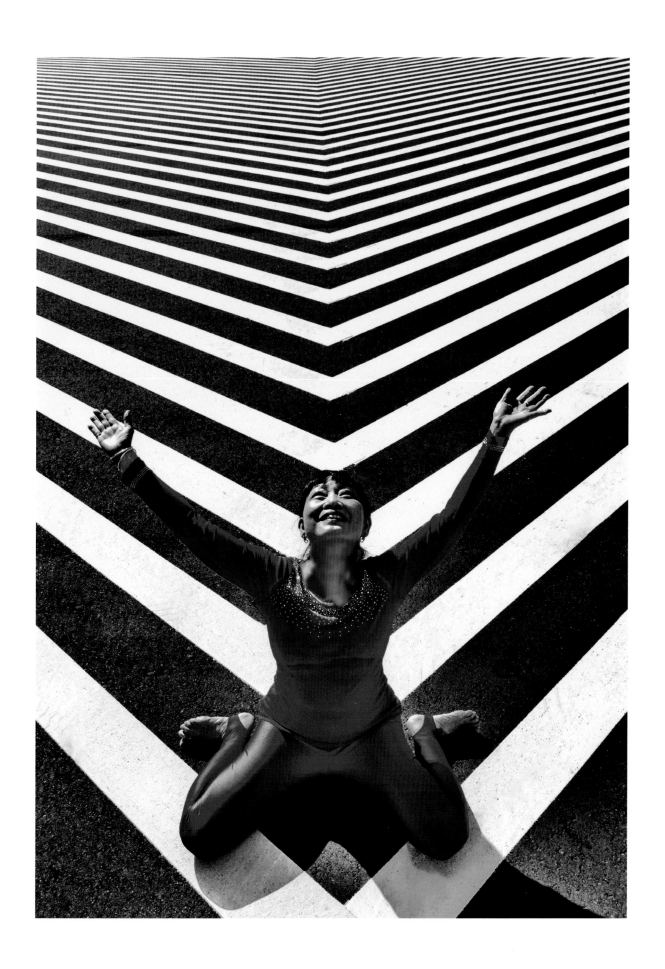

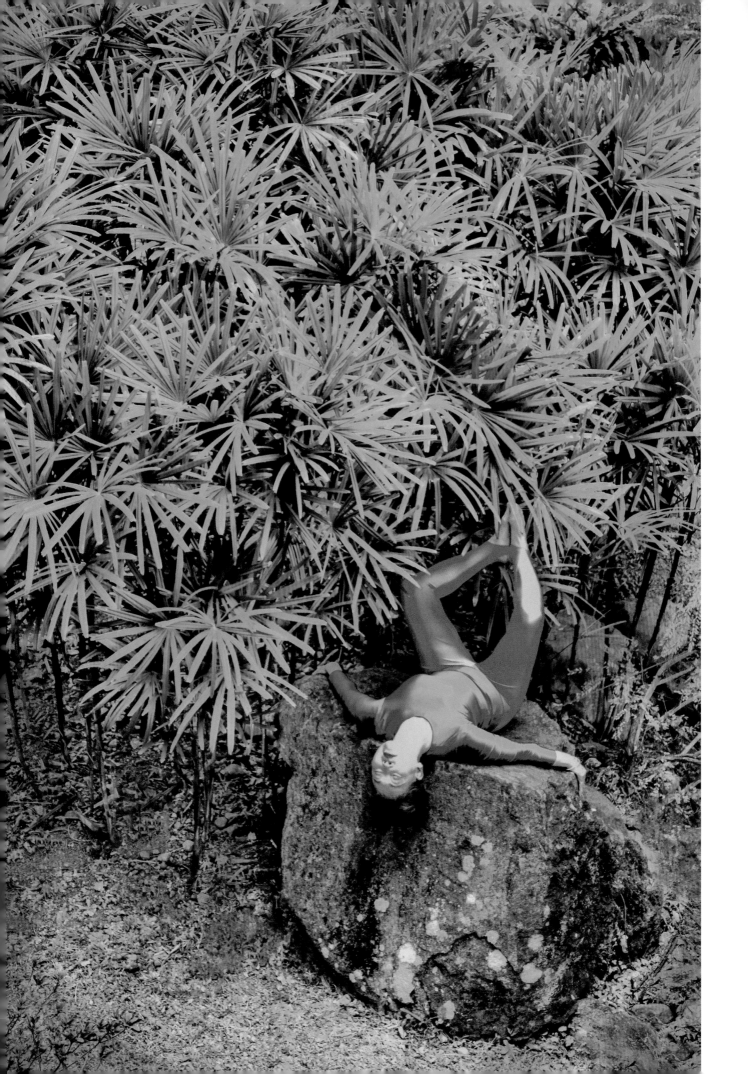

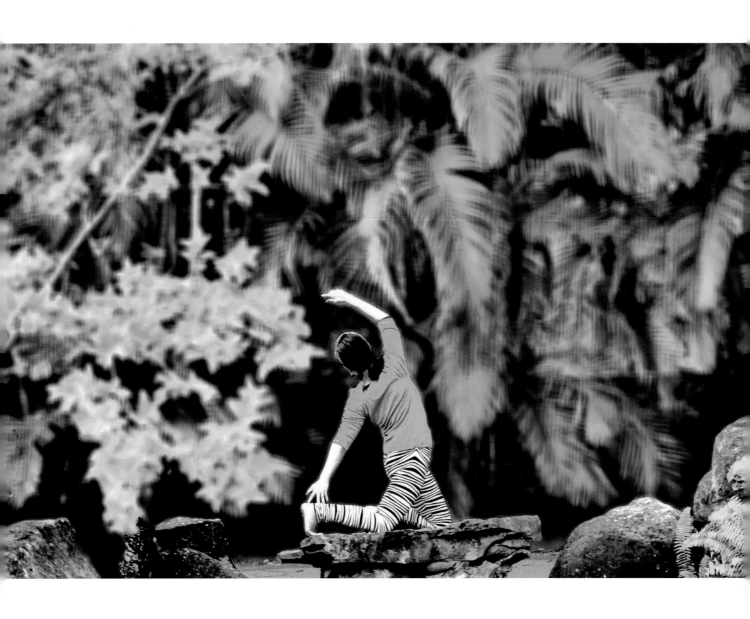

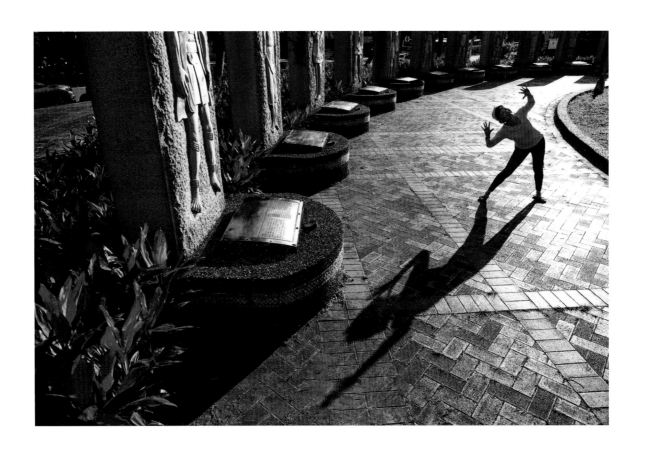

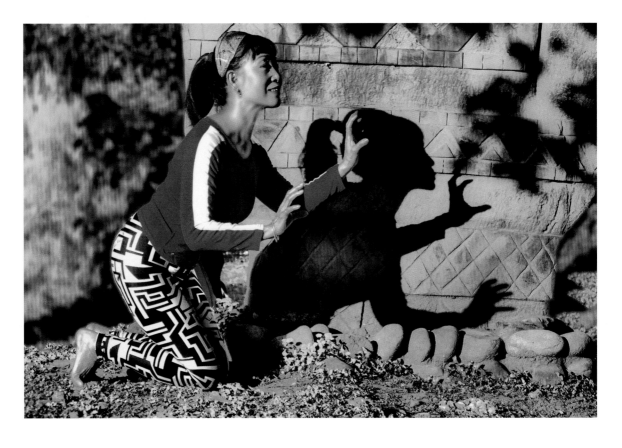

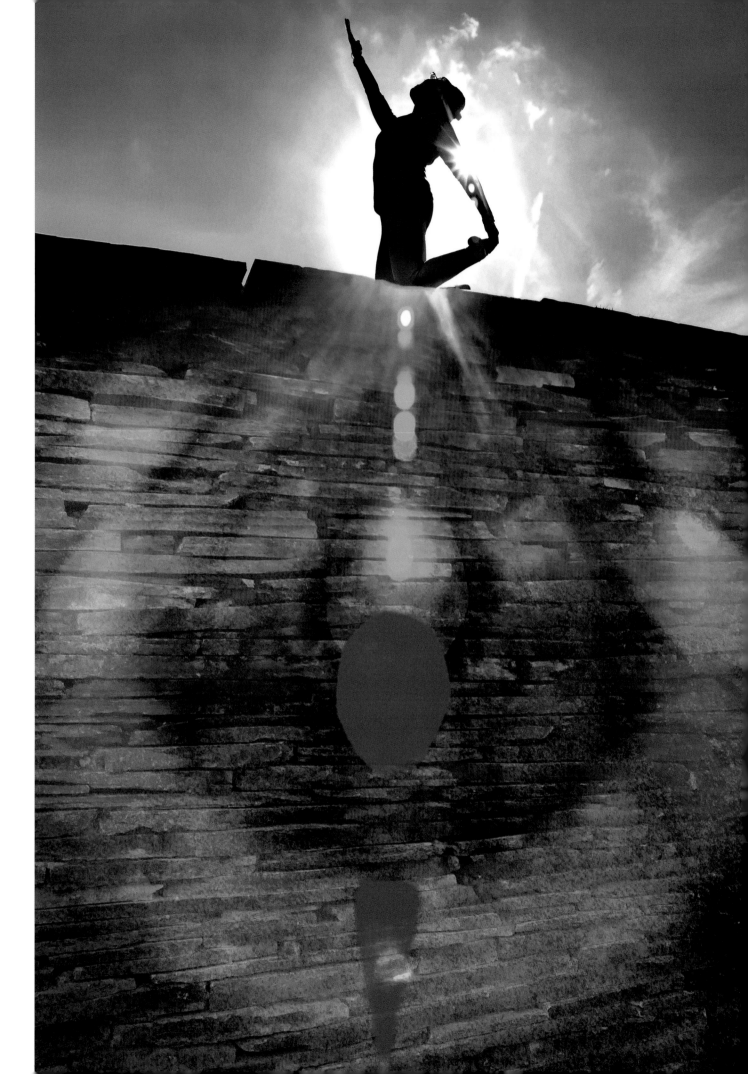

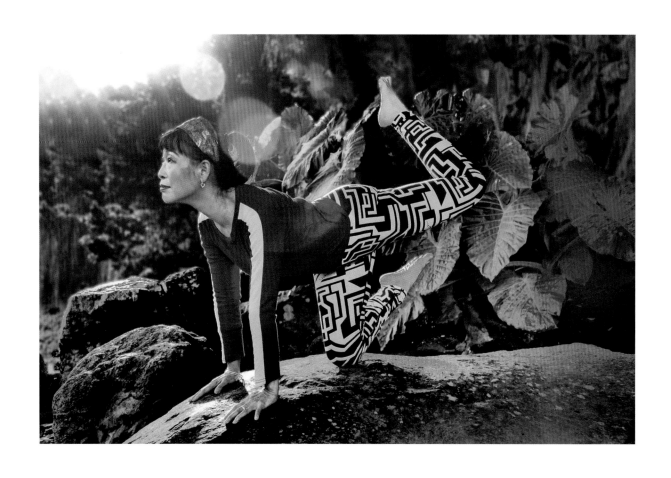

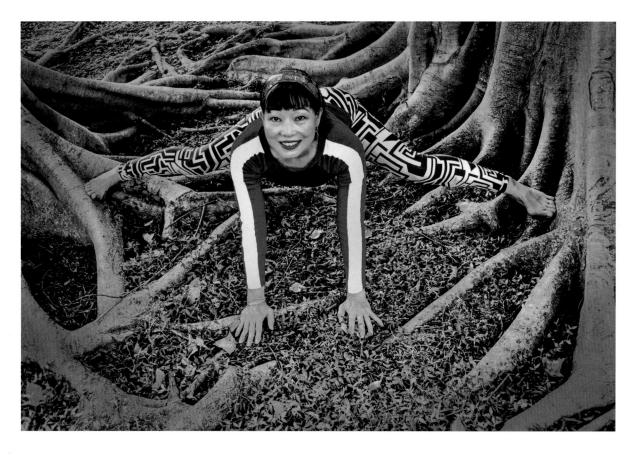

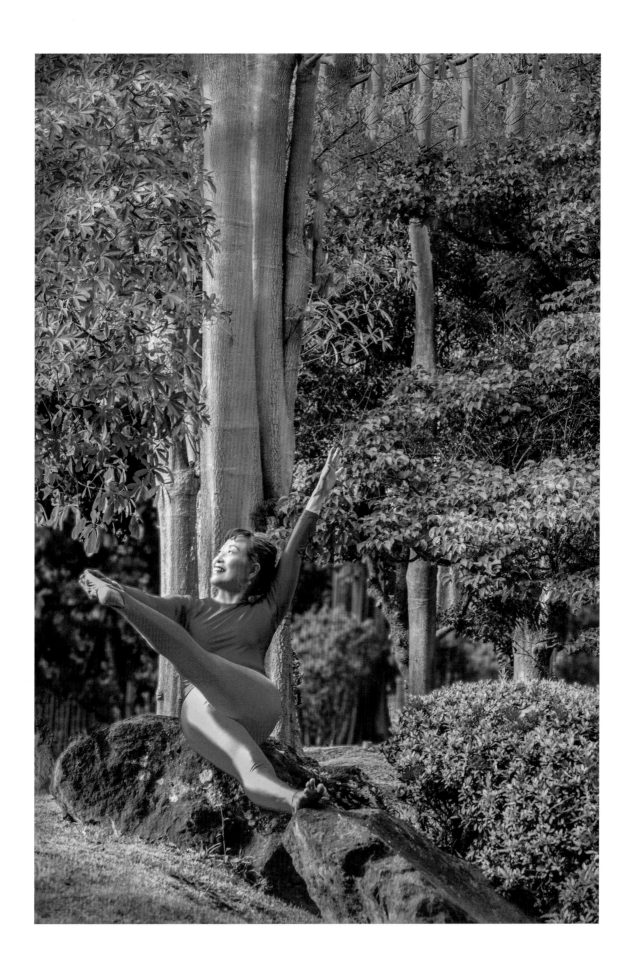

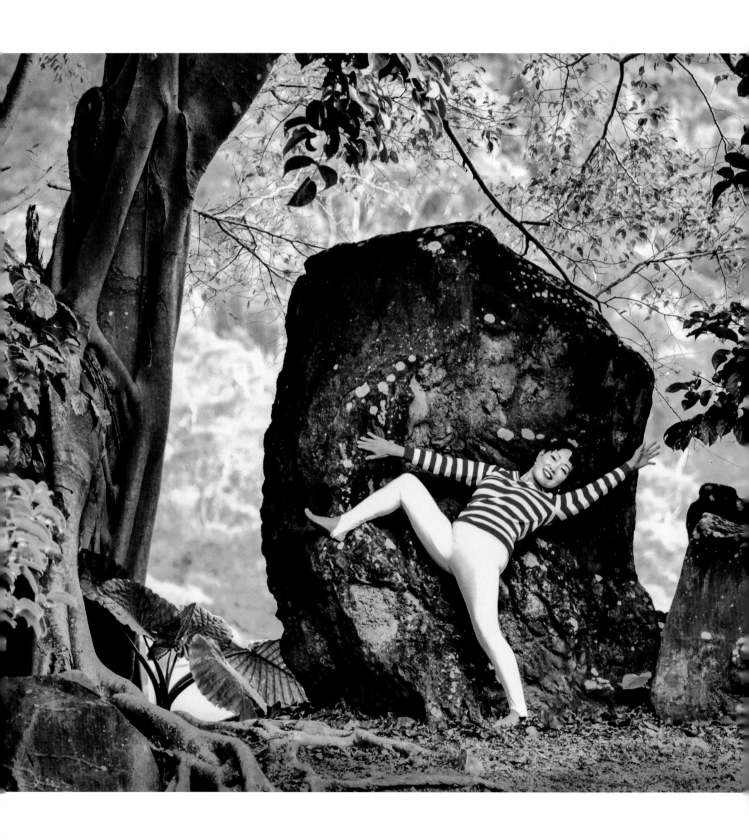

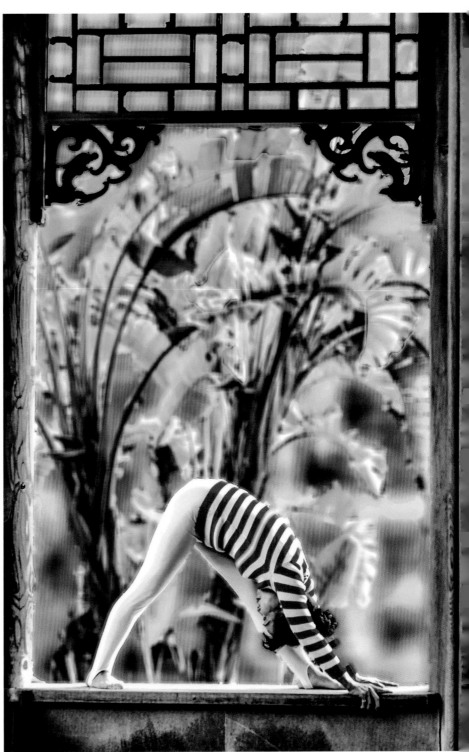

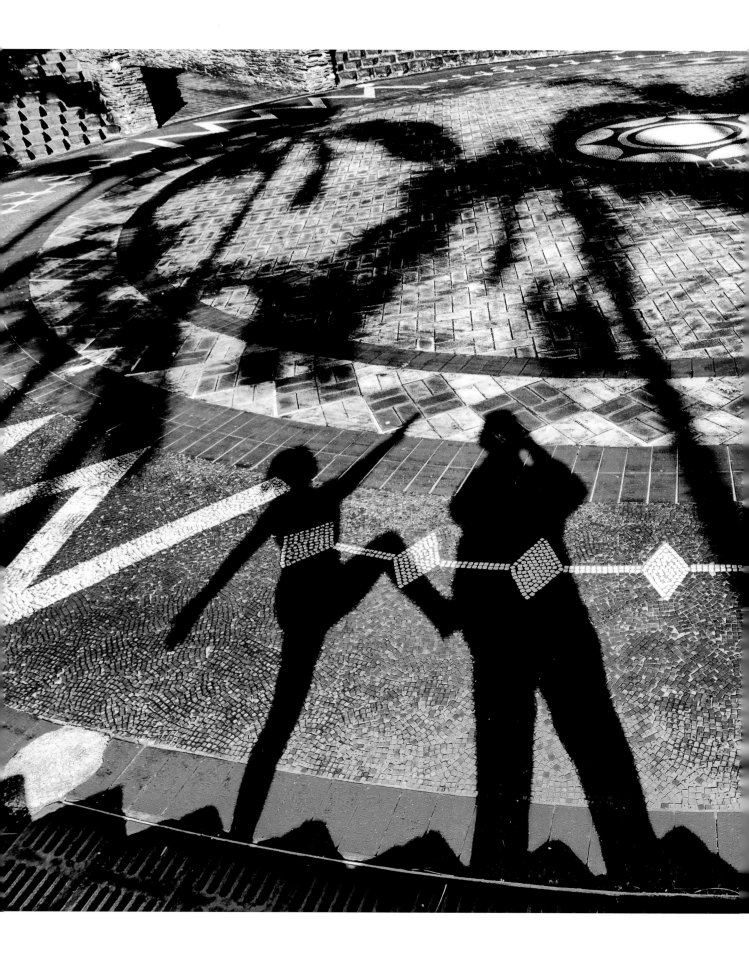

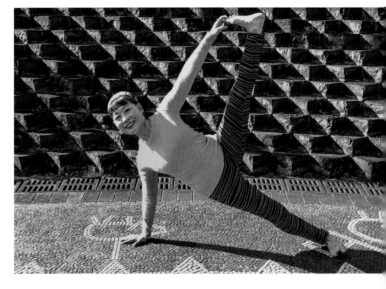

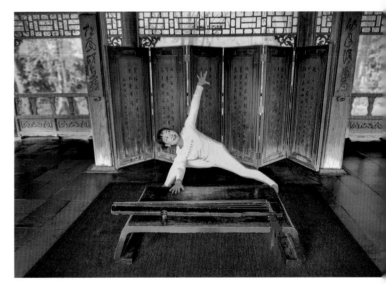

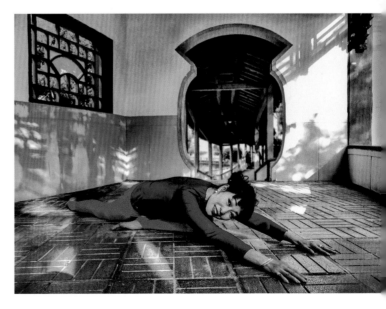

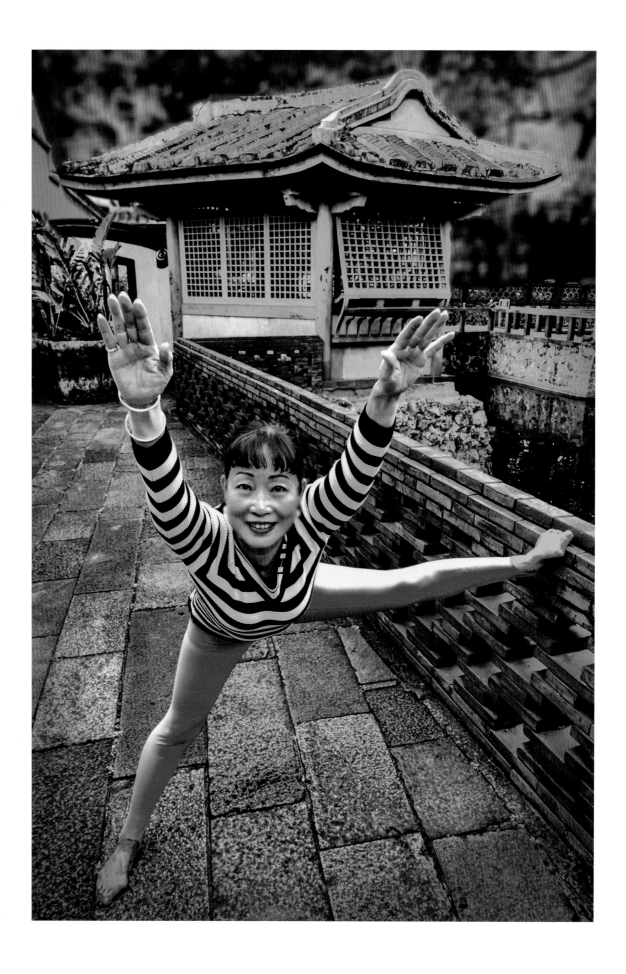

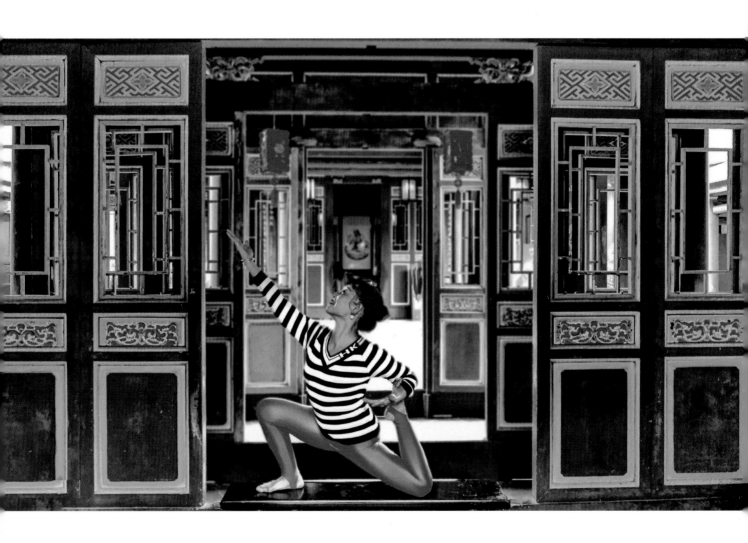

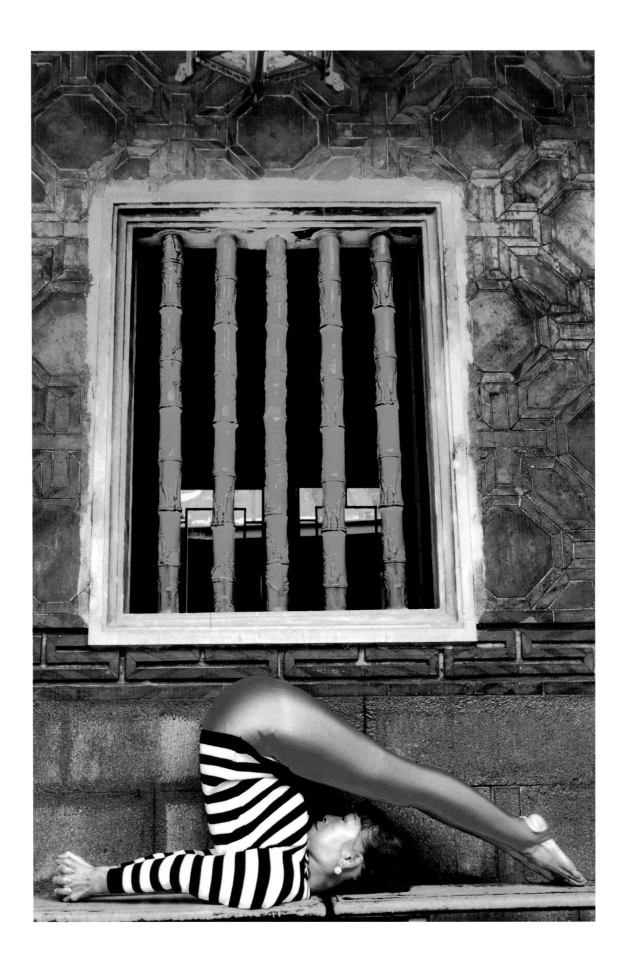

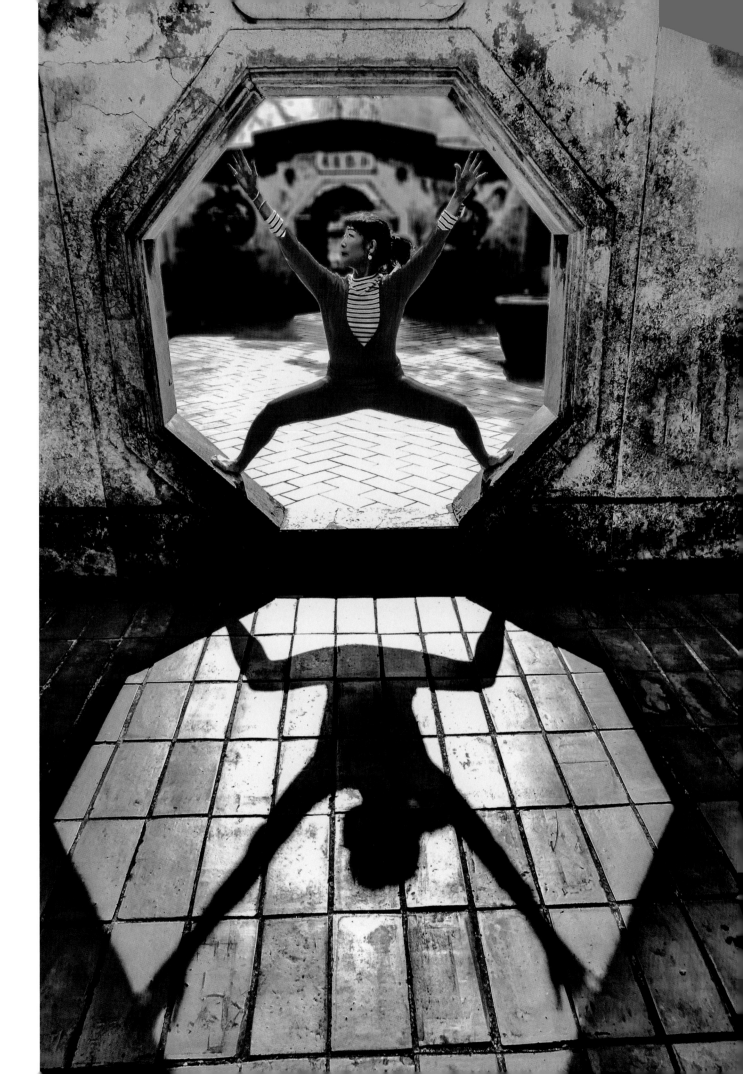

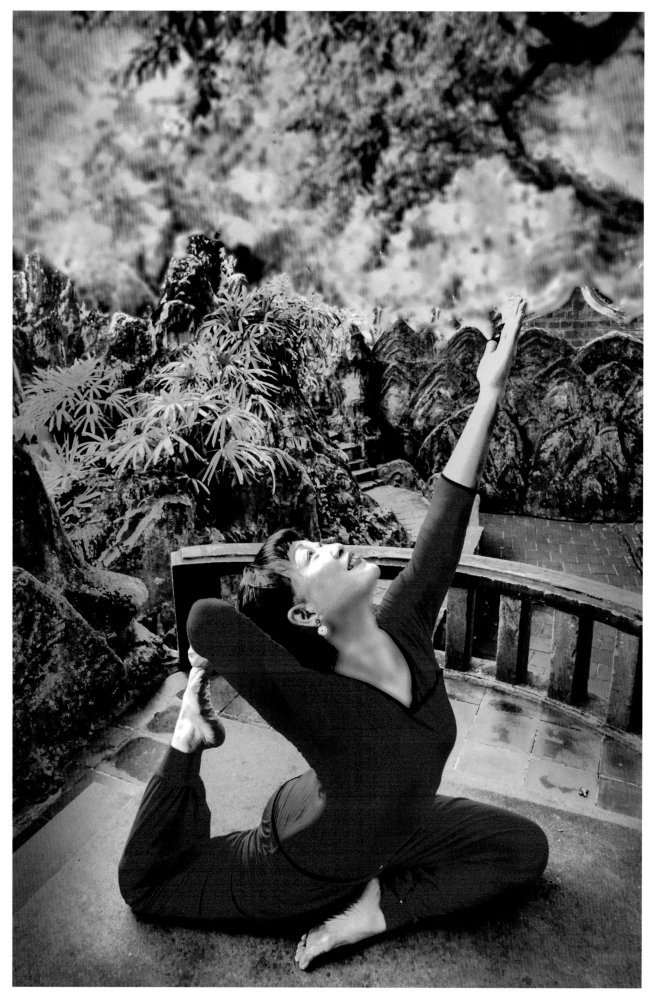

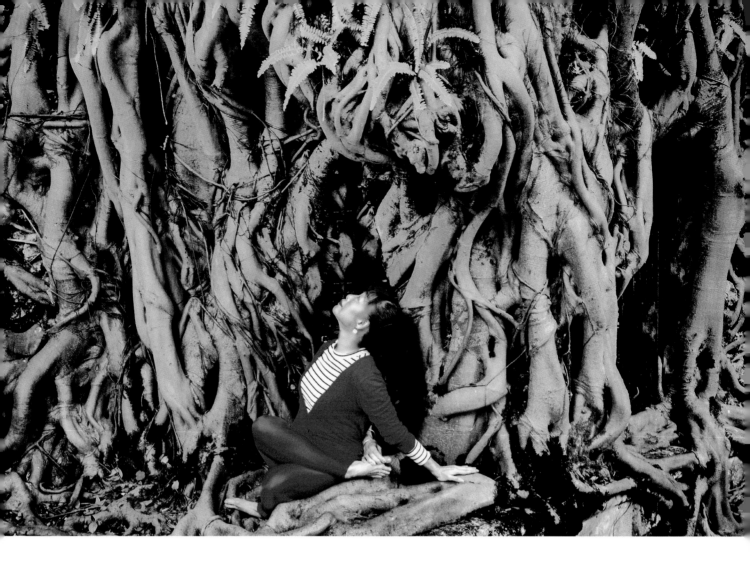

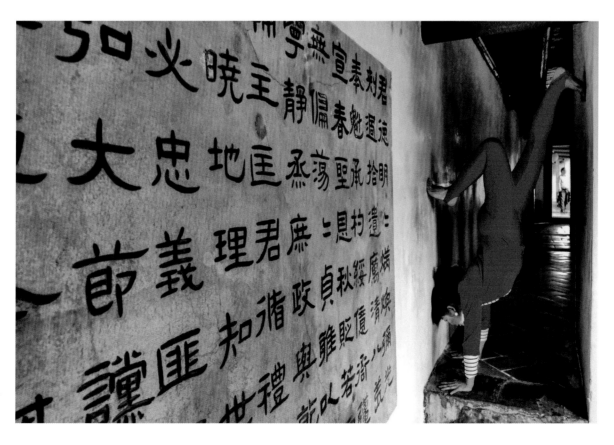

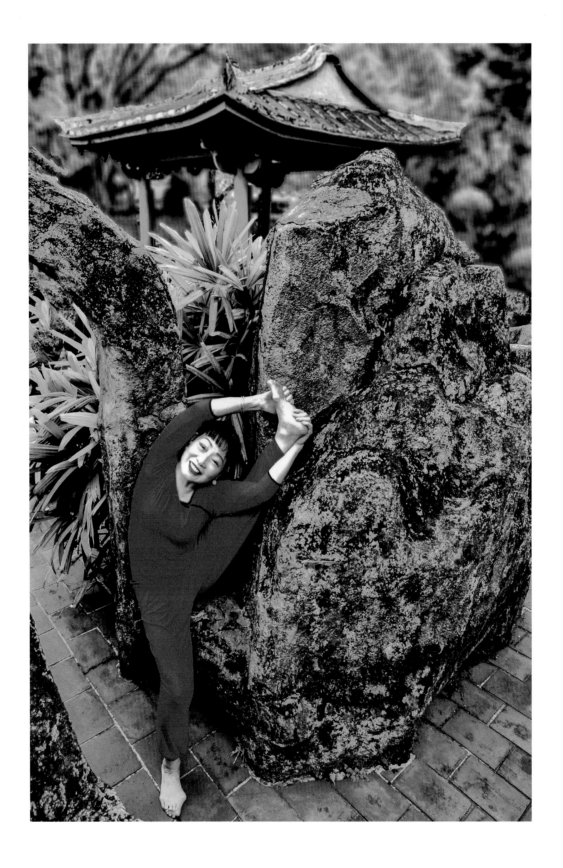

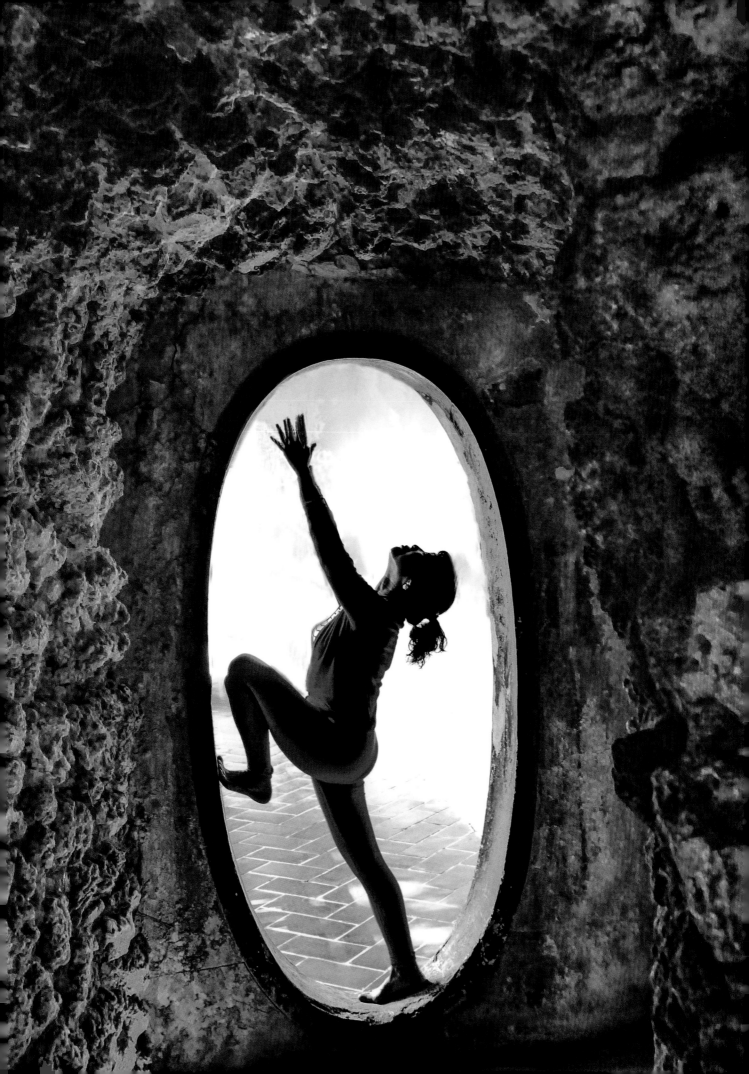

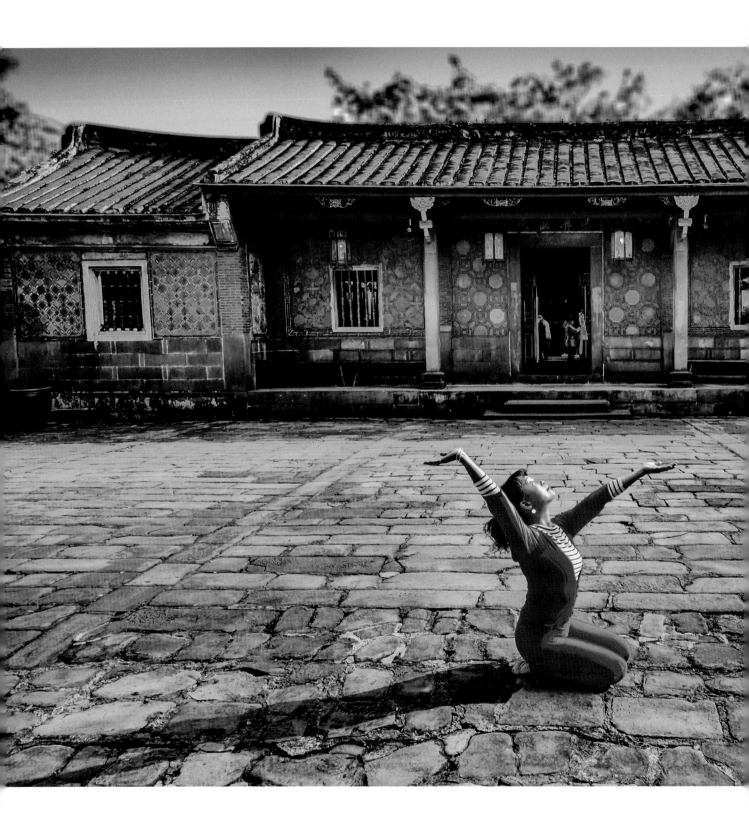

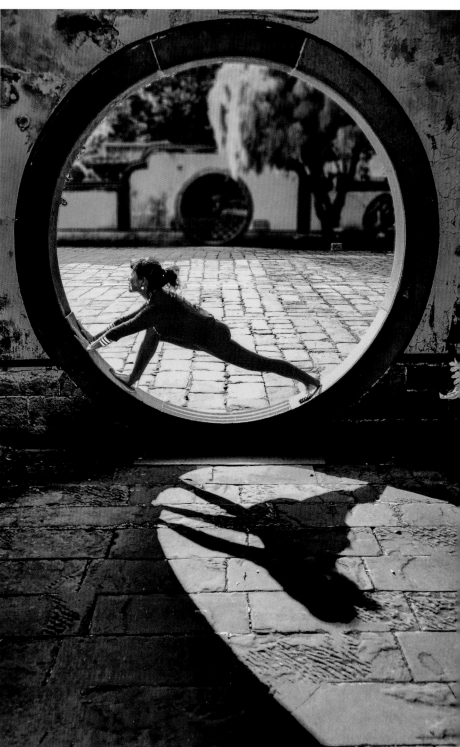

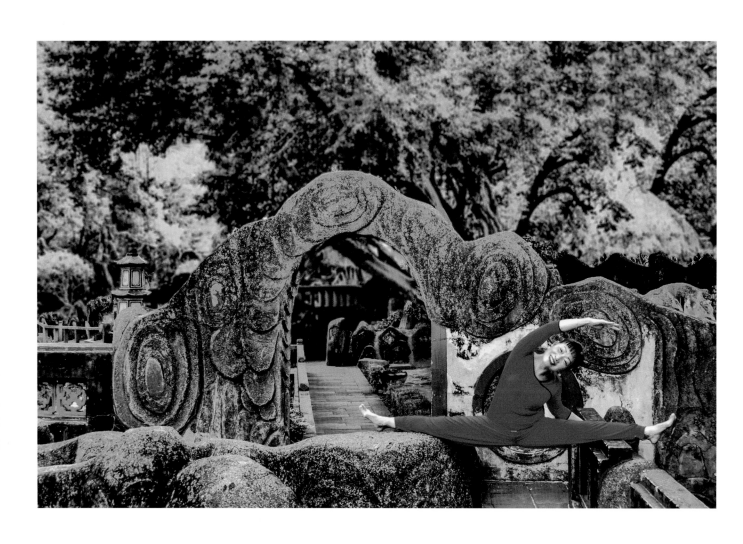

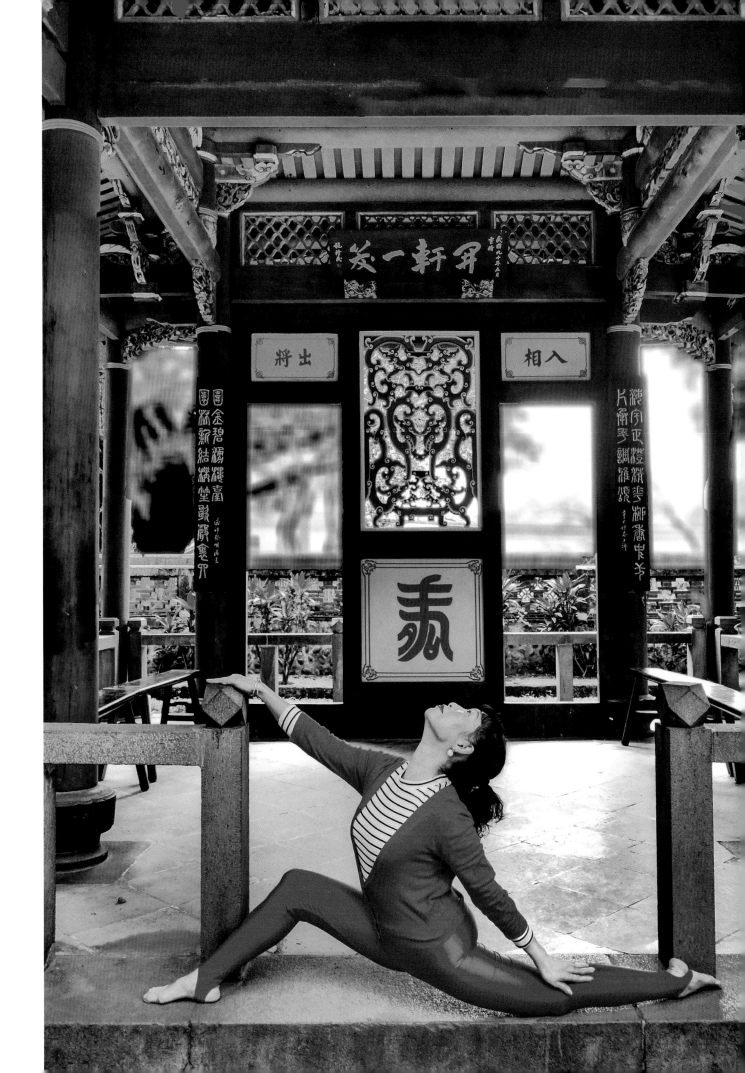

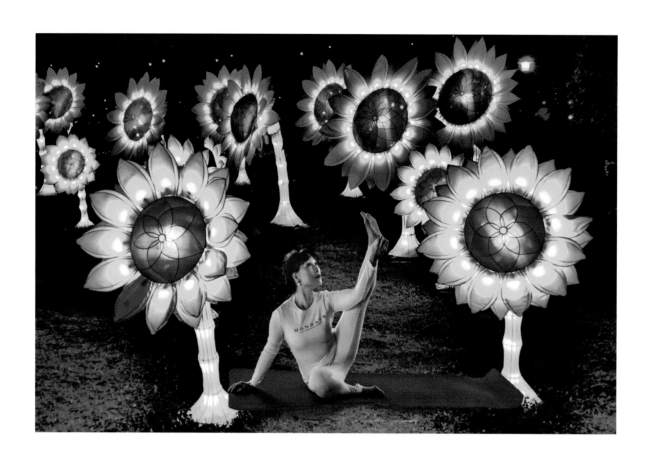

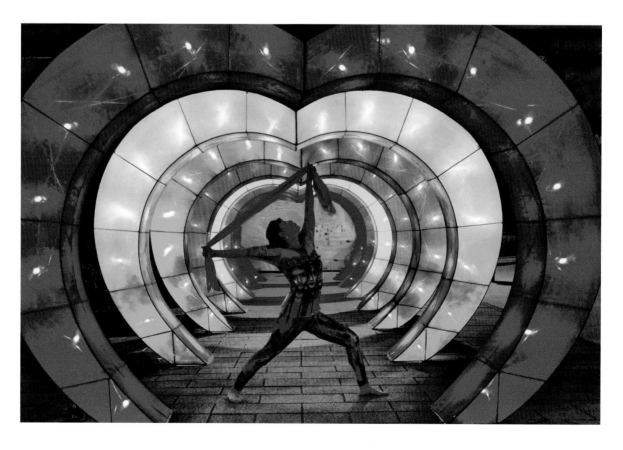

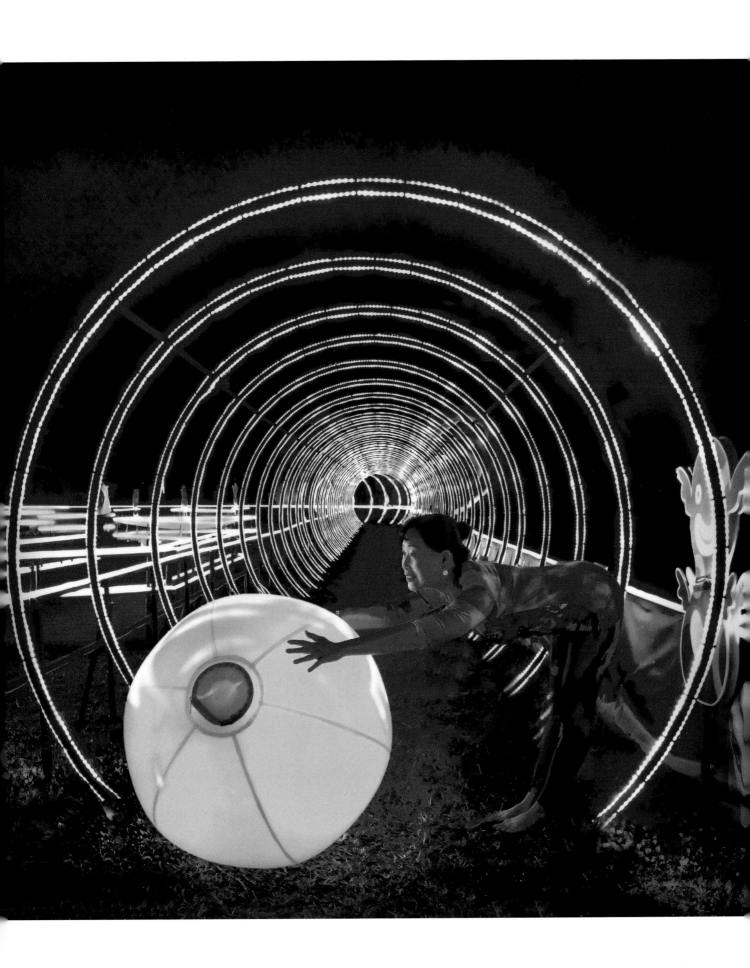

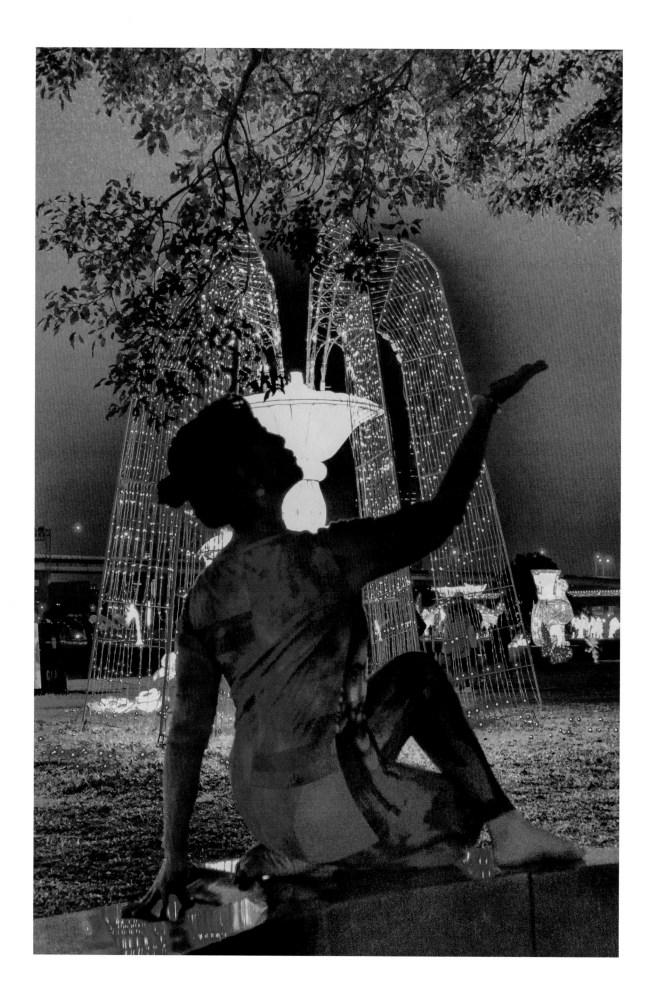

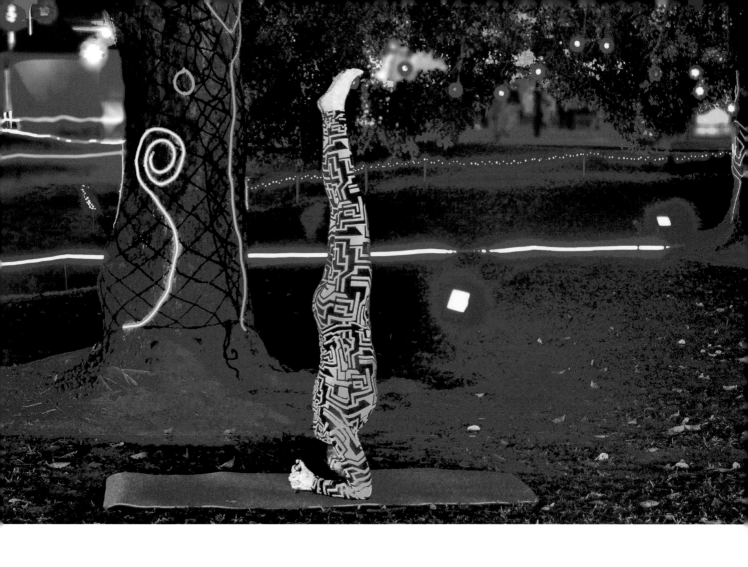

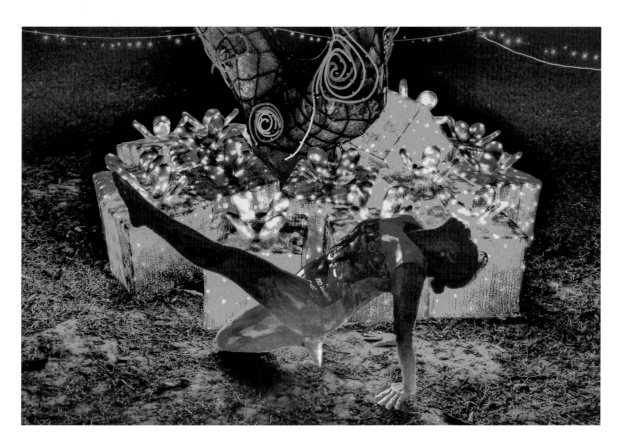

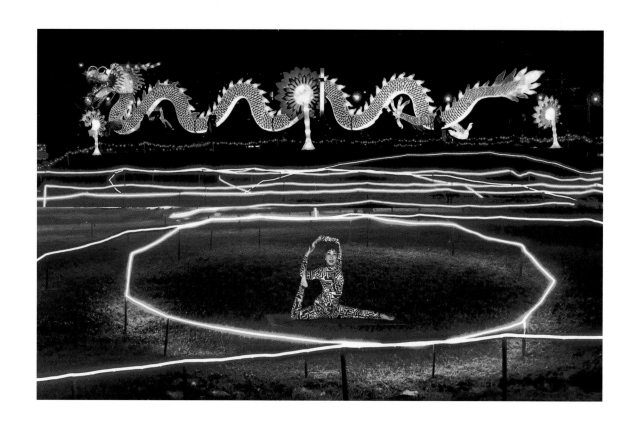

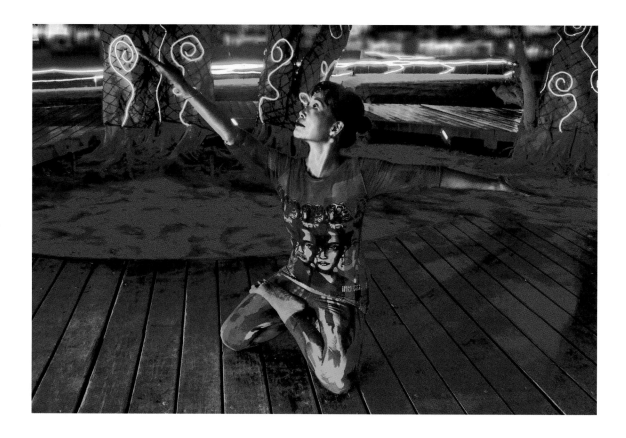

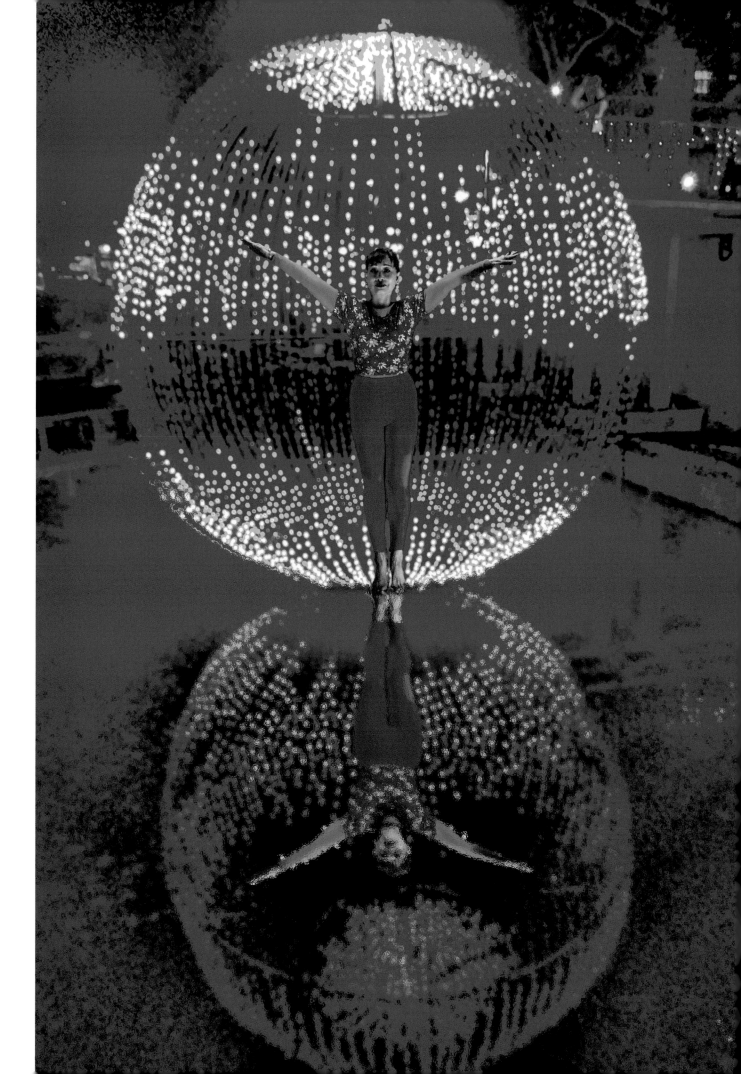

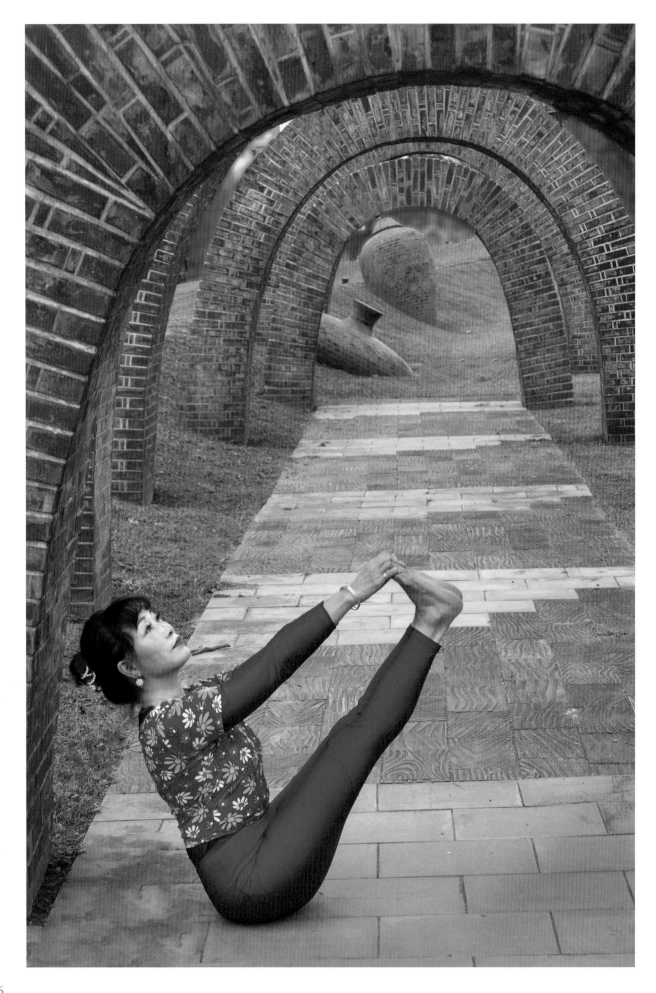

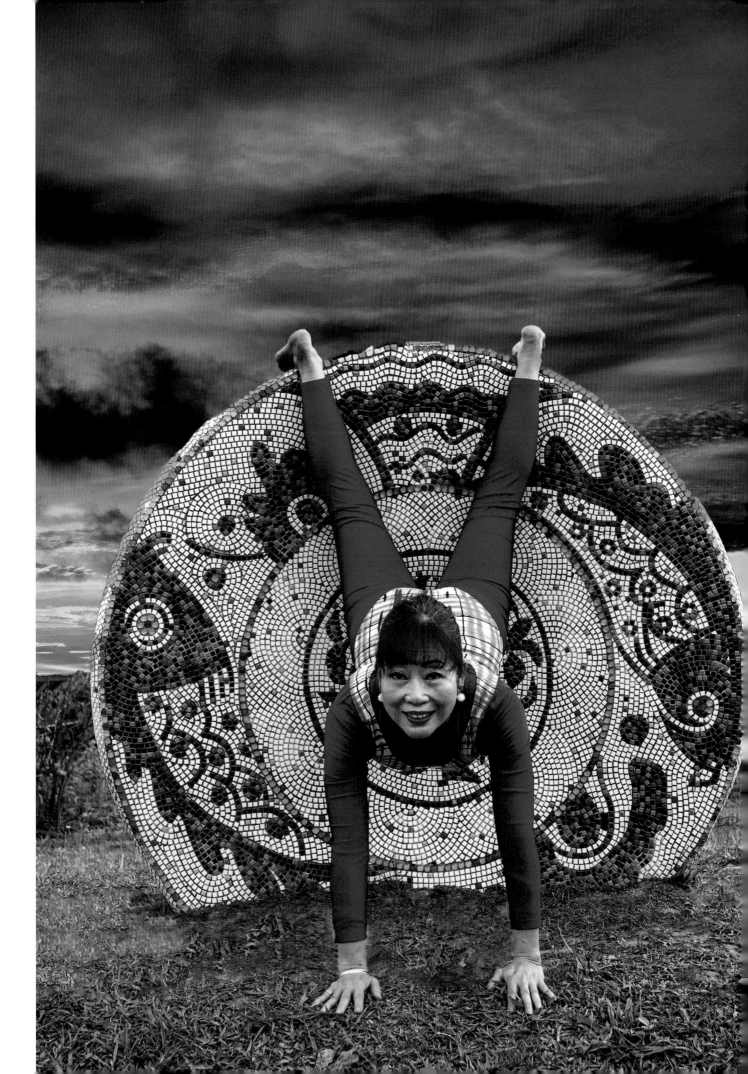

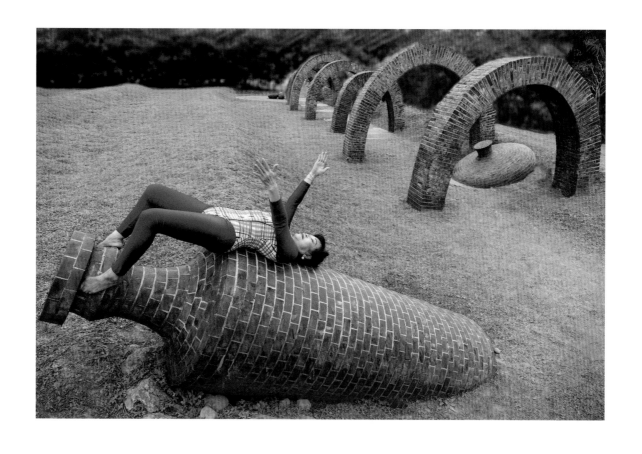

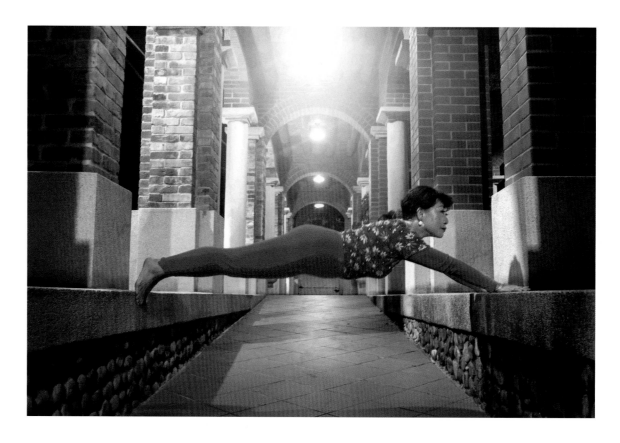

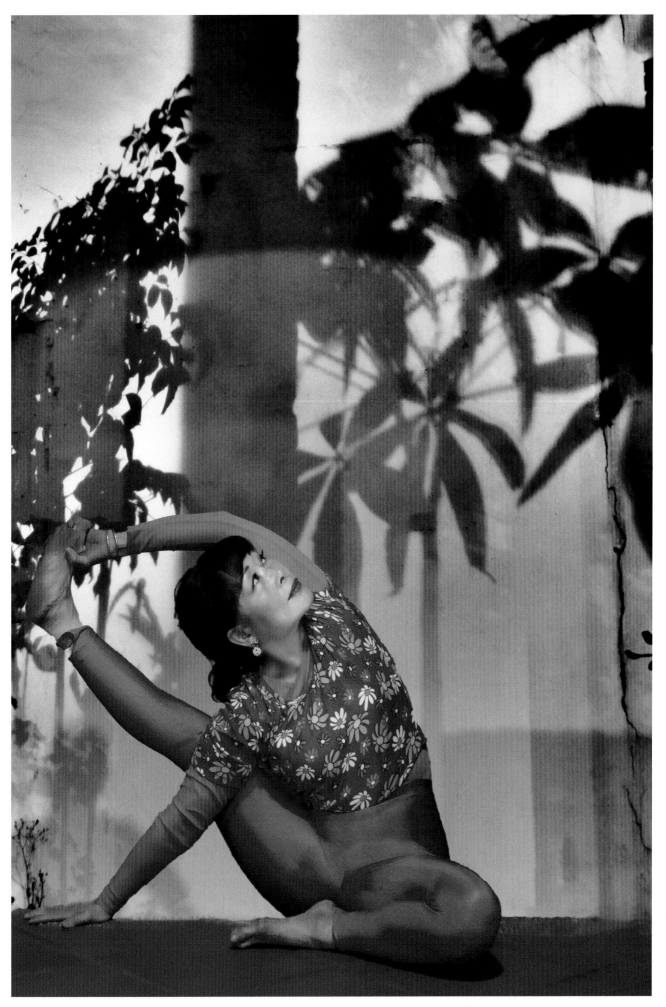

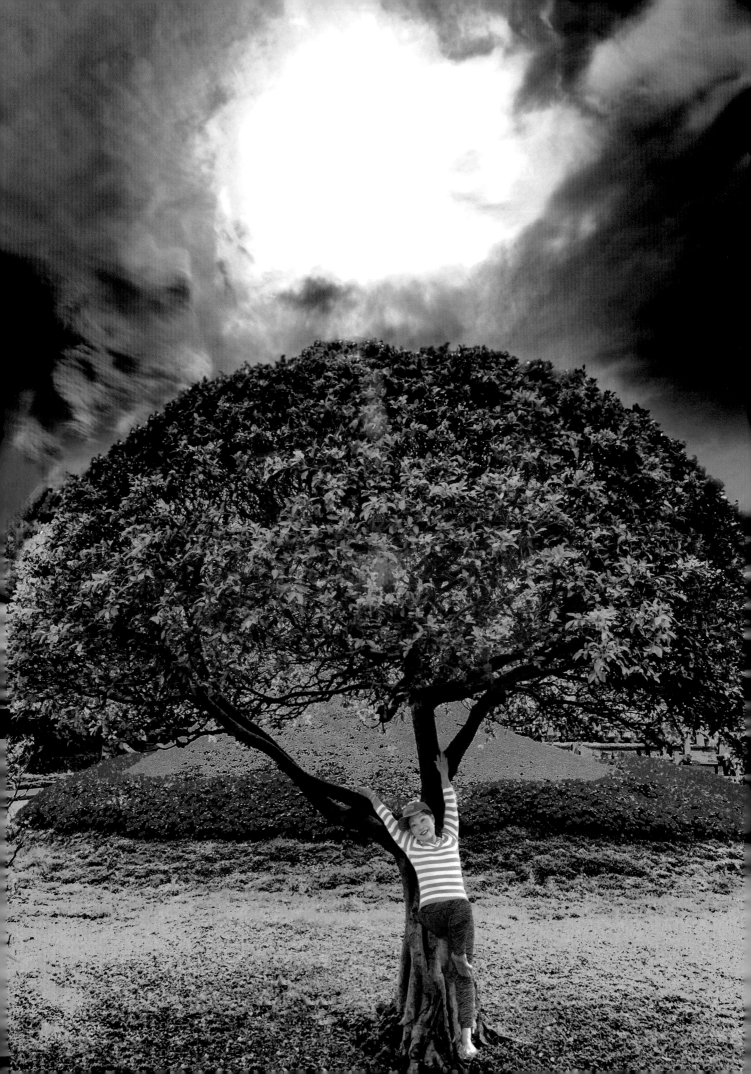

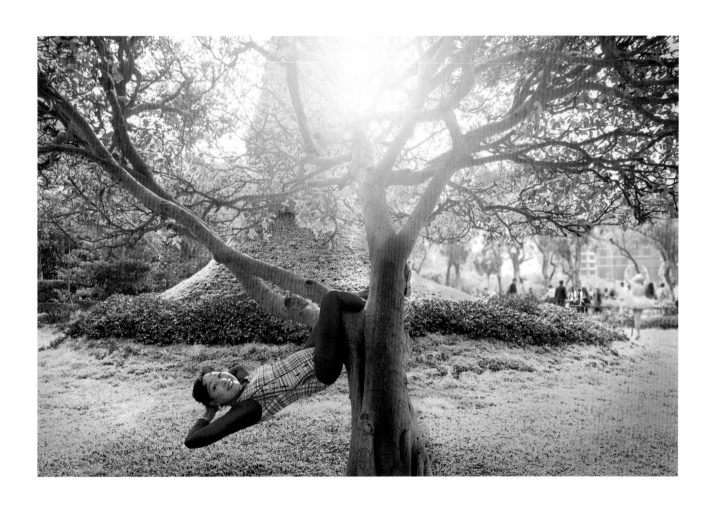

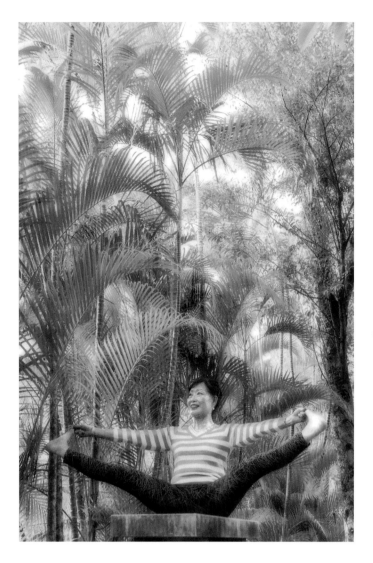

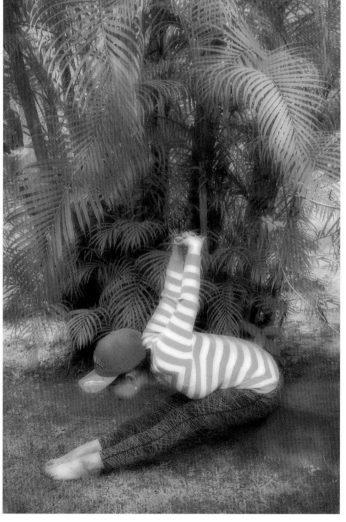

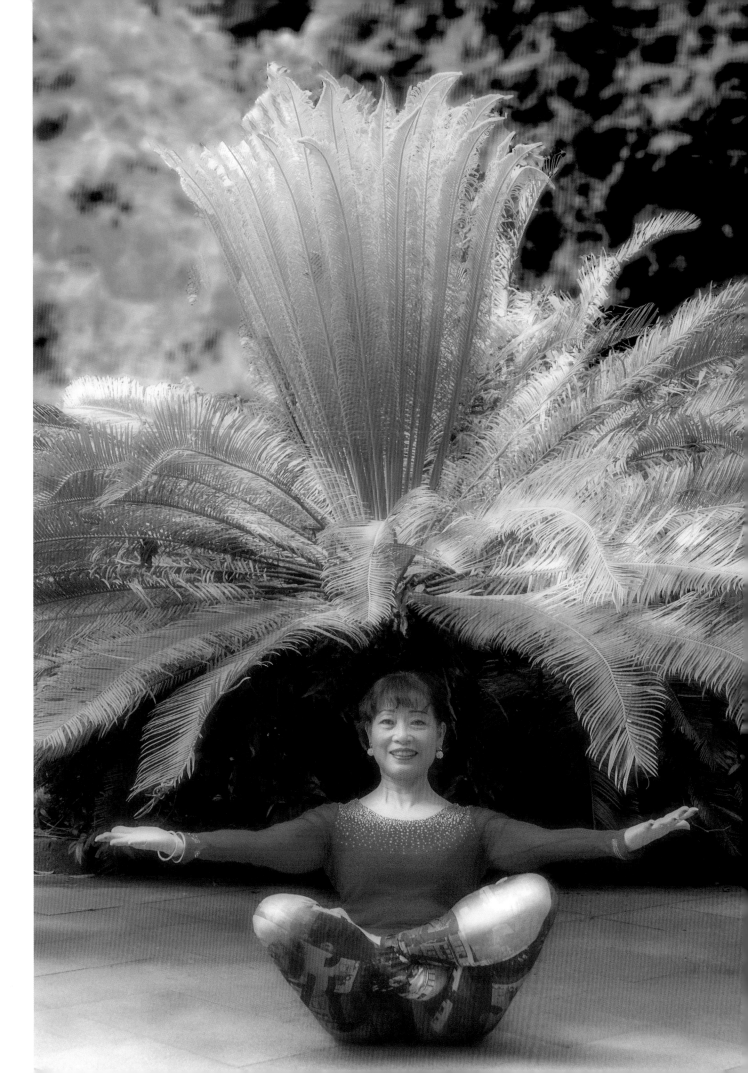

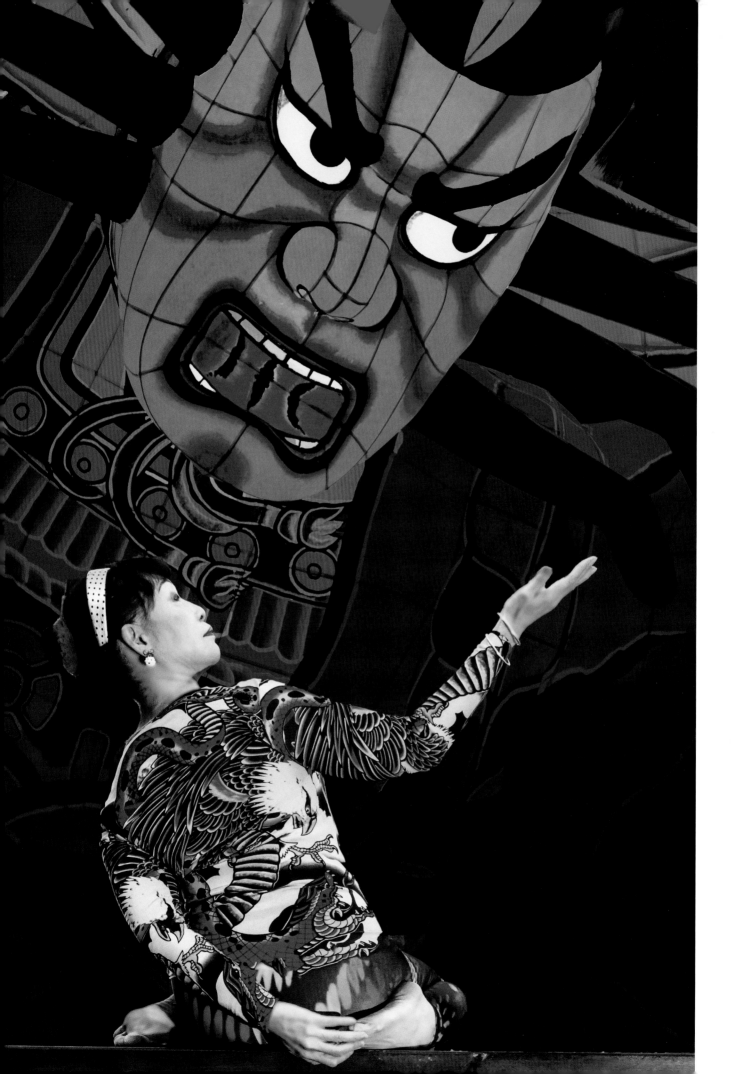

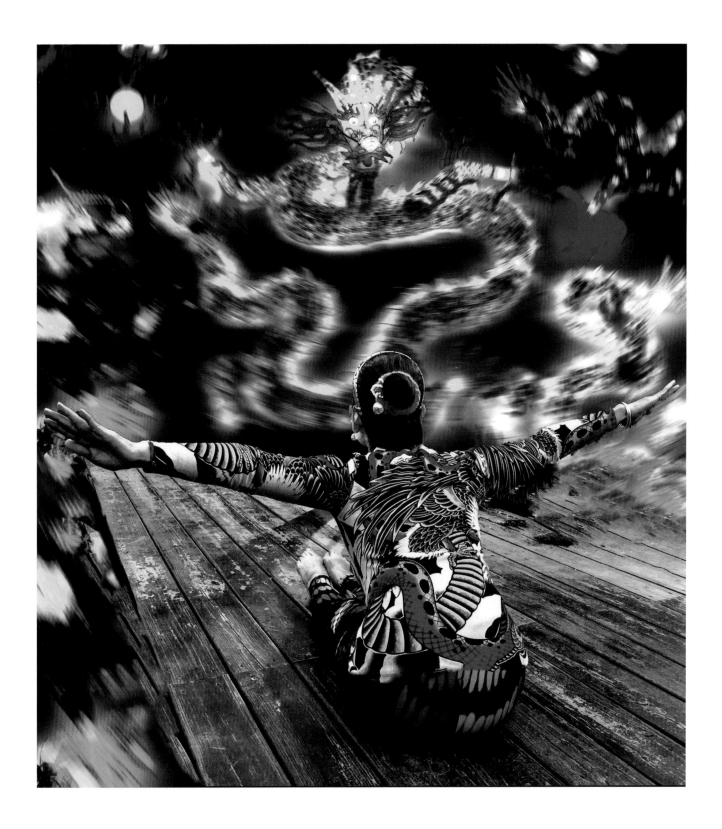

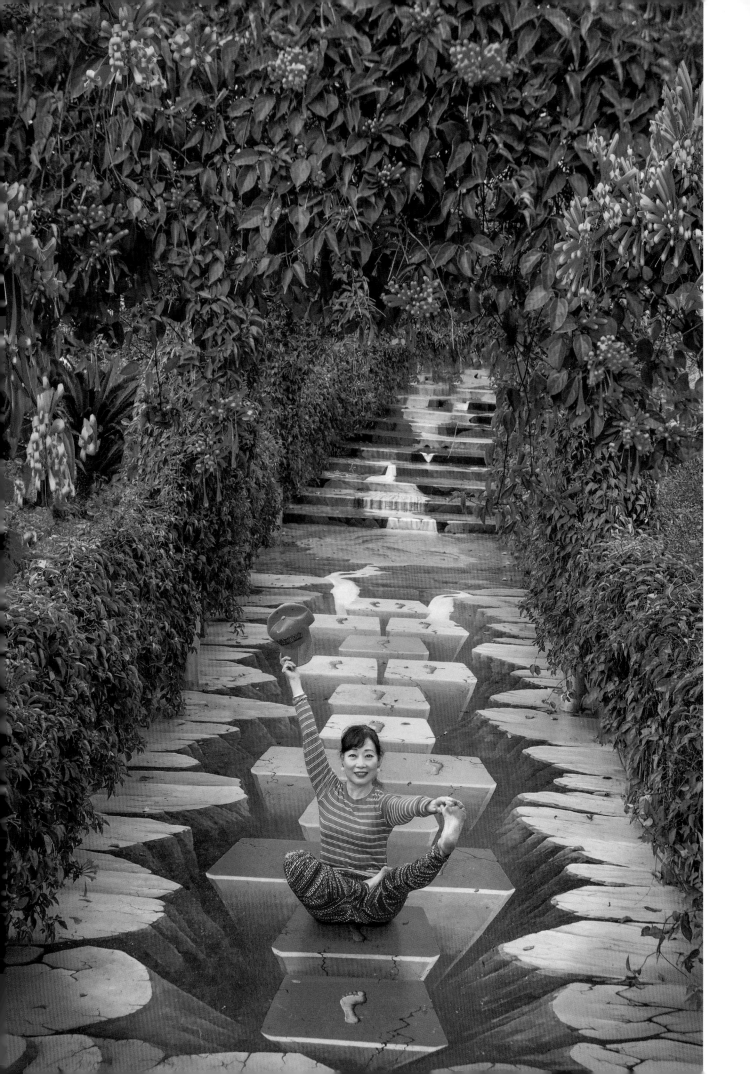

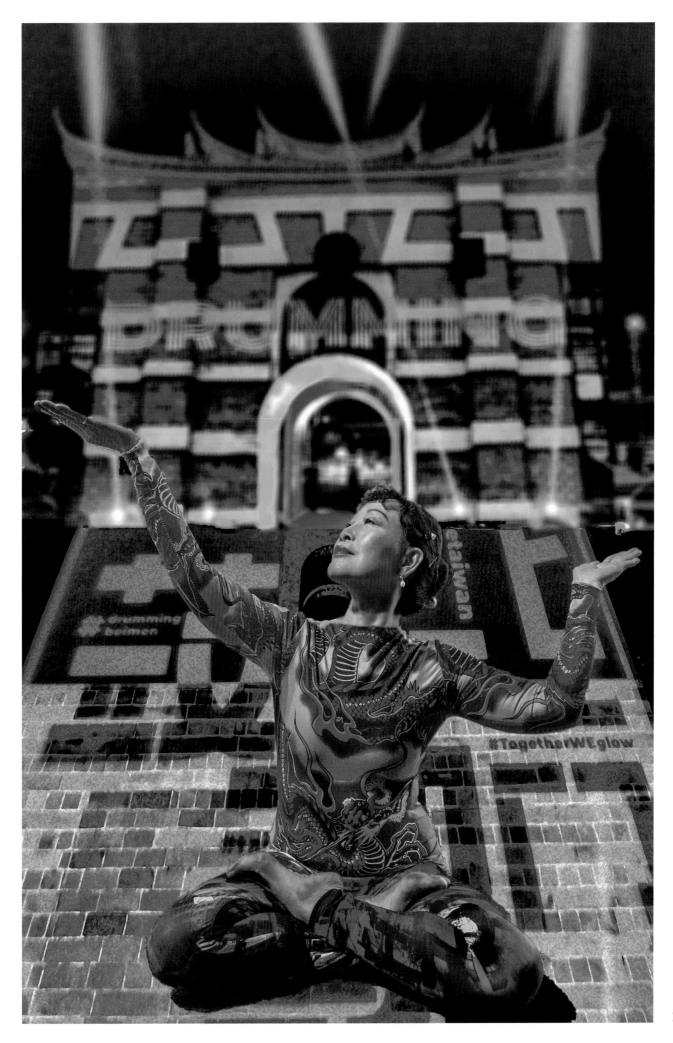

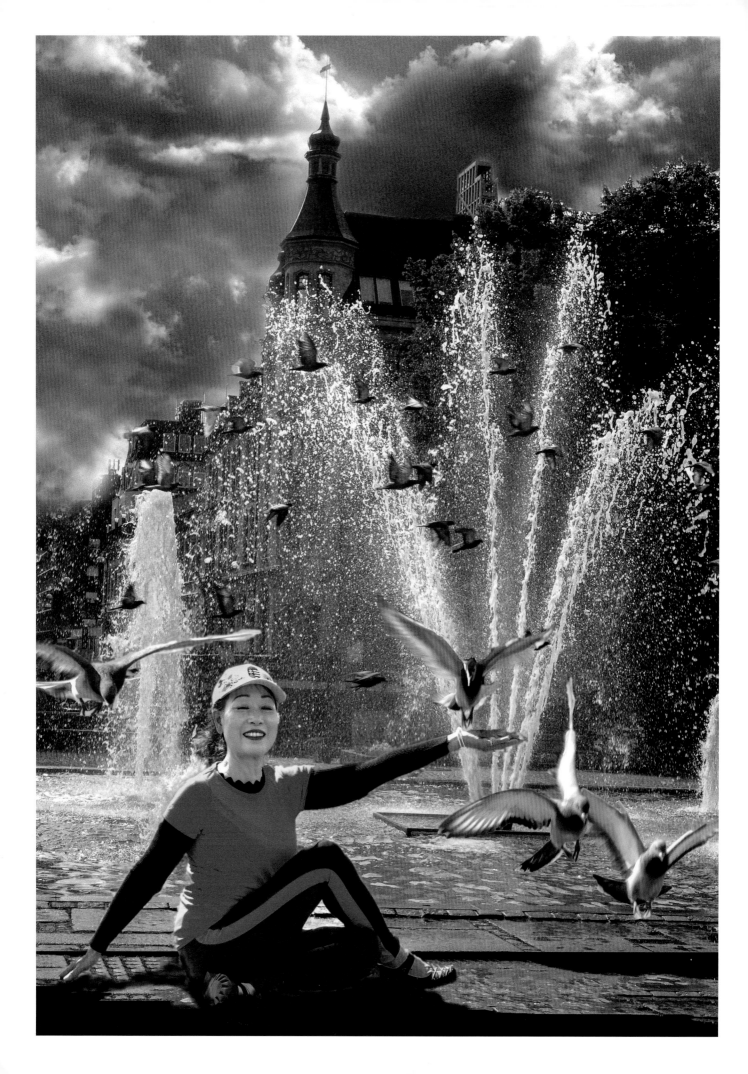

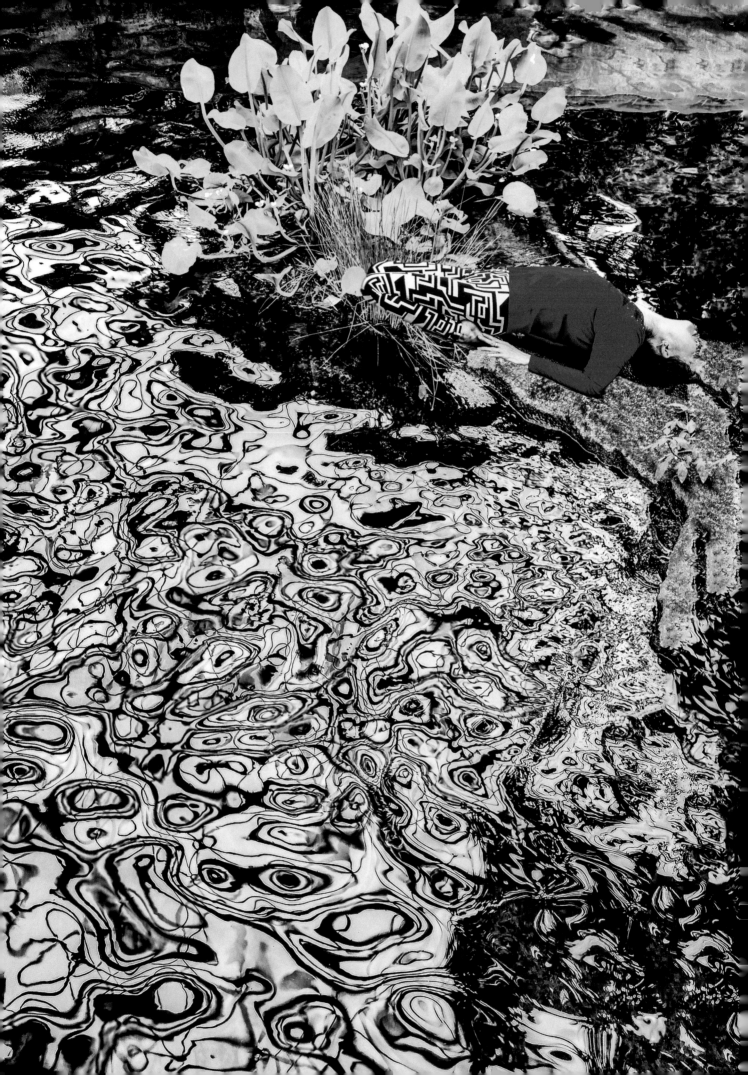

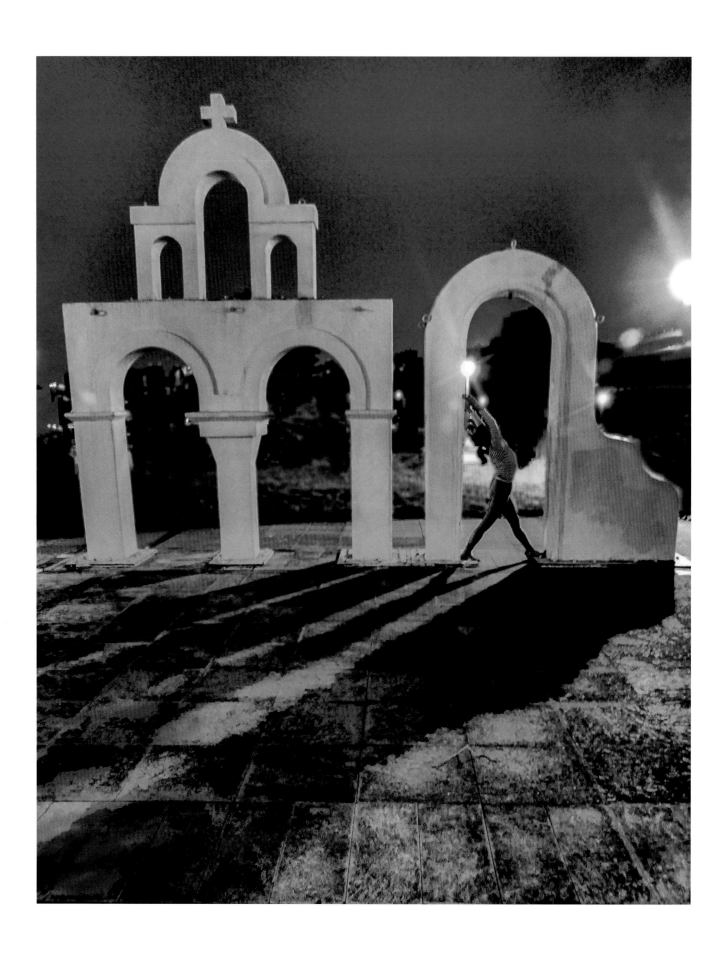

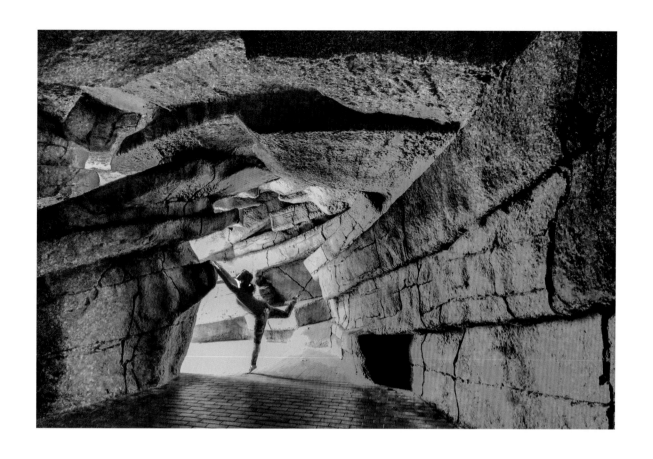

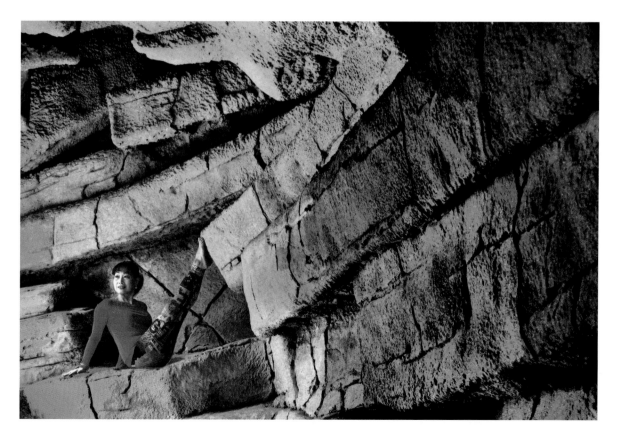

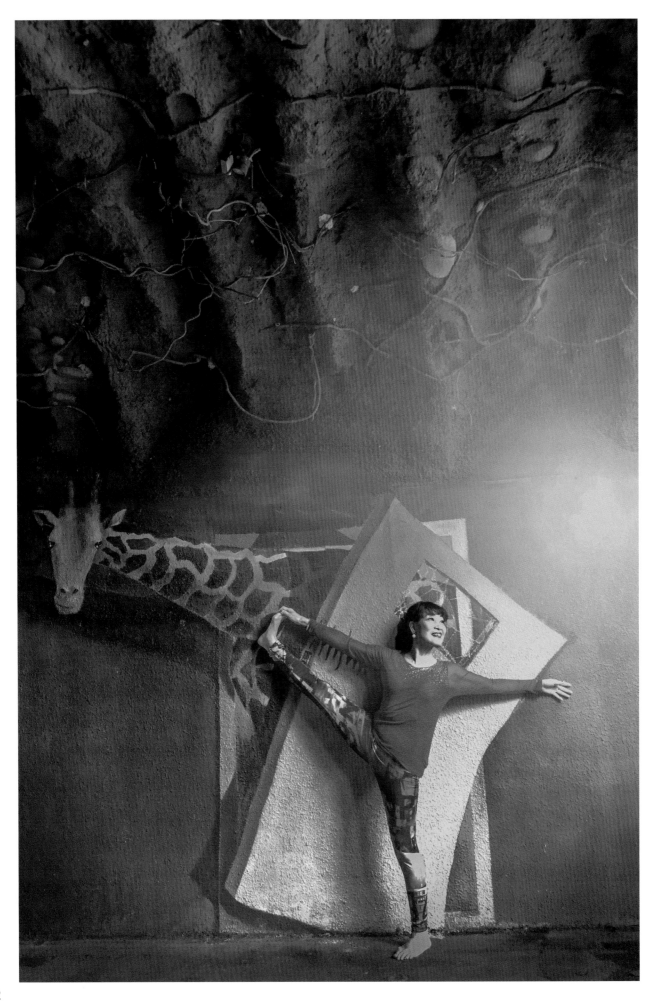

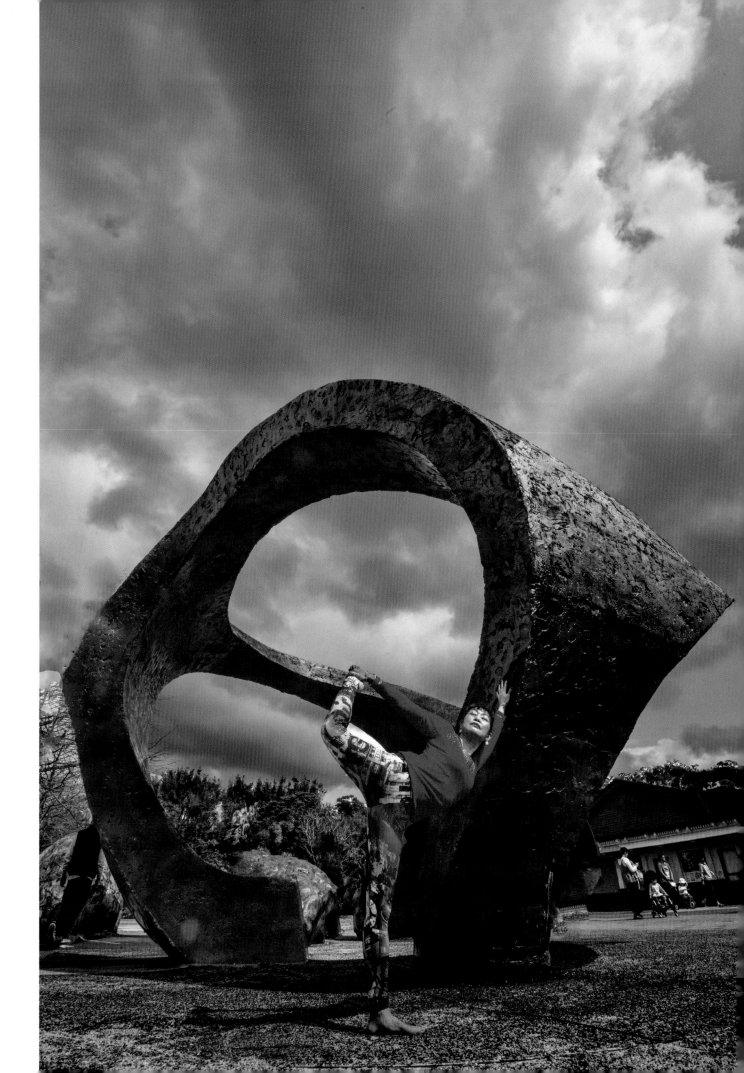

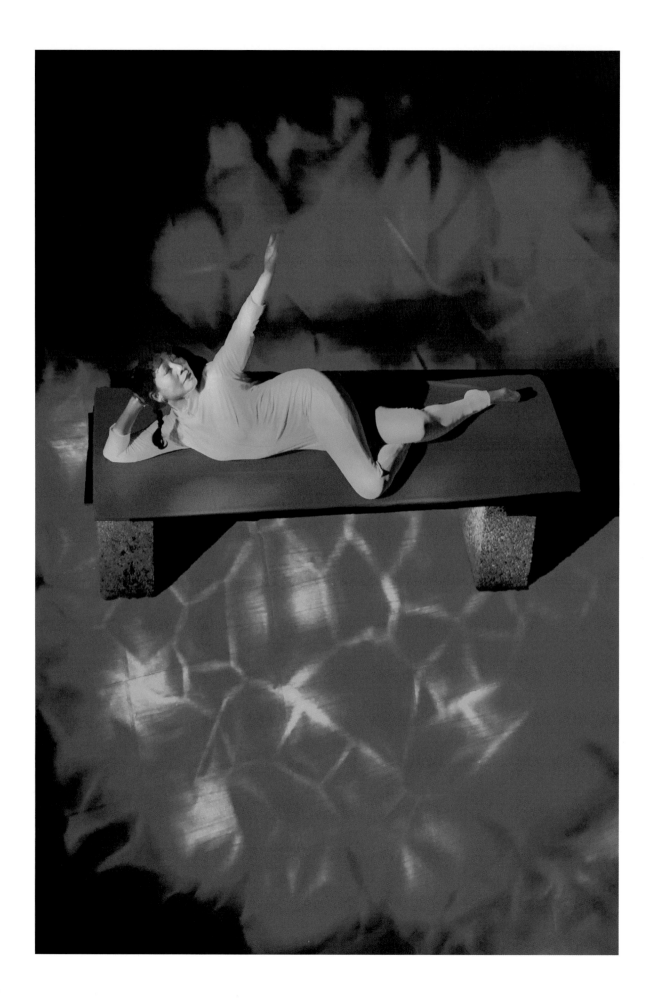

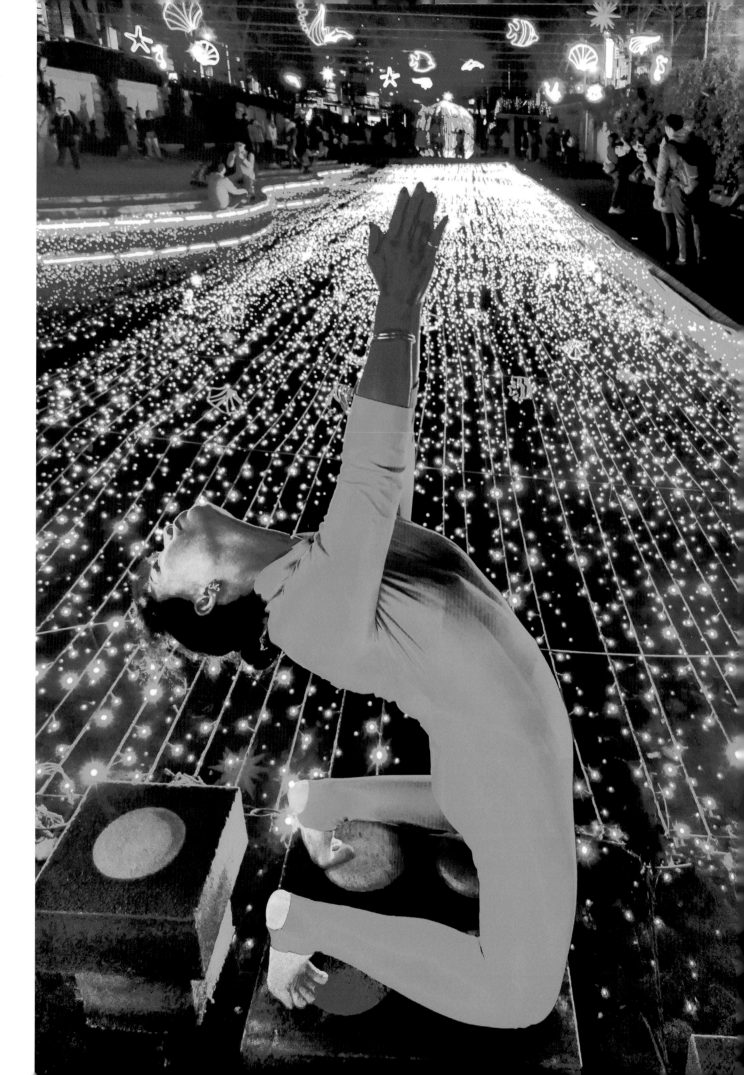

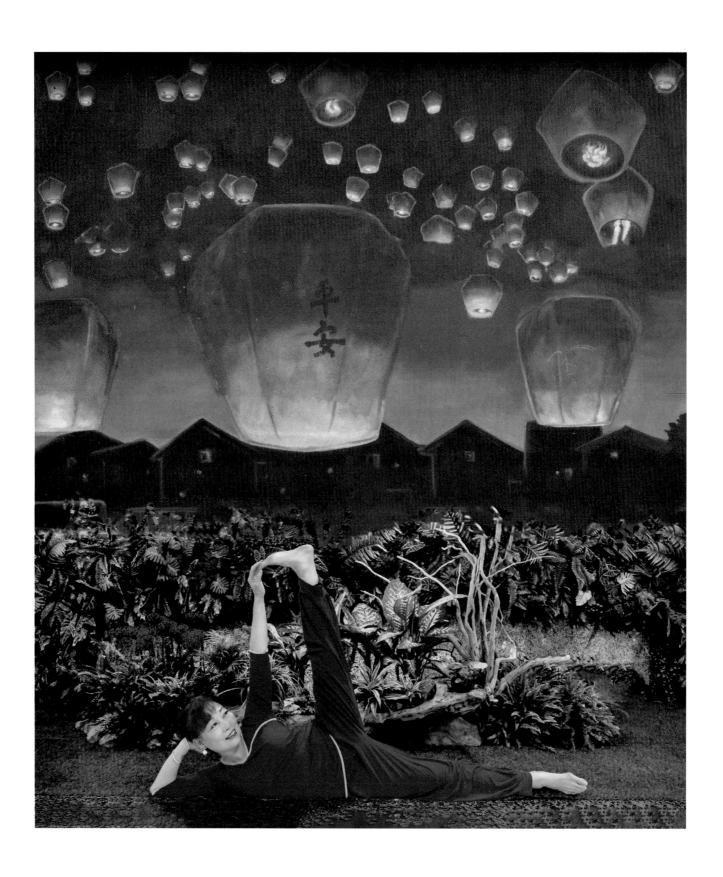

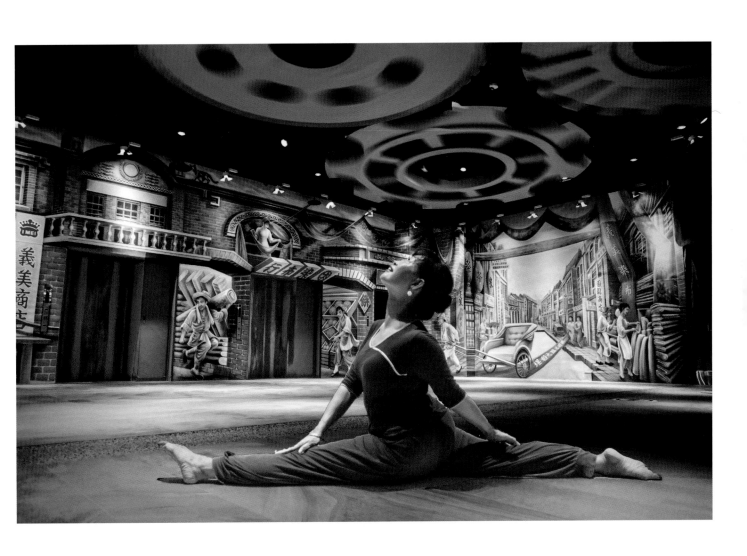

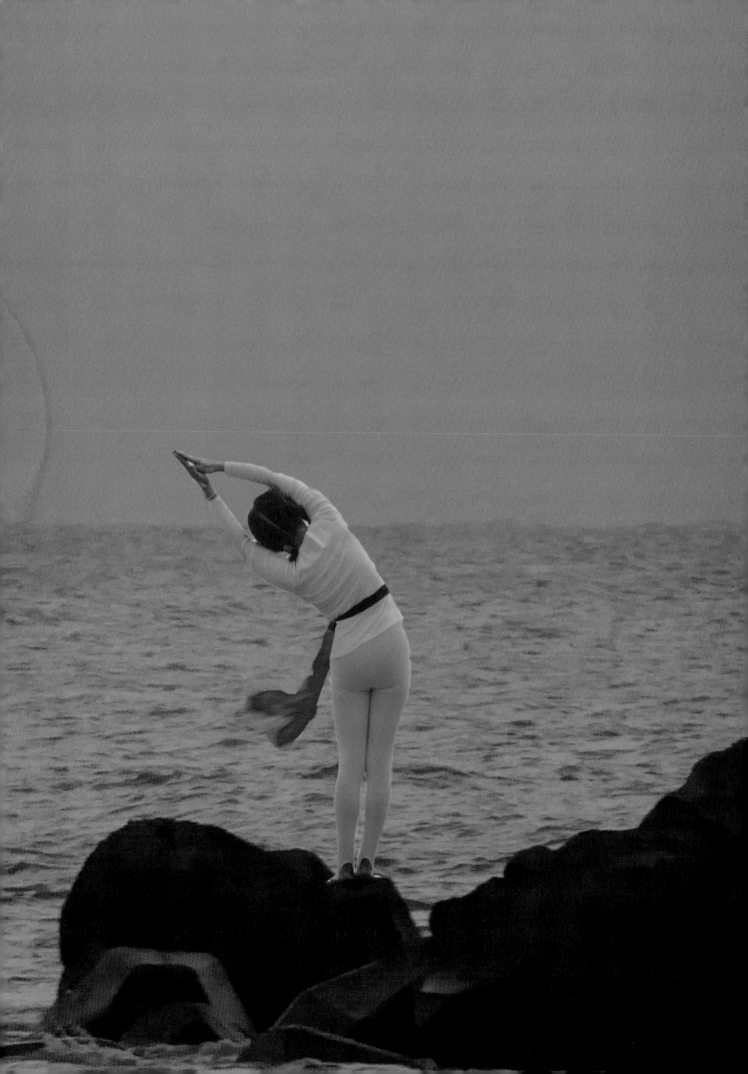

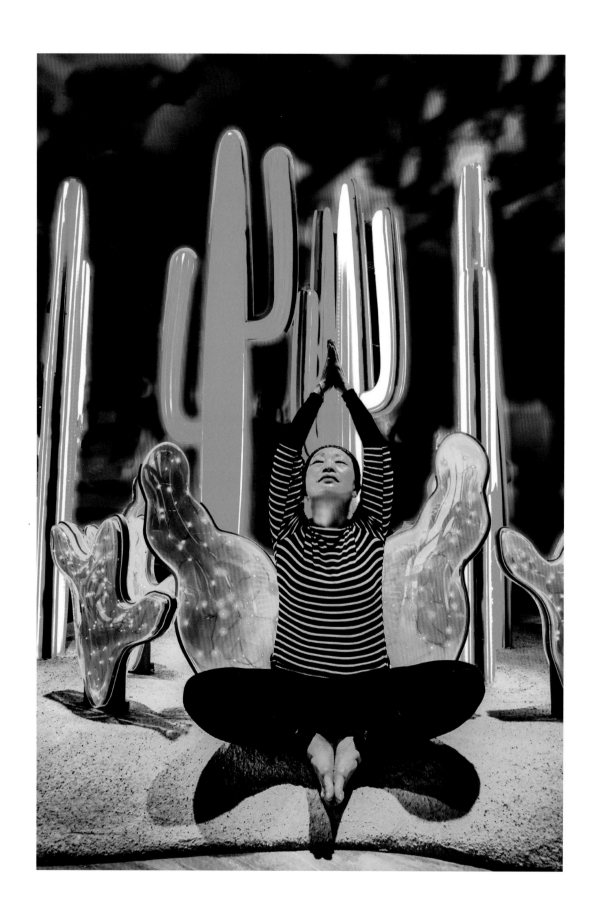

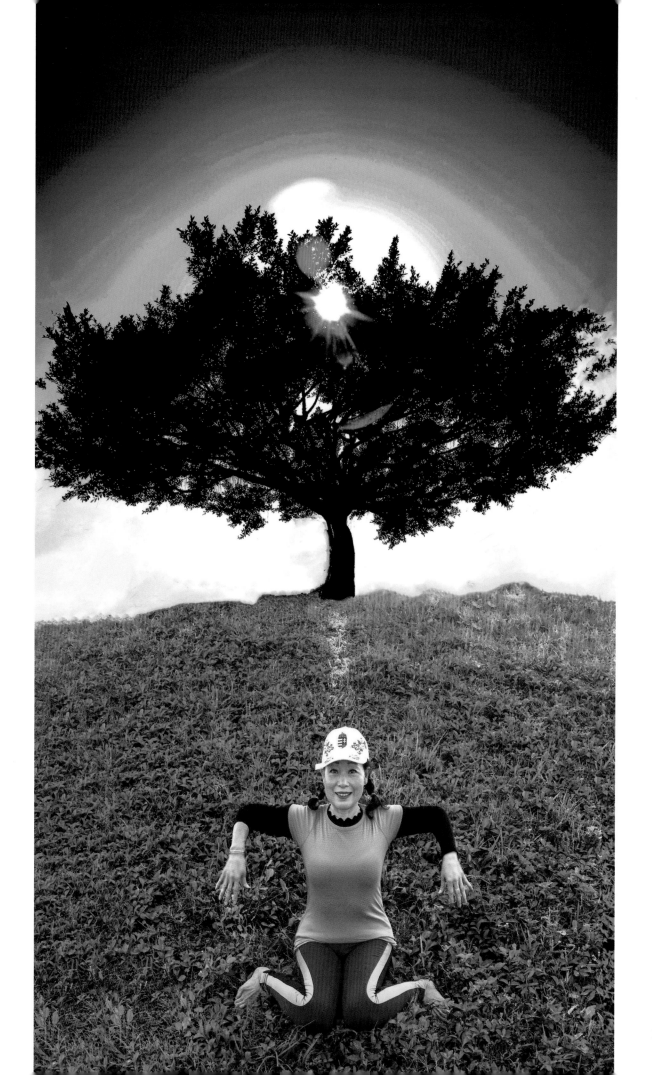

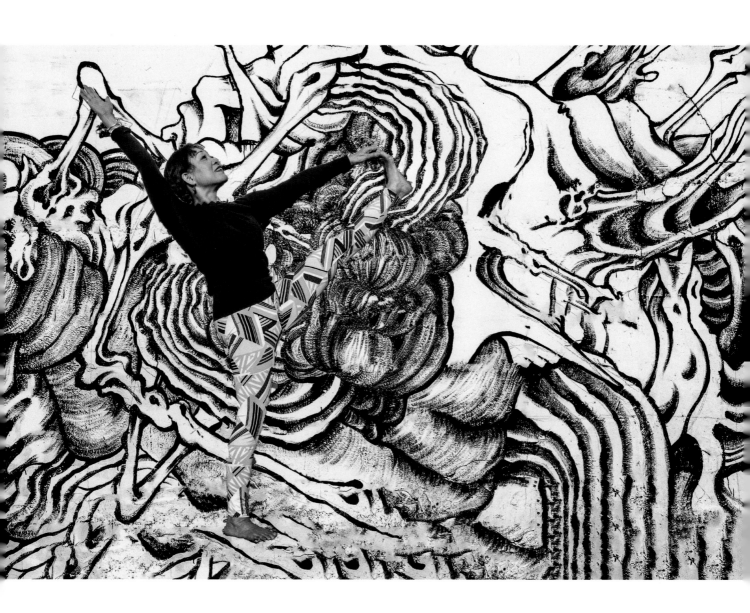

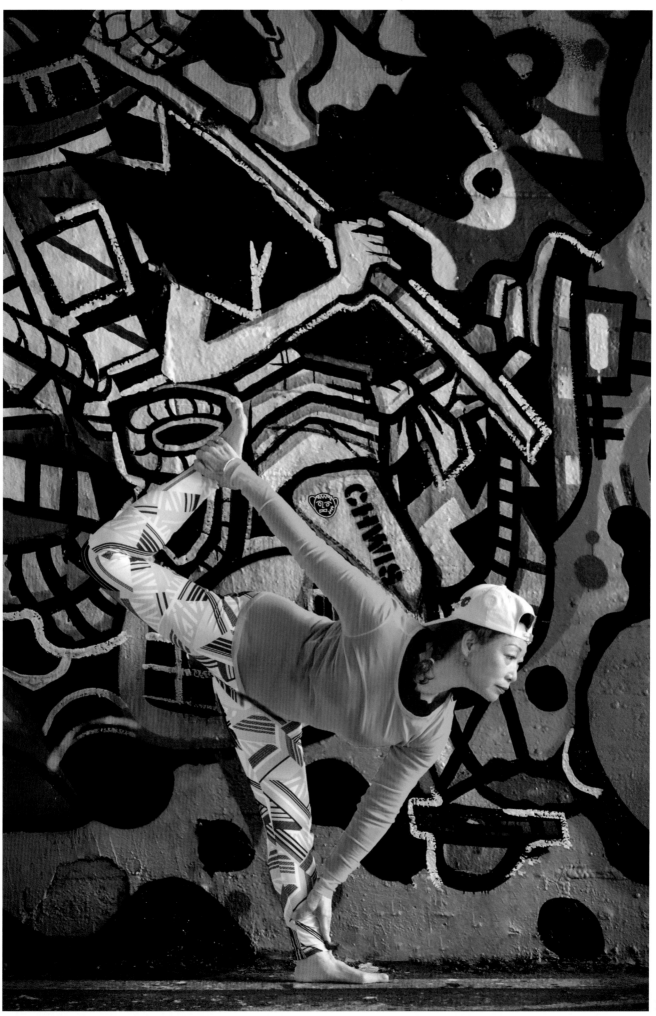

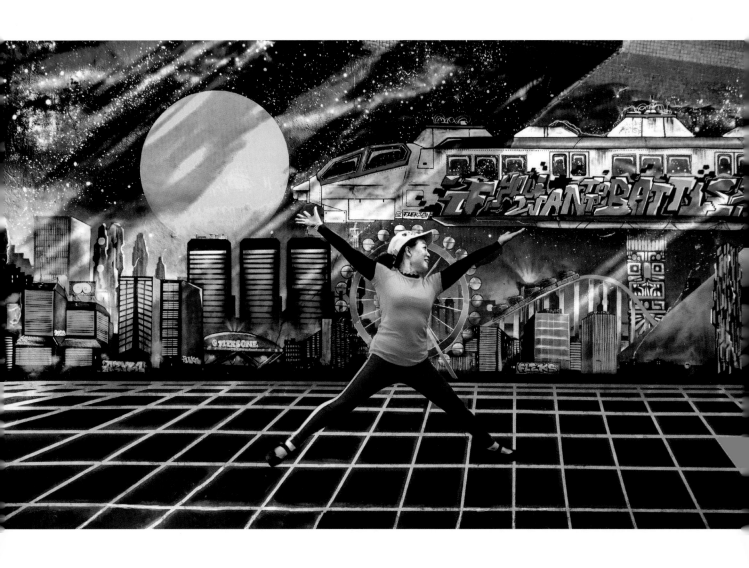

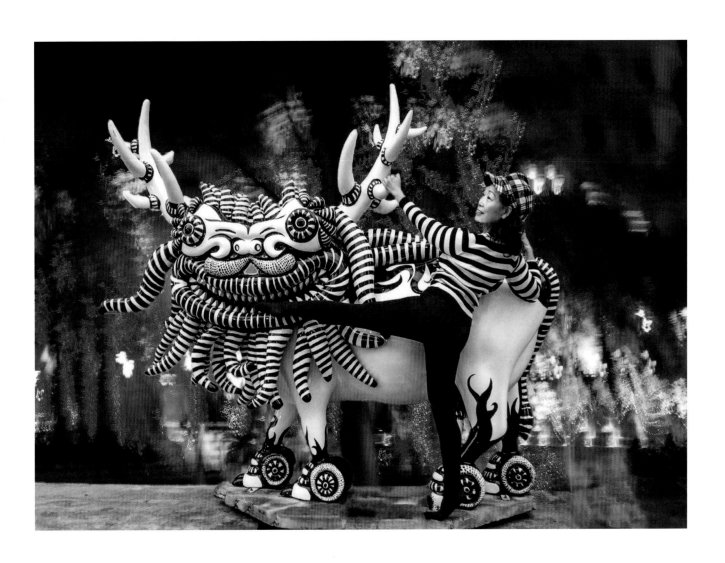

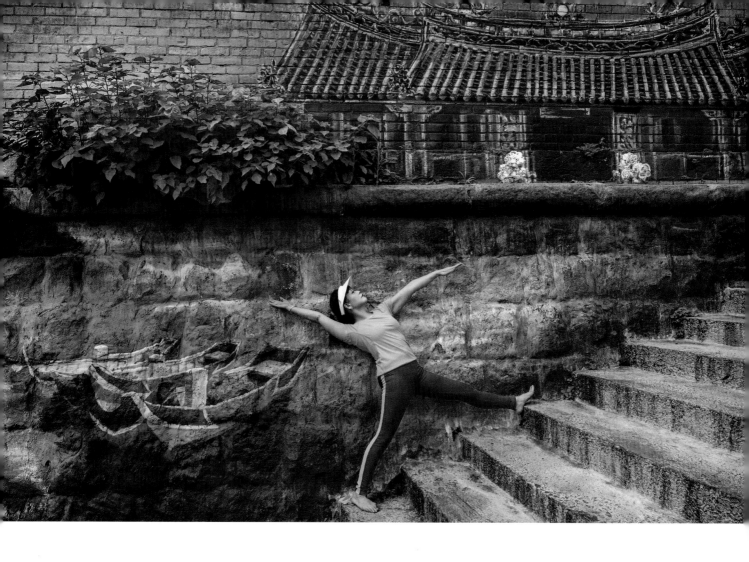

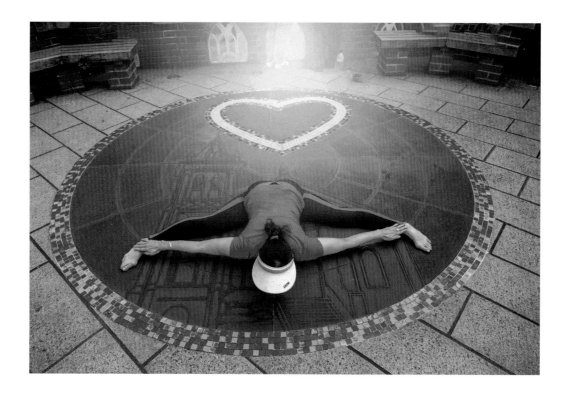

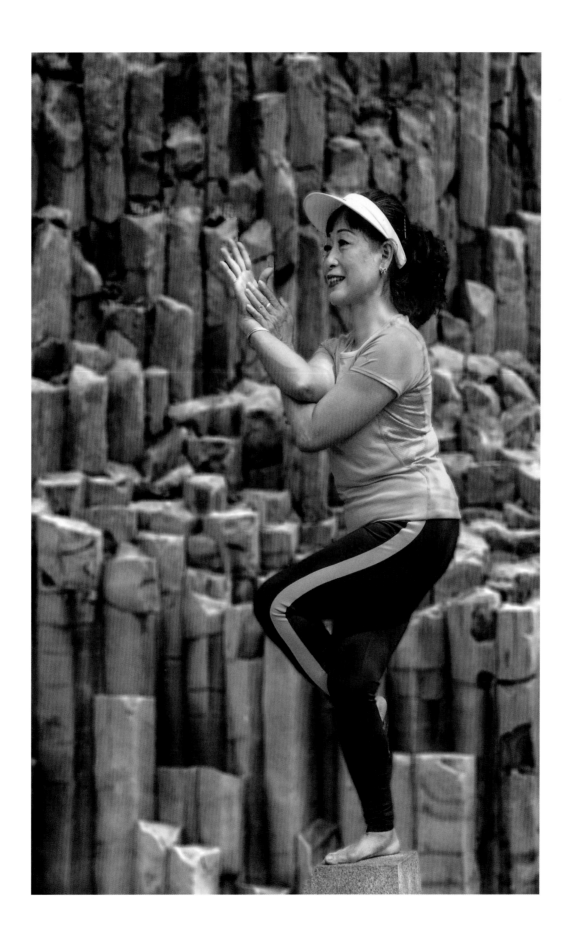

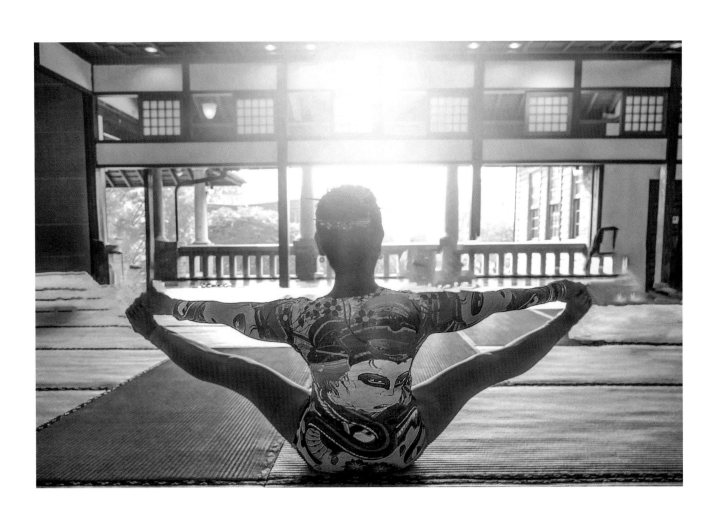

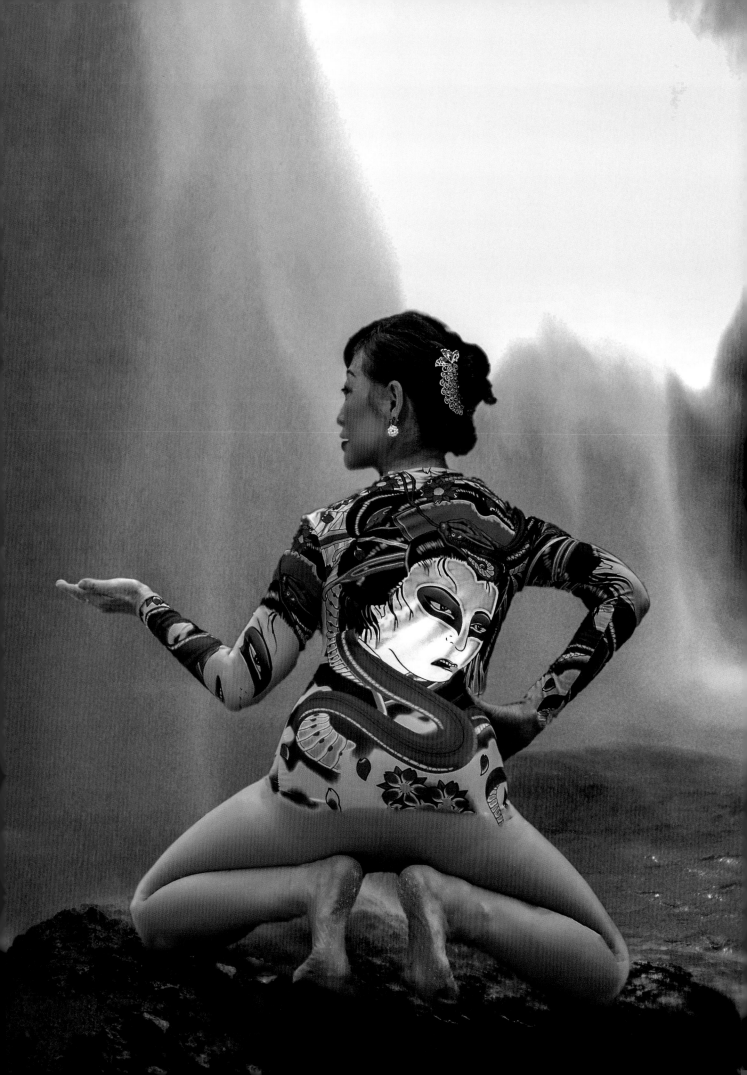

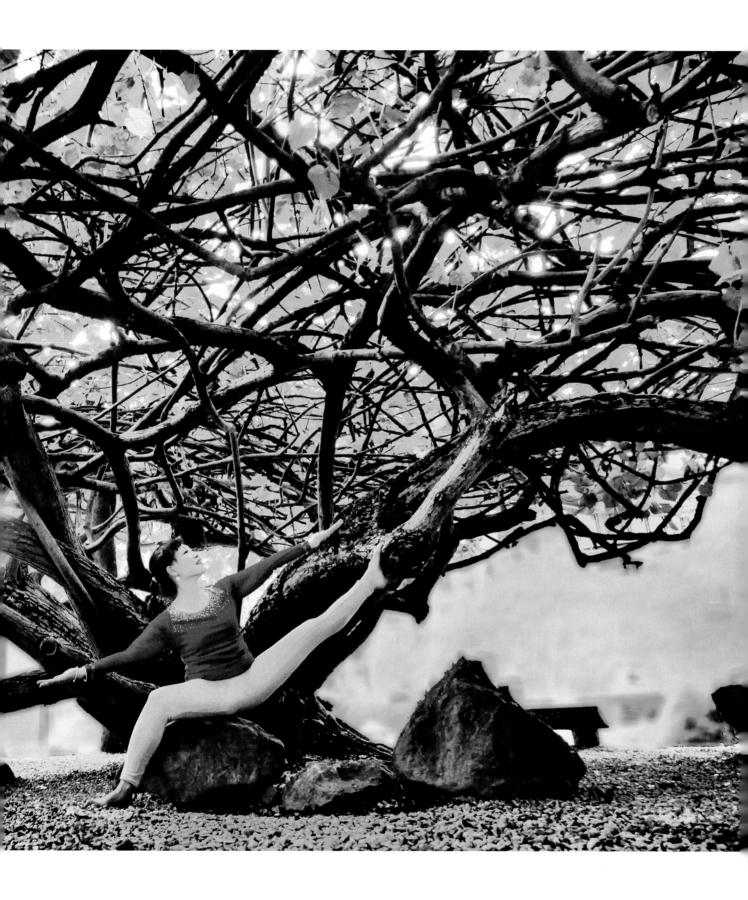

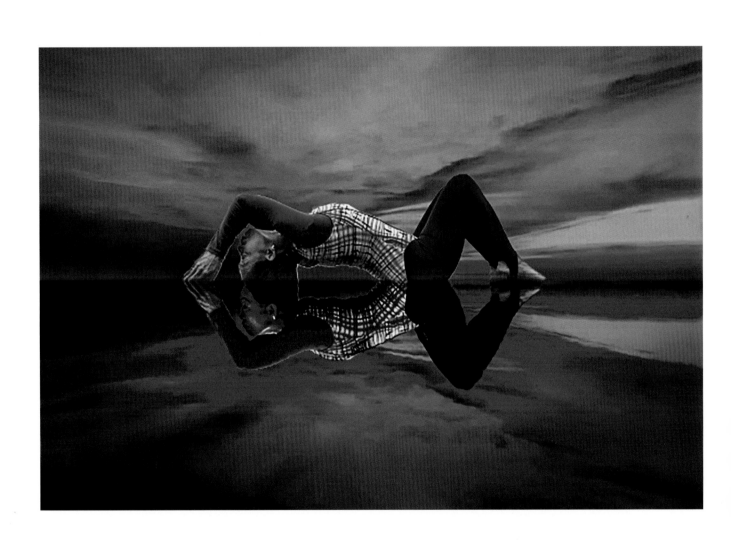

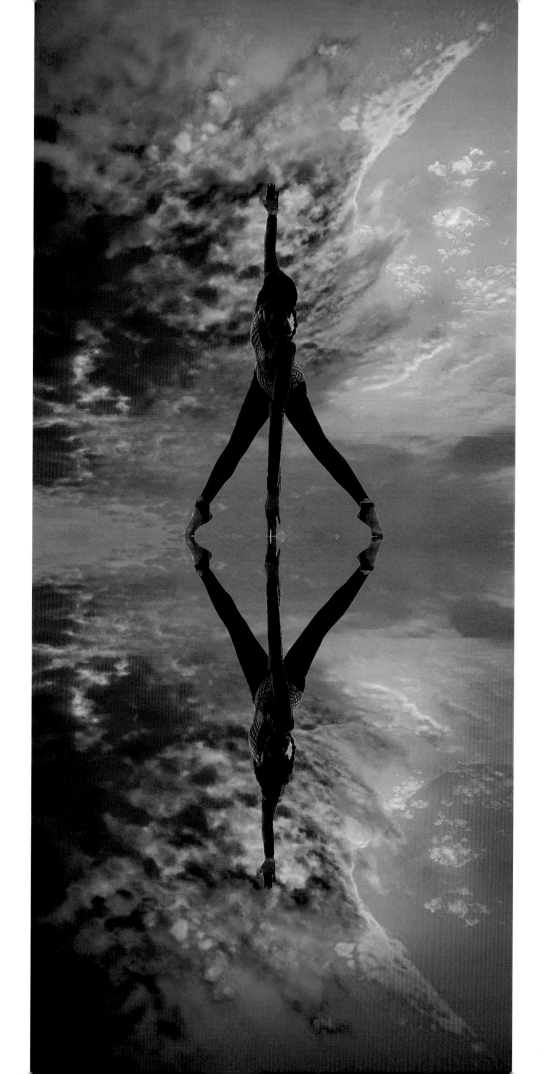

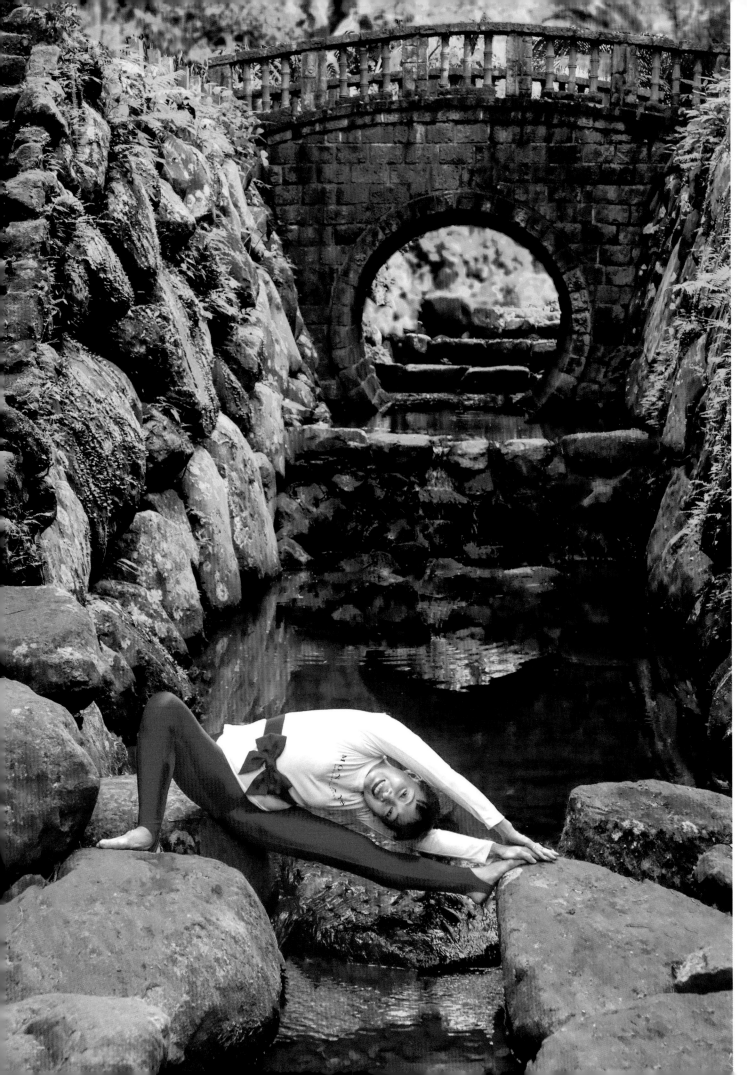

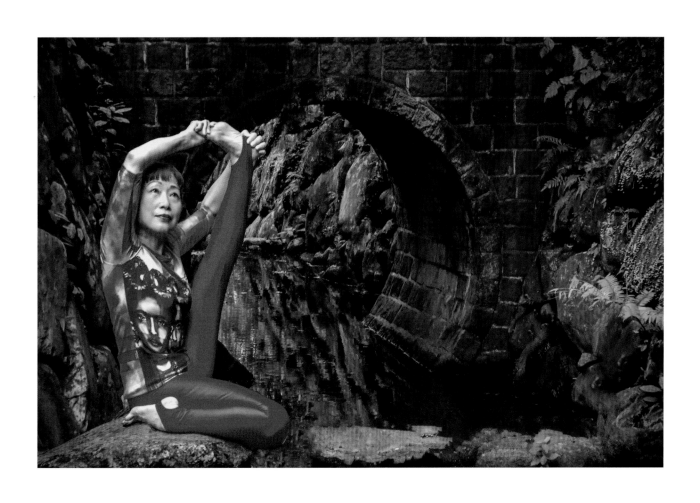

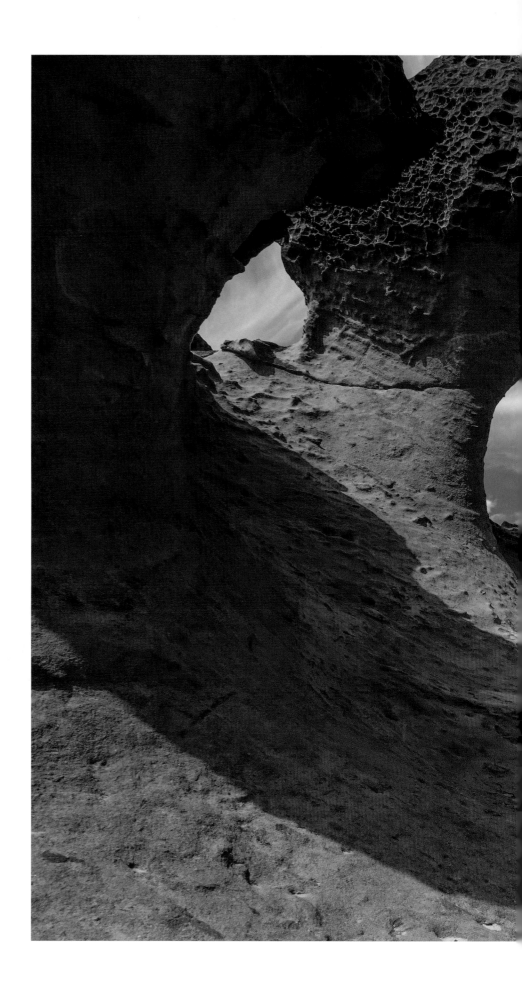

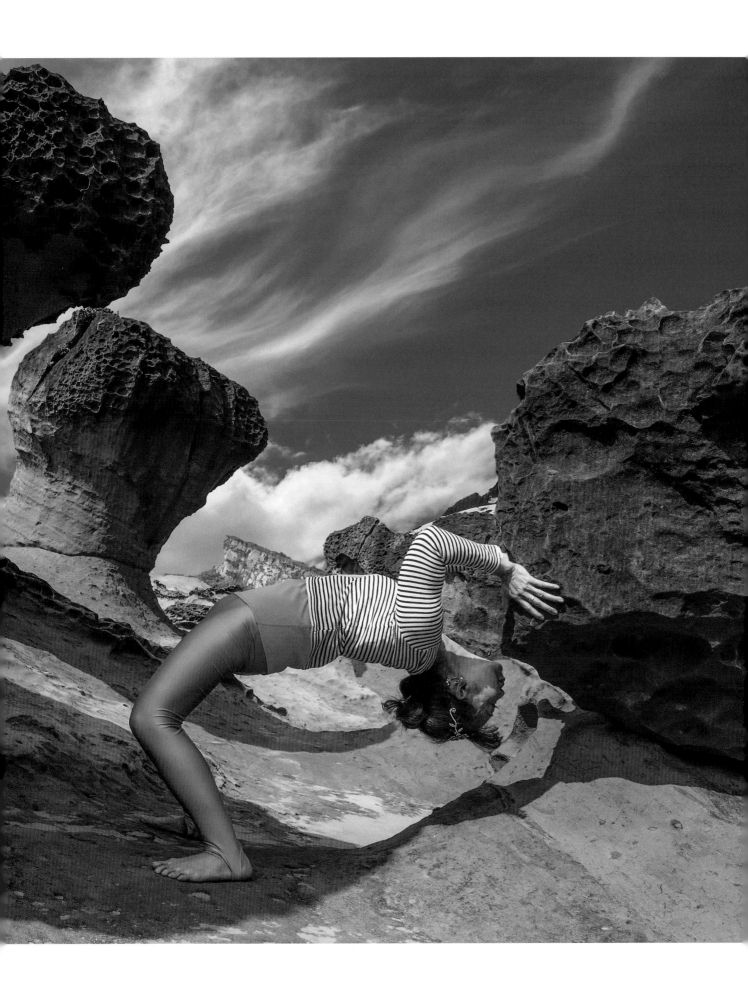

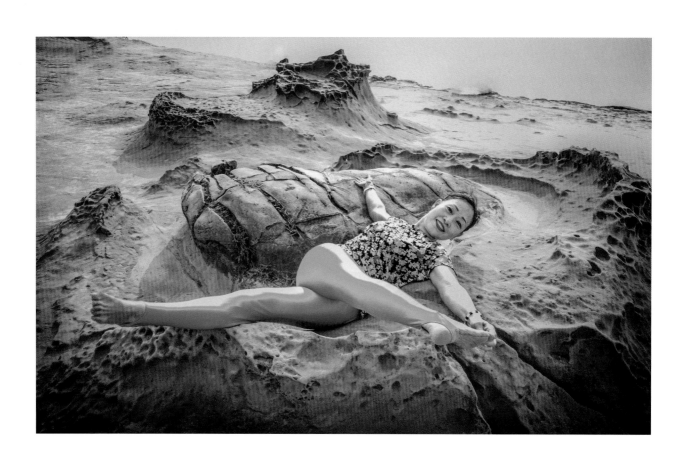

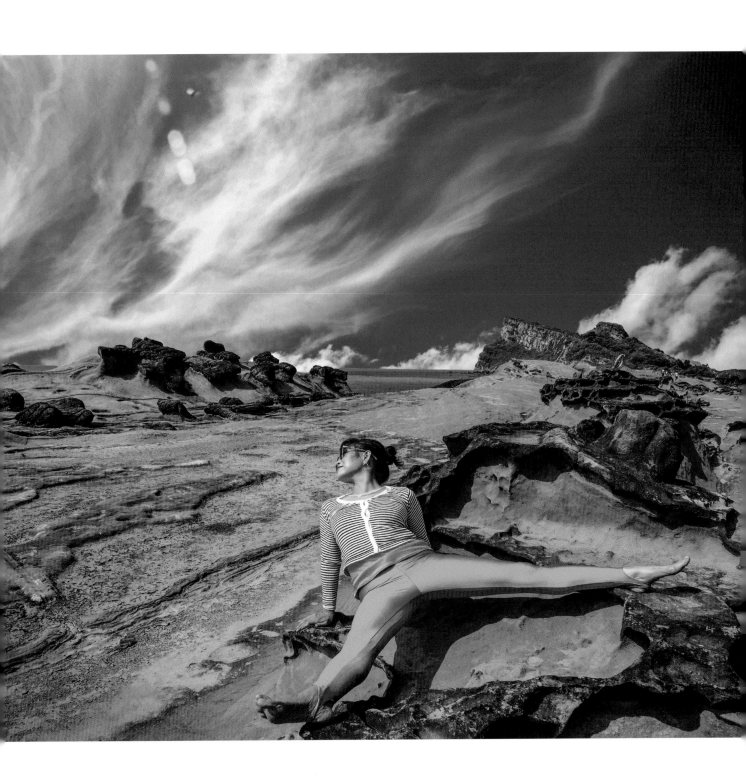

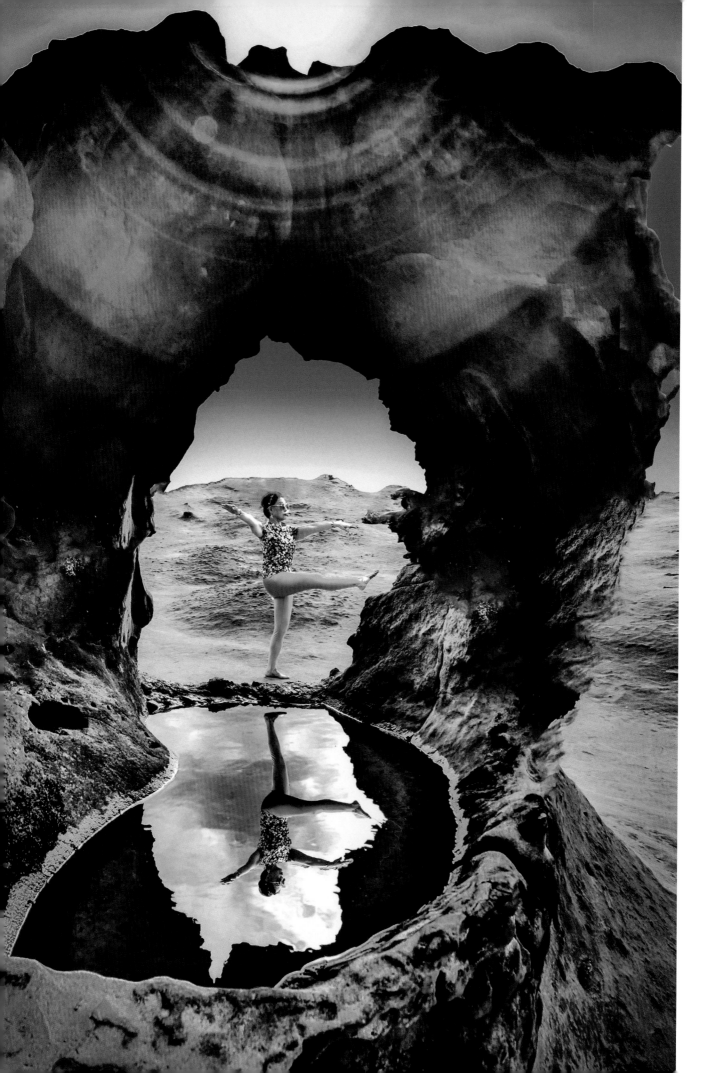

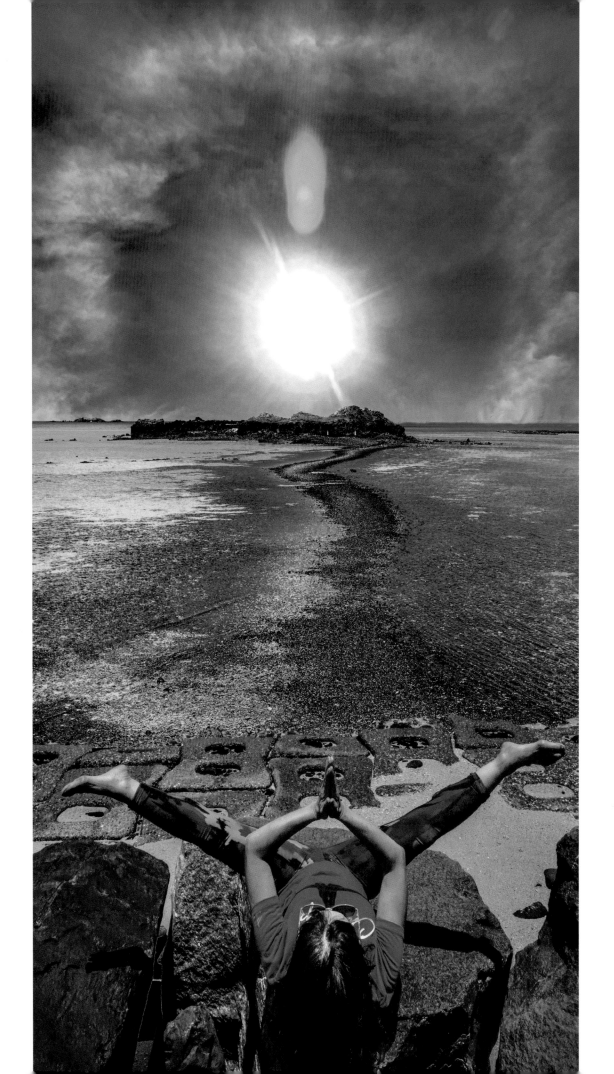

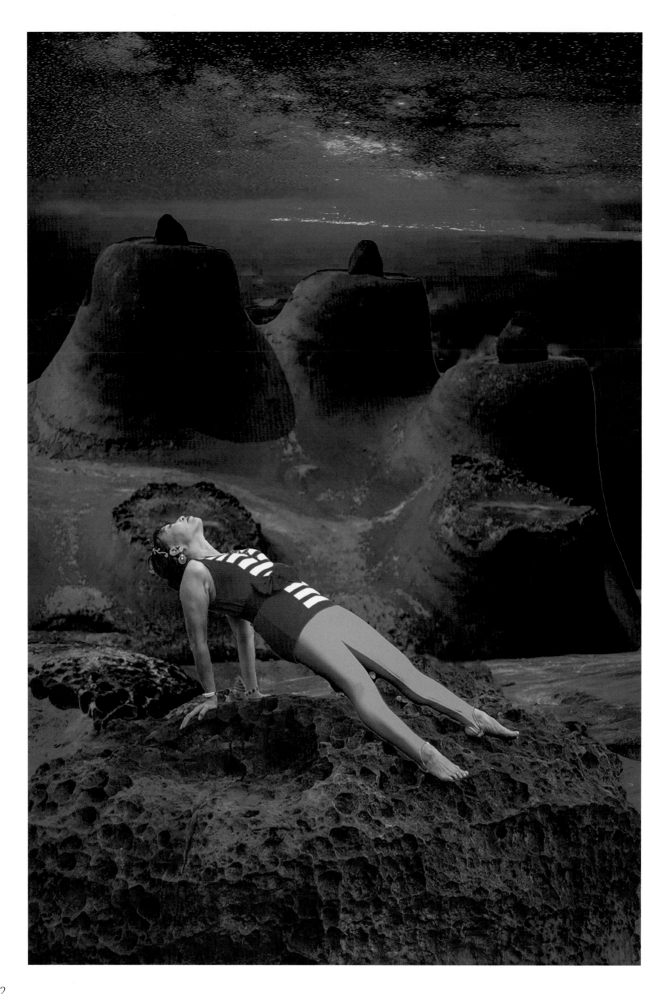

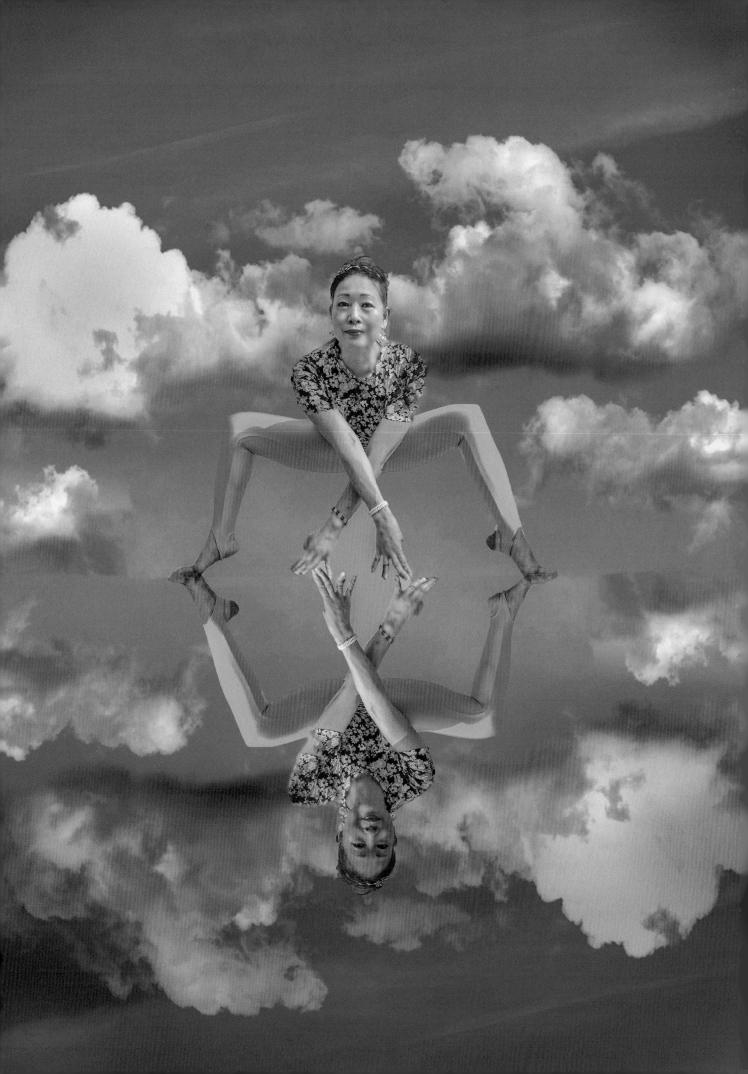

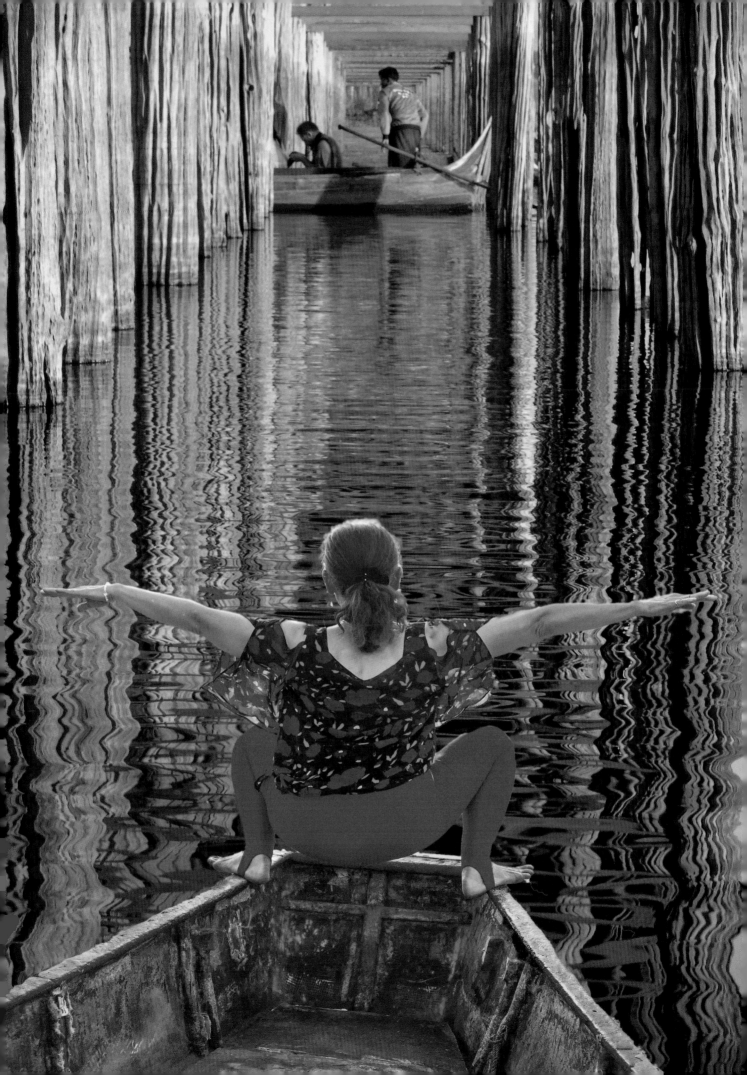

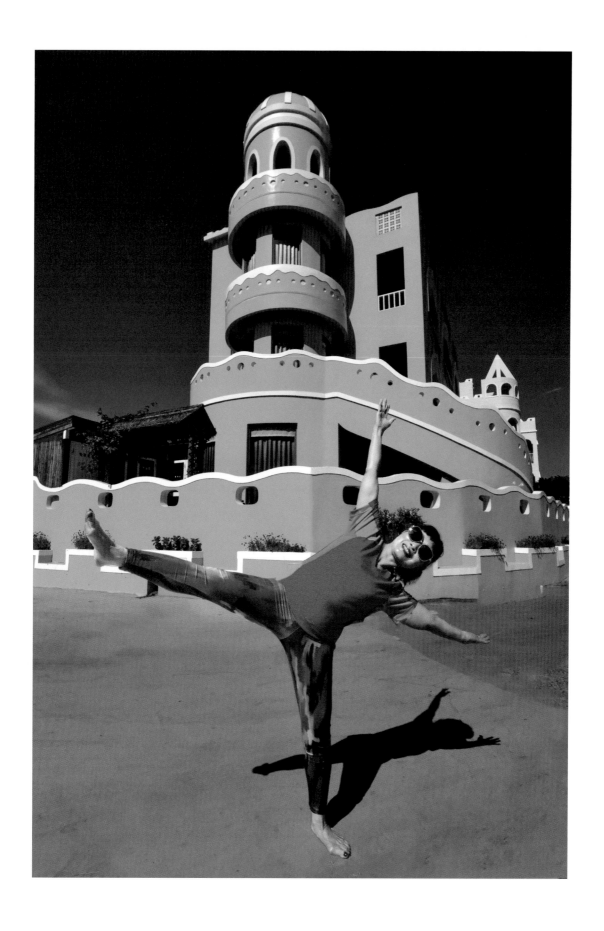

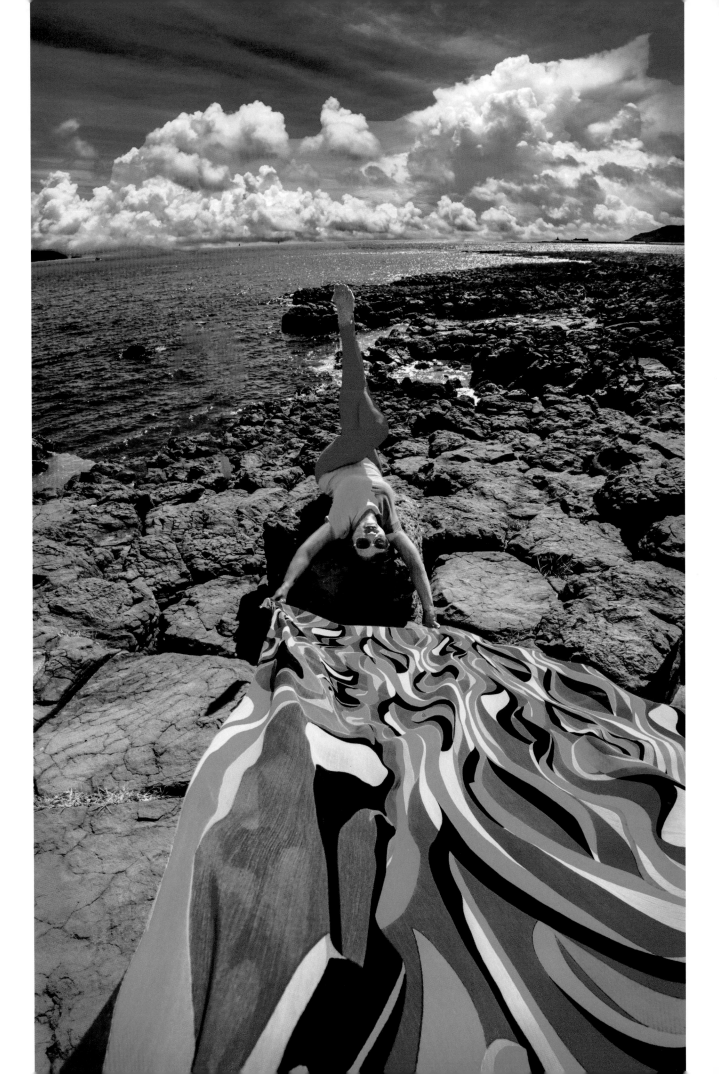

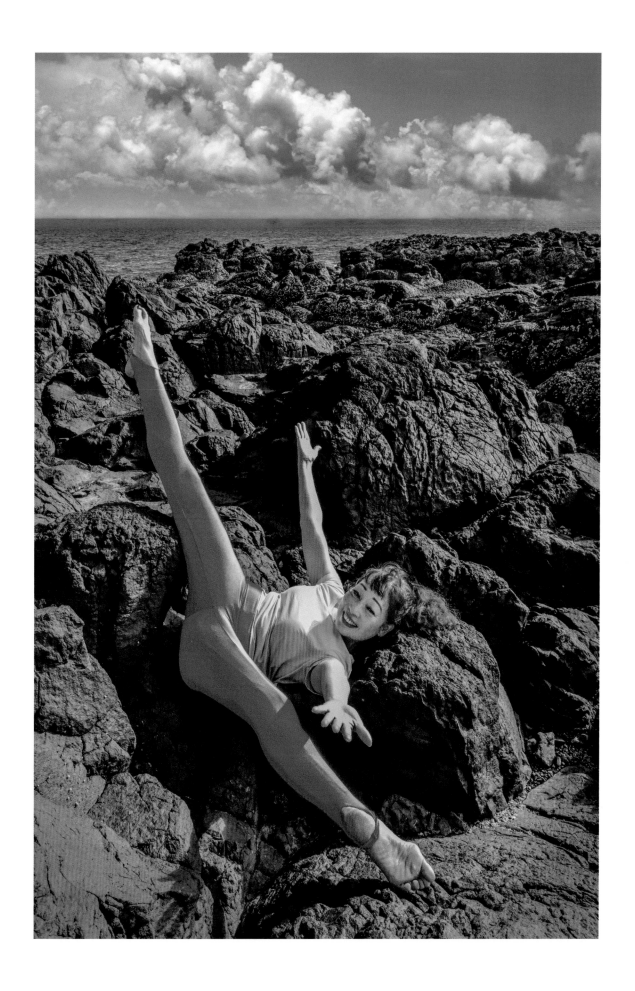

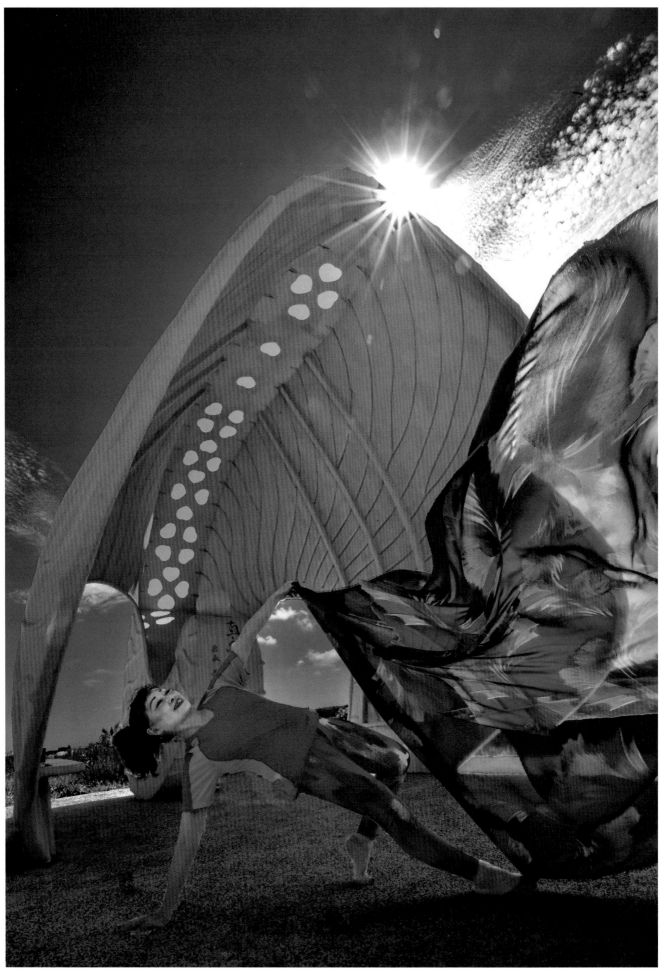

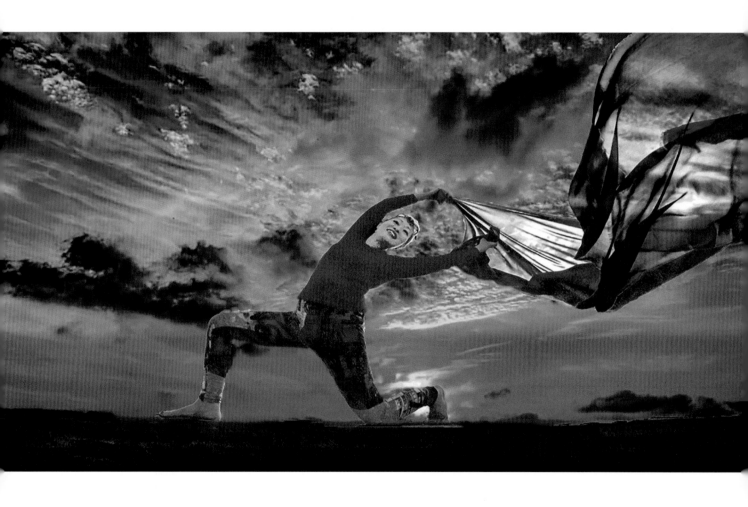

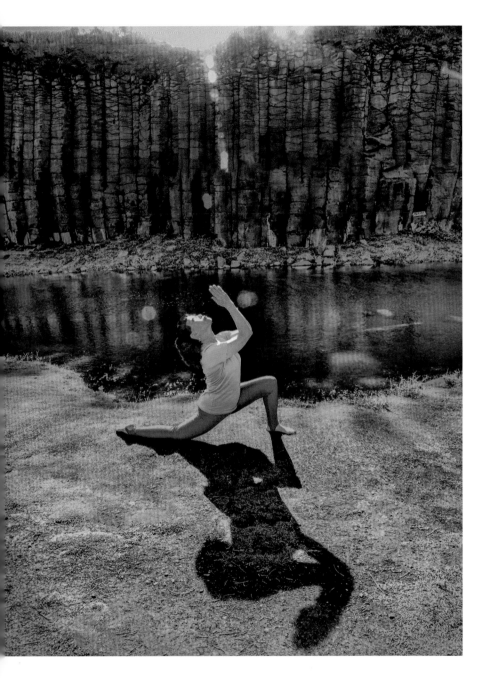

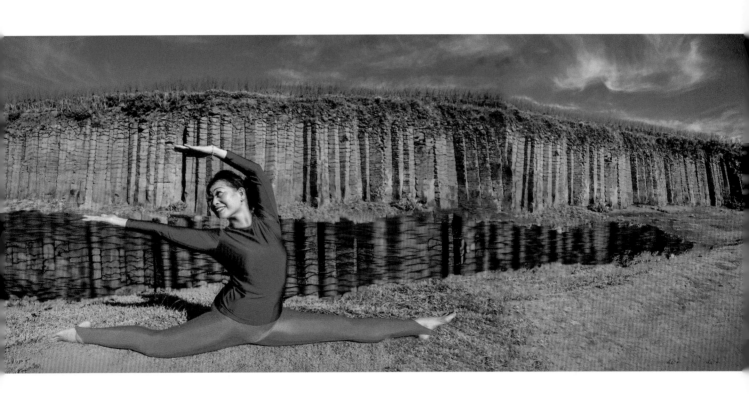

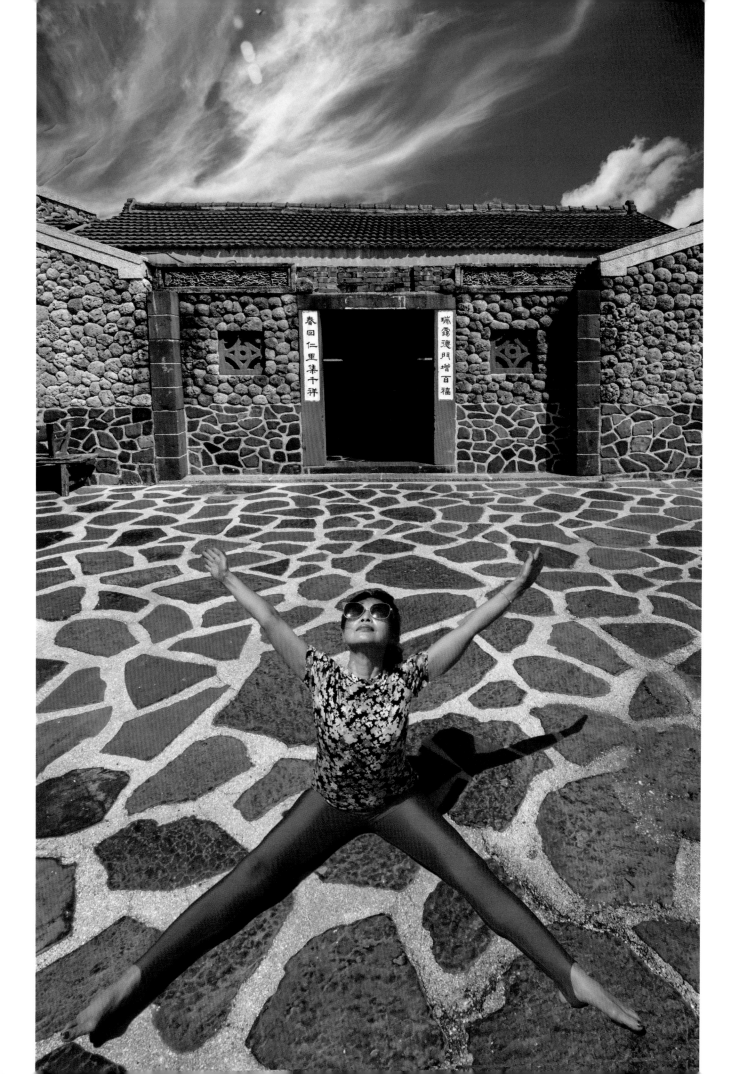

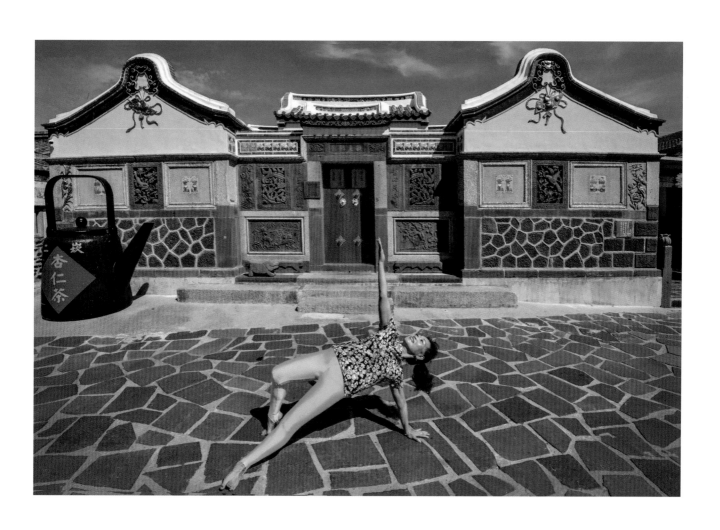

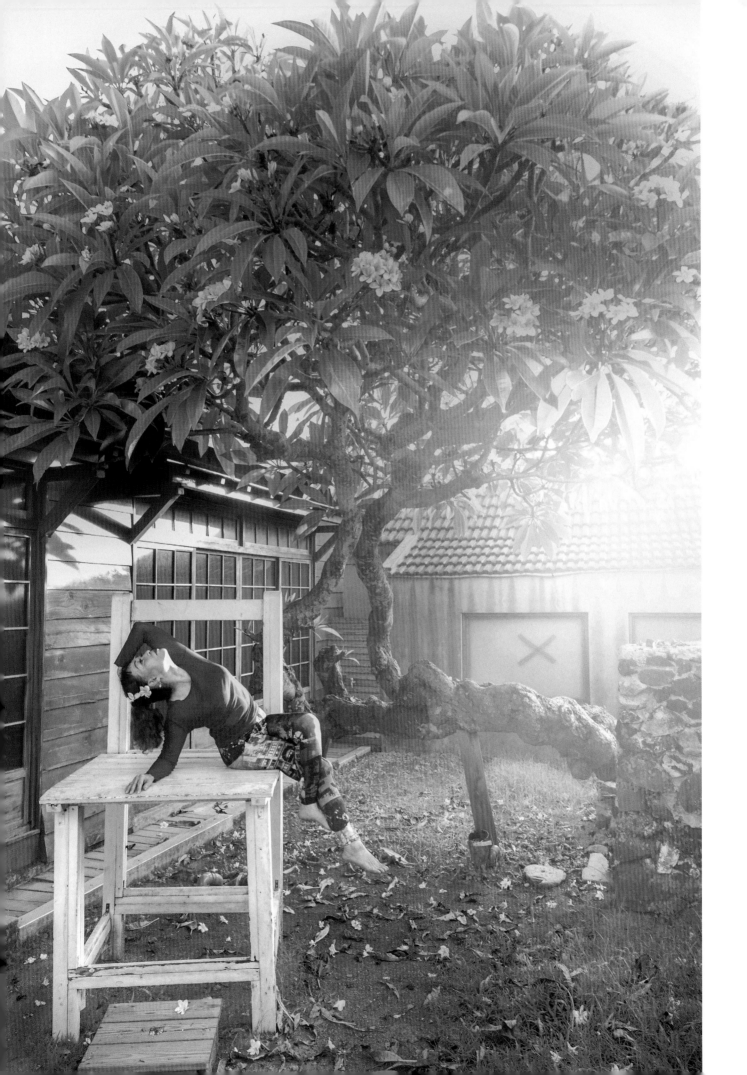

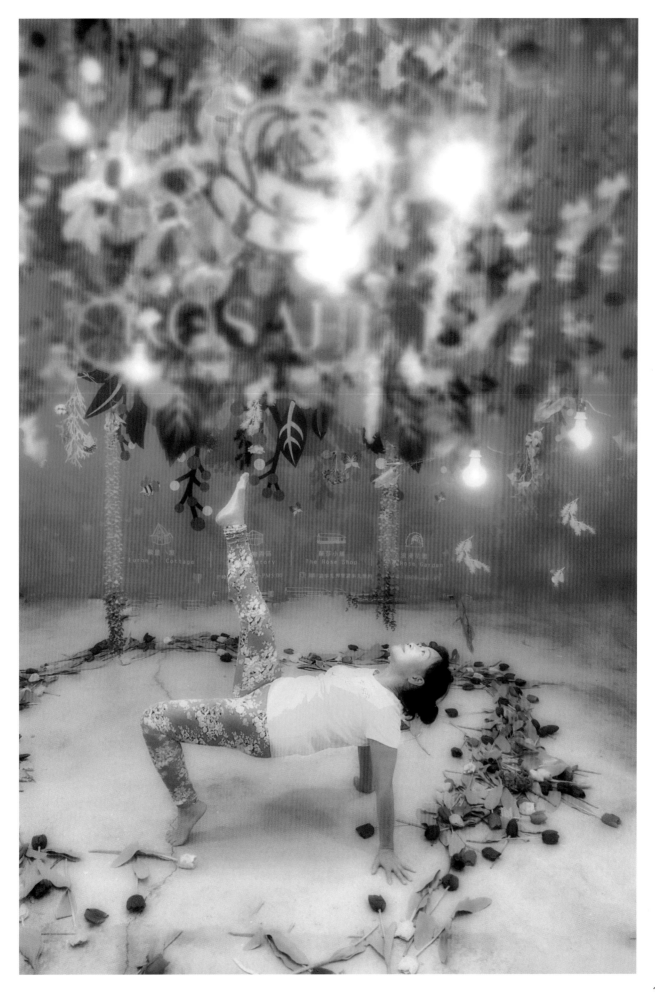

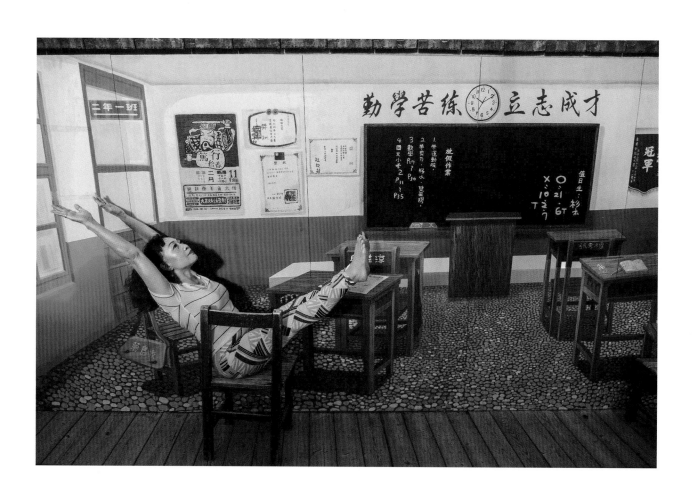

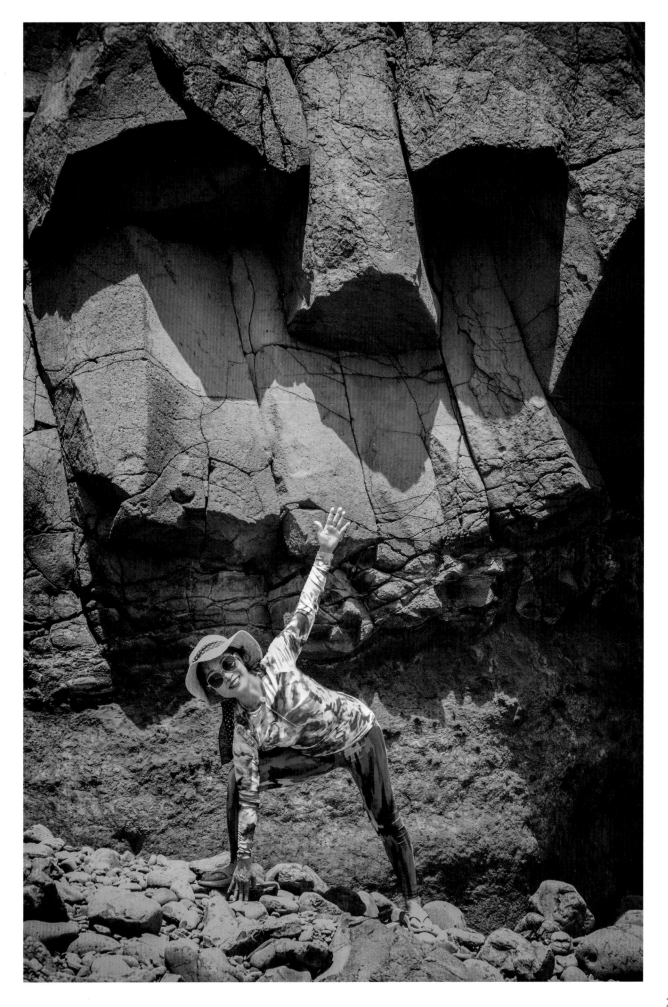

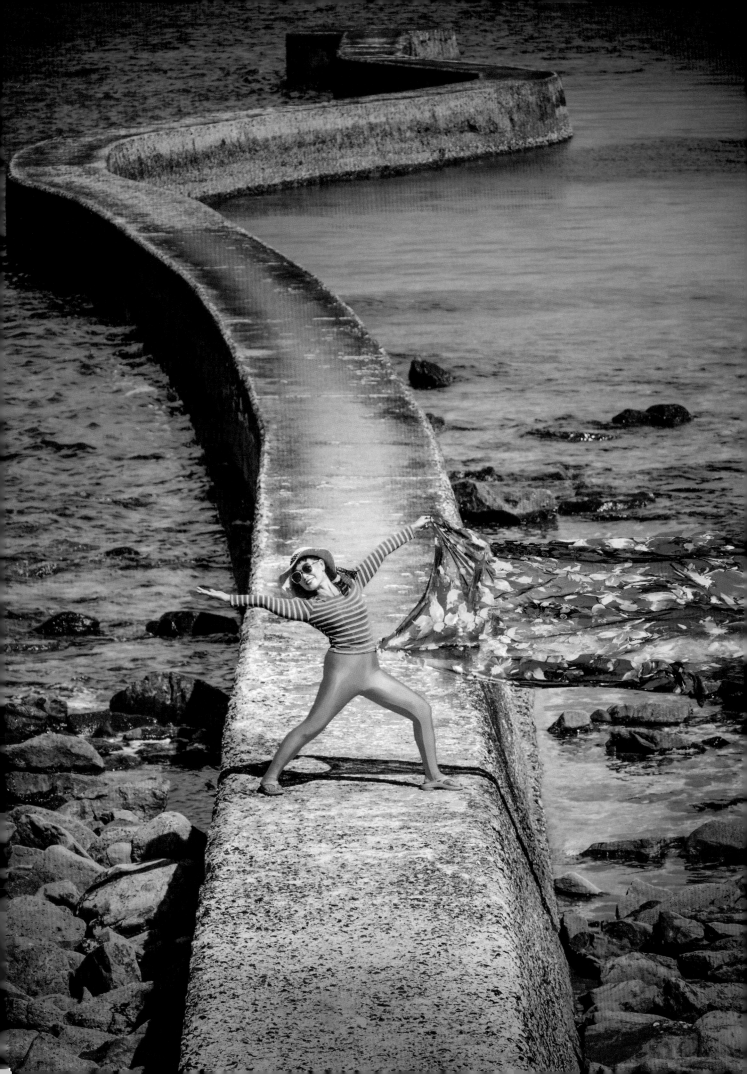

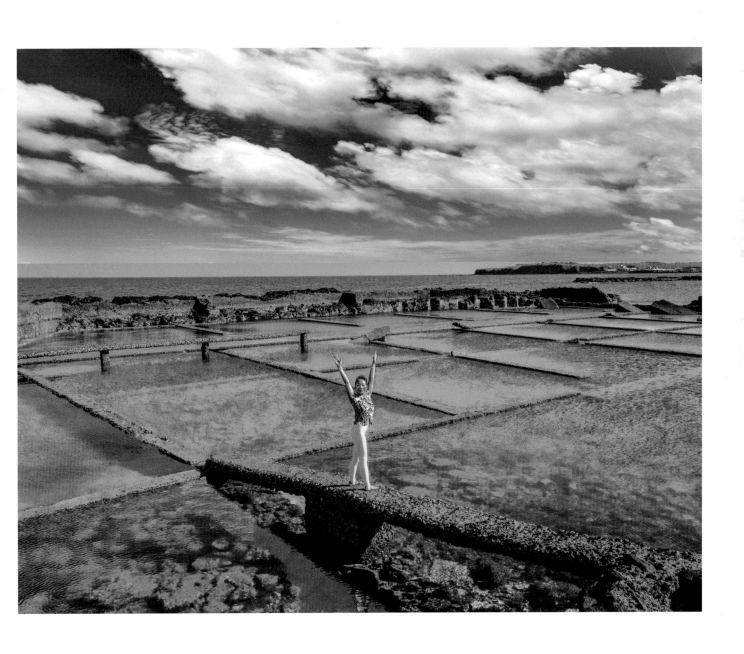

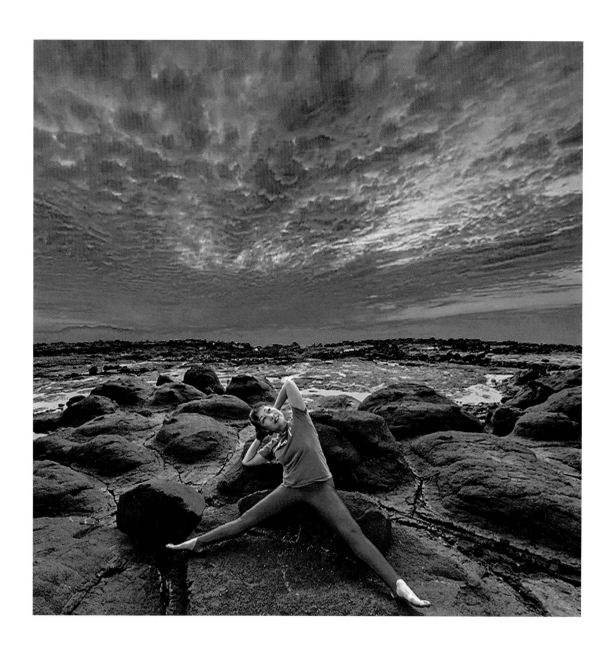

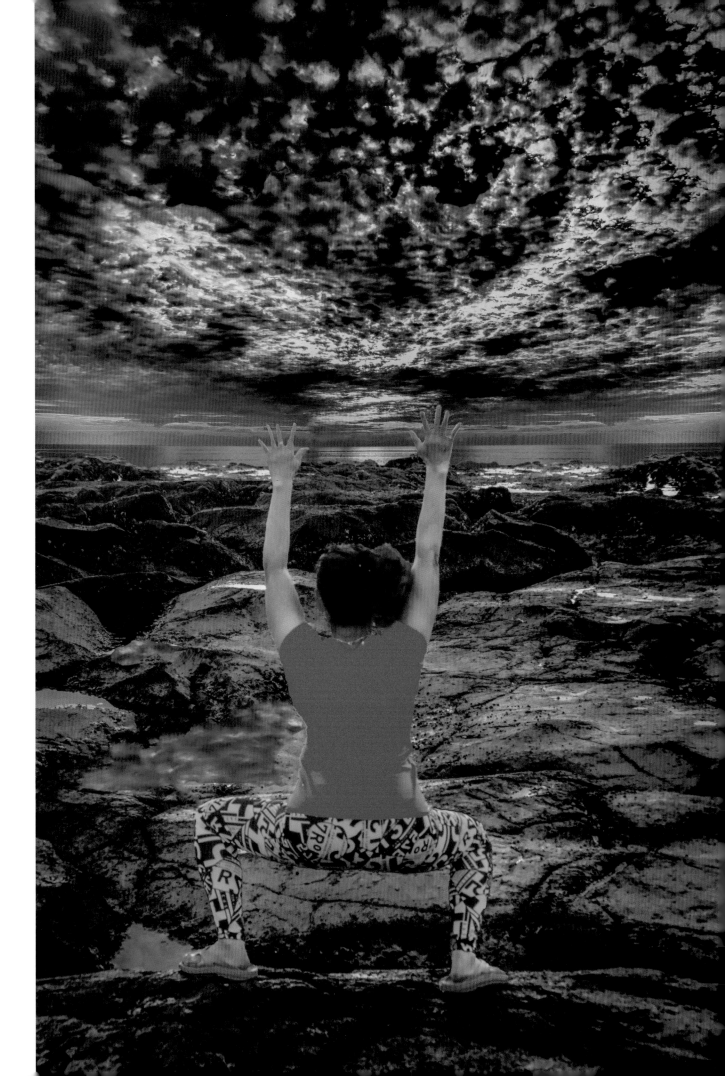

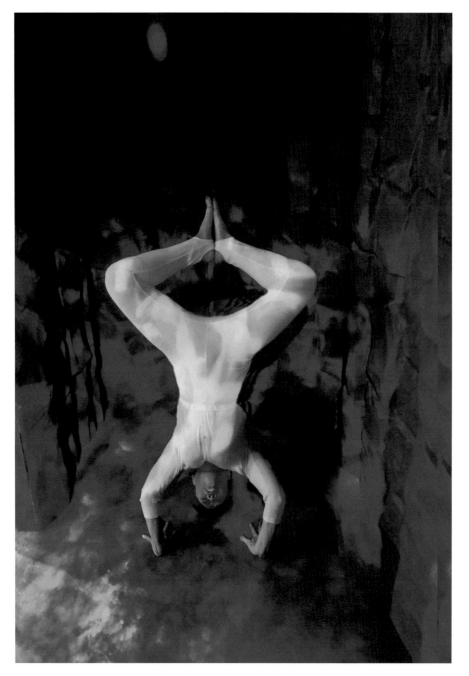

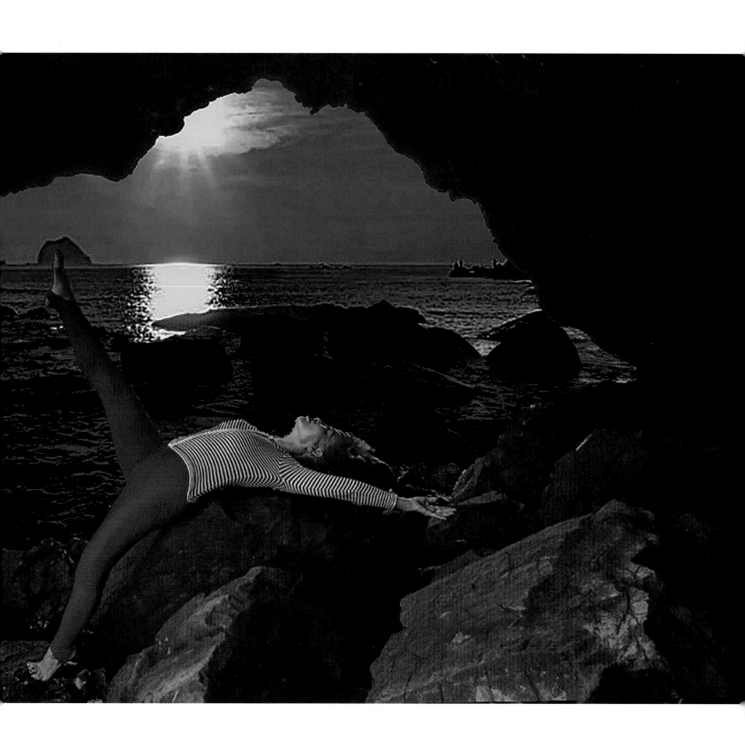

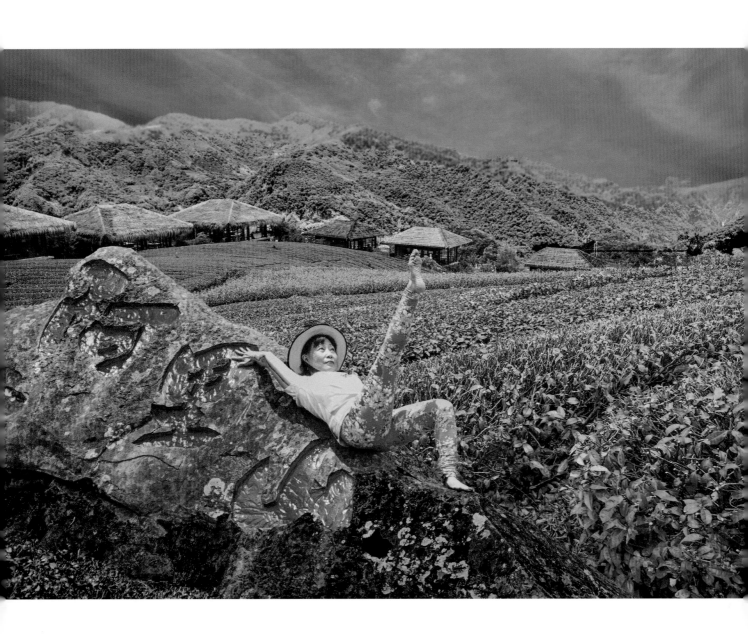

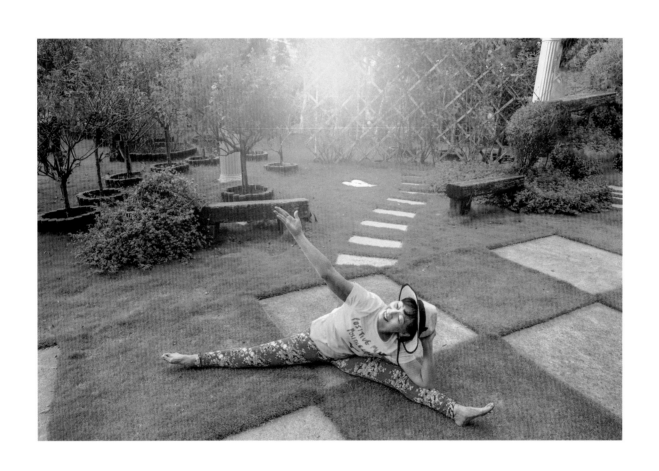

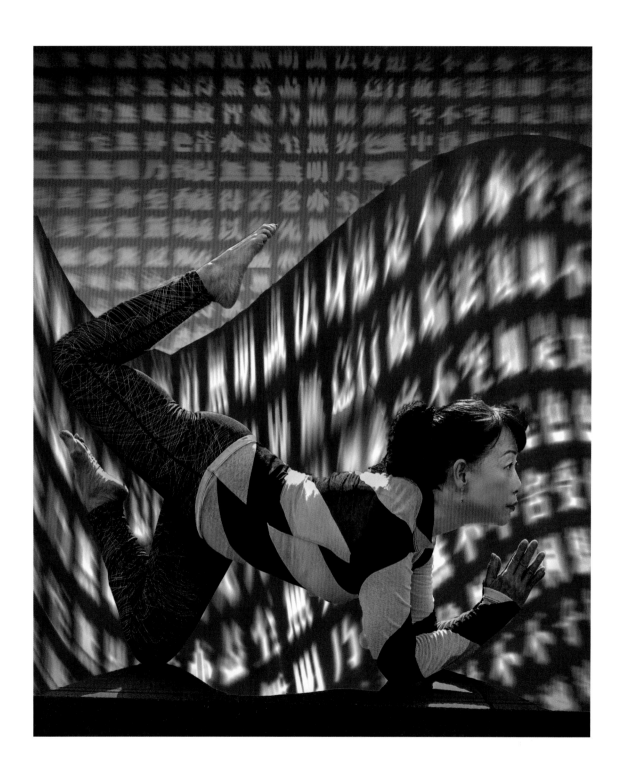

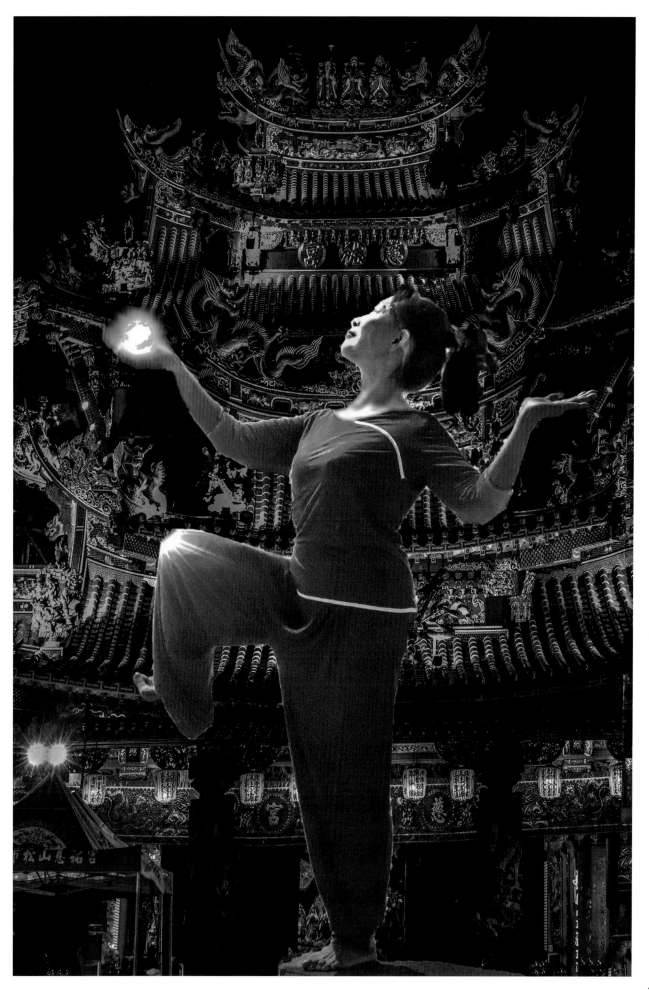

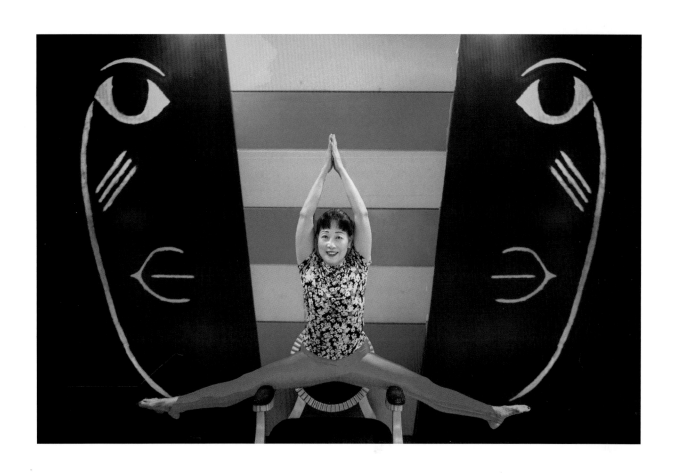

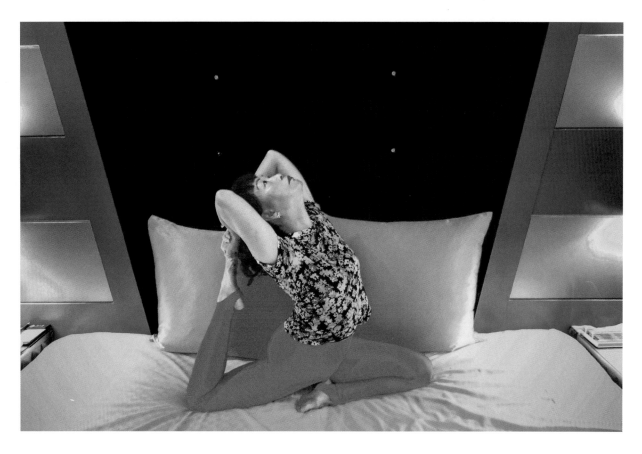

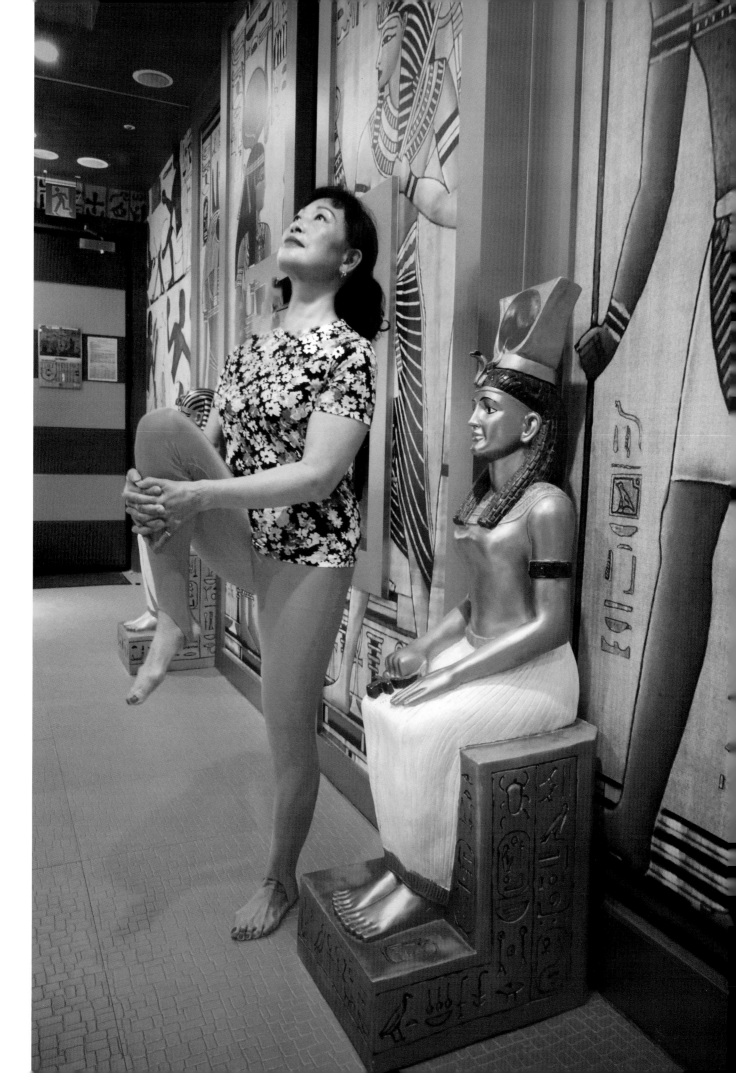

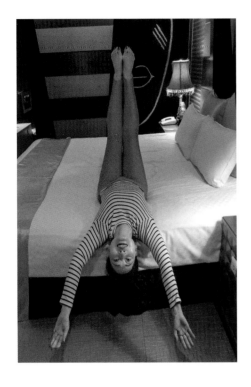
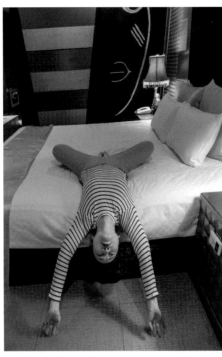
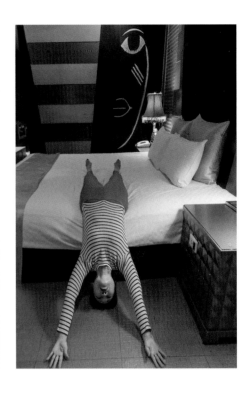
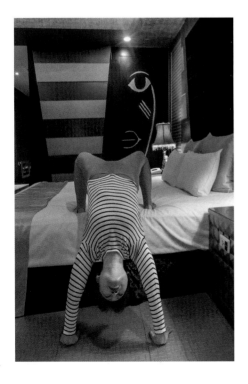
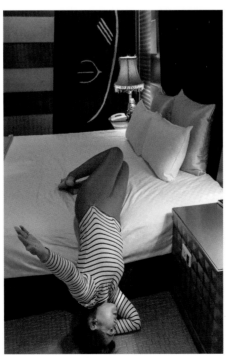
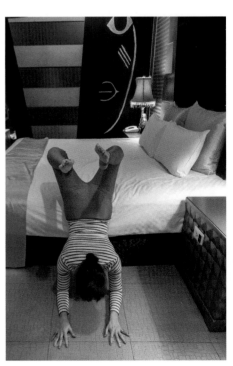

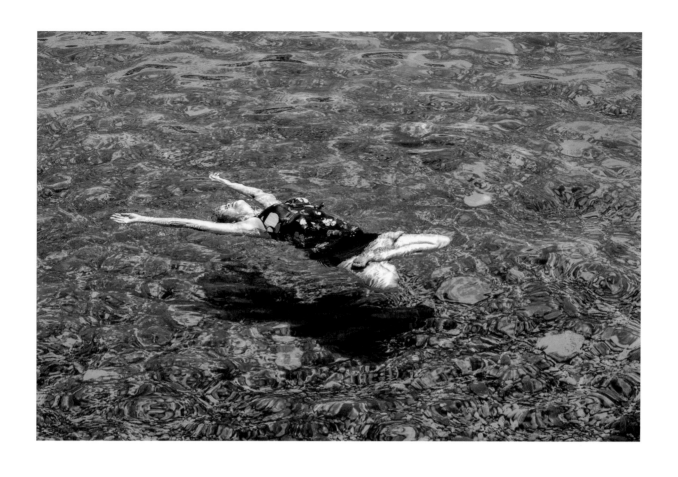

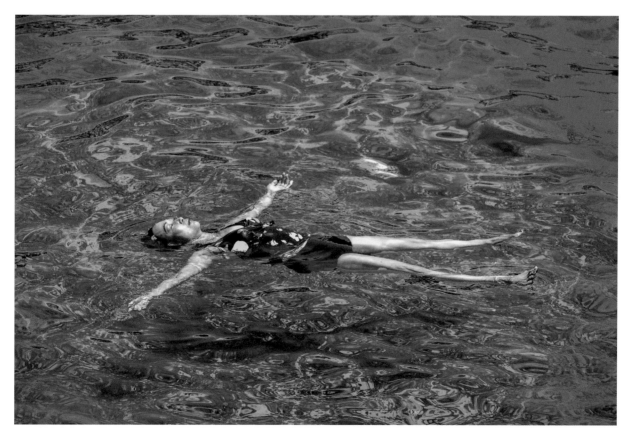

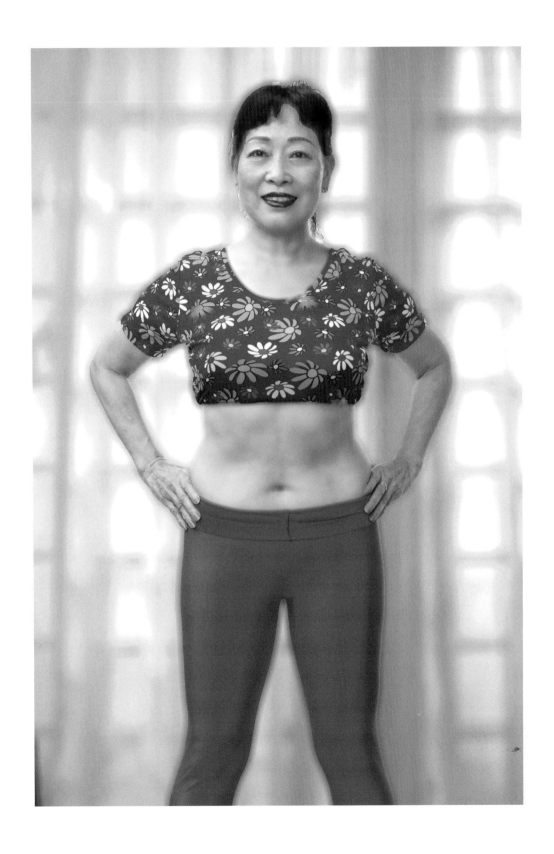

# 後　記

　　我 1955 年出生於台灣宜蘭，家父是電器技術人員，母親家庭主婦又兼農稼，有種菜、養豬等，是個典型半農小康家庭。我從小身體屢弱，常有不明病痛糾纏，看醫生吃藥成了常態，甚為苦惱。婚後遷居高雄，偶然間見到一群人在公園草地上優美柔軟擺動肢體讓我心動不己，隔日買了墊子匆匆加入行列跟着搖擺彎曲，原來這叫瑜伽，這是我的啟蒙。

　　有一天在華視節目中觀賞華淑君老師示範瑜伽教學，她高齡七十六還能矯健完美的做出許多動作，讓我欣佩不已，當下就立志要向她學習，她是我心中偶像，也是我夢寐所求的明星。我鼓起勇氣登門求教，皇天不負苦心人，這樣我成了華老師的學生；華老師門下桃李個個氣質出眾體態輕盈，我有幸入列深感榮幸，外加多年不明病痛也在瑜伽課程中漸漸消失，令我雀躍不己。

　　1987 年在華老師帶領下進入瑞士日諾瑜伽道場研修，從來自印度、加拿大、美國、芬蘭、日本、英國、德國等各國瑜伽大師相互切磋交流，獲益良多。

　　1988 年到中國北京、上海等地體育學院推展瑜伽運動，闡述瑜伽真諦，並介紹瑜伽功法。

　　1995 年又到印度瑞希克斯瑜伽學院研修。爾後，二年多次進出印度各道場觀摩研修。

　　瑜伽有八個階段，又稱：八步功法。分別為持戒、精進、瑜伽體位法、生命能控法、感官回收、心靈集中、禪定及三摩地。

國家圖書館出版品預行編目資料

瑜伽光影/林南妏作；蔡啟祥攝影. -- 初版. -- 臺北市：
博客思出版事業網, 2021.08
　面；　公分. -- (攝影作品集；2)

ISBN 978-986-0762-00-6(精裝)

1.攝影集 2.人像攝影 3.瑜伽

957.5　　　　　　　　　　　　110007652

攝影作品集 2

# 瑜伽光影

作　　者：林南妏
攝　　影：蔡啟祥
編　　輯：沈彥伶
美　　編：涵設
封面設計：涵設
出 版 者：博客思出版事業網
發　　行：博客思出版事業網
地　　址：台北市中正區重慶南路1段121號8樓之14
電　　話：(02)2331-1675或(02)2331-1691
傳　　真：(02)2382-6225
E－MAIL：books5w@gmail.com或books5w@yahoo.com.tw
網路書店：http://bookstv.com.tw/
　　　　　https://www.pcstore.com.tw/yesbooks/
　　　　　https://shopee.tw/books5w
　　　　　博客來網路書店、博客思網路書店
　　　　　三民書局、金石堂書店
經　　銷：聯合發行股份有限公司
電　　話：(02) 2917-8022　　　　傳　　真：(02) 2915-7212
劃撥戶名：蘭臺出版社　　帳號：18995335
香港代理：香港聯合零售有限公司
電　　話：(852)2150-2100　　　　傳　　真：(852)2356-0735
出版日期：2021年8月 初版
定　　價：新臺幣800元整
ISBN：978-986-0762-00-6(精裝)

前四個階段是透過瑜伽肢體運動來矯正日常生活中妨礙健康的習慣動作。持戒用來屏棄過多的慾念。精進用來不斷學習。瑜伽體位來自合理肢體運動。生命能控矯正錯誤的吸納。

後四項是屬於心靈修練，用靜坐、禪定或外在音樂、咒語、鐘鈴或自然界風聲、雨聲、流水聲等等天籟之音來取得失去許久的平靜，心靜靈就清，清則智明，明則能重拾原本舊有的智慧，也會重新找回健康的身心。這些道理大家都懂，缺欠的就是外力指引，老師、師父不可能時時刻刻在你身邊，唯有依瑜伽禪定動作自我修練。

瑜伽是依肢體運動來拉扯肌肉筋骨順勢導引器官和神經，經千百年的驗證是很科學的一種「運動」，它有別於一般運動項目，它不是競技、也不是宗教儀式更不是特技。我個人自我修練秉執自然原則，傾聽自己身體的聲音，不做過度的操練，有些動作偏於表演並不健康而且容易運動傷害，一切以健康為原則，持之以恆；心靈禪修融於天地，以大地為師。窄室市井容我一墊即可伸展，藍天白雲自可仰舉，晨曦飛鴿迎我英雄，綠蔭翠竹任我參禪，老樹千年靈猴倒掛，流水臥石默數七斗，魚划水漫鱗次櫛比，白煙嬝嬝吉祥合瑞，白沙紅彩漫舞飛天，玄武側劈擴展東西，和風平衡施浮士繪，廟堂迴廊跪立笑我，蘭亭榭閣鴿王入列，奇岩怪石伴我曲扭，塗鴉彩案與我混配，視訊科技乃可雙搭，淡江紅日迎我半月，月夜星空人石為橋，夜嘩人沓倒看星斗。這是我的生活瑜伽，也是融合大地晨昏一切光影，「天地為光，我為影」。

2020 年 10 月林南妏於台北